音樂教育概論

Introduction to Music Education

著　者：Charles R. Hoffer

譯　者：李茂興

Introduction to Music Education

2ⁿᵈ Edition

Charles R. Hoffer

Copyright © 1993 by **Wadsworth Publishing Company**

Belmont, California · A Division of Wadsworth, Inc.

Chinese edition copyright © 1998
by Yang-Chih Book Co., Ltd
Printed in Taipei, Taiwan, R.O.C.
For sale in Worldwide

ISBN:957-8446-38-1

目　　錄

序　言

　　許多大專院校都設有供準音樂教師進修專業音樂教育的課程，這類課程的目的是要讓準教師們對音樂教育做深層的思考，並引導其內省自己成為音樂教師的意義；此外，課程也包括樂教領域的宏觀縱覽：如音樂教育的發展性和挑戰等等。如本書標題所示，課程首先由教學方法開始，讓學生從中學到教導不同音樂課程所需的技巧。《音樂教育概論》一書的第二版希望提供學生和老師足夠的資訊和學習活動，以達成此樂教課程的宗旨。

　　第二版的內容也做了許多修訂，不但更符合現今的需求，同時篇幅也精簡了不少。因為許多入門課程每週只開一、兩次課，所以，實際能上到的教材很有限。本書跟第四版的《中學音樂教育》重疊的教材已大幅刪減，只留少數類似的內容，而這些章節是屬於值得再次複習的。此外，書中各主題的順序也有不少調整，主要由探討教導和教師之意義等主題轉移到專業音樂教育的介紹。

　　在此，筆者要向鼓勵及啟迪我成為教師和作家的許許多多人致謝，我無法一一列舉出各位的大名，只能將您們視為一個整體，致上我最深的感激之意；另外，我也要特別謝謝下面幾位先生、女士對於本書原稿的審閱：貝勒大學的Bar-bara Bennett、東南密蘇里州立大學的Linda Crowe、北德

州大學的Hildegard Froehlich、卡拉馬助學院的Russell A.
Hammar、北愛荷華大學的Patricia Hughes、佛羅里達州立
大學的William D. Hughes、北肯德基大學的Gary John-
ston、奧瑞崗大學的Gary M. Martin、印地安那州立大學的
Eleanor Meurer、休斯頓大學的Samuel D. Miller、波士頓
大學的Mary Ann Norton、俄亥俄大學的James
Scholten、東卡洛藍納大學的Ruth Shaw、印地安那大學的
Eugenia Sinor、密樂斯維爾大學的Leona Frances Wosk-
owiak。

Charles R. Hoffer

第1章

音樂教育的重要性

　　這是一切的起點，別無他途。若非音樂對人類（尤其是年輕人）具有價值，整個音樂教育之概念的架構都將面臨潰決。倘使音樂對人類的生命沒有任何影響，那麼花上時間和精力從事音樂教育有何意義？是的，音樂教育需由一項清晰的概念開始——即了解音樂對於人類及其生活品質之重要性。

　　對今日及未來的音樂教師而言，這項概念的建立格外有意義，因爲音樂的重要性和音樂課程該如何教導，及教導些什麼，之間有許多可探討的關聯。舉例來說，如果音樂被當作教育性很低的一種良好的課餘活動，那麼，音樂老師就不太會關心學生學到了些什麼；相對地，如果音樂被視爲是對學生的教育中很重要的一環，音樂老師就會設法讓每位學生都能學到基本的音樂技巧和知識。所以，設音樂課程的理由

不僅讓學校提供一個啓蒙的場所，同時也爲音樂教育者指出了方向。

本書對音樂教育的介紹，即以探究學校中設立音樂課程的理由做爲開始。

音樂和其他藝術點出了存在和生活之間關鍵性的差異。動物活著的動力是求生存，那是其存在之目標。人類除了過生活之外，還會試著讓生命充滿趣味、成就及滿足感。人類無法只因爲日子過得去、能夠生存就感到滿足。音樂、繪畫和舞蹈賦予生命更豐富的意涵，因其提供了表達的渠道而使生命富有特殊的意義。人們欣賞奔騰的浪潮、日落時分天空的絢麗色彩，以及盛開花朵的美麗，也懂得創造引人玩味、冥思以及可以豐潤生命的生物體。打個簡單的比方，即使有一個絲毫不費半點錢的大紙箱就可以充當床邊的小茶几，但是人們還是寧可花錢買一個木製的桌子，或是設計優雅的漂亮小檯。除了急切及實際的需求外，人類的天性傾向於追求更多更好的事物，這並不只是一種奢靡的習慣而已，這也是人之所以爲人的重要特質。

音樂的價值很少被談及，但一般人的確能清楚地感受到。人們投注在音樂上的時間及金錢之龐大是很容易由統計數字中察知的。幾乎人人都有參加音樂會、買唱片、演奏樂器或合唱等等的經驗。自文明開放後，每個社會都有音樂，從遙遠的非洲和澳洲部落，到芝加哥及北京的城市街道，音樂出現在地球的每一個角落。

音樂對人類的重要性可由不同的層面展現，但因其過於

廣泛，所以反而容易被忽視。幾乎每一部電影和電視節目都有配樂，至少有一曲主題音樂，各種公共活動中也少不了音樂的存在，像球賽的暖場活動、船隻啟用的慶祝場面、政府官員的宣誓典禮等。超級市場、機場、車內，到處都是音樂，事實上，人們幾乎無法離開音樂。音樂對人們的生活非常重要，這是無庸置疑的。如果音樂對人們來說不重要，教授和學習音樂也就不重要了，那麼，音樂教育便失去了存在的必要性。

指導的必要

音樂的重要性並不見得代表音樂課在學校中就佔有地位。也許大家都了解音樂在日常生活中的價值，但卻未必會思考到音樂教育在學校課程中的必要性。也許有人認為音樂就像騎腳踏車和玩牌一樣，可在日常生活中隨興地學會。當然，如果所謂音樂教育只是學著背唱幾首簡單的歌的話，那麼上述的想法其實並沒有錯。不過，就像數學課不只學加法減法，及科學教育的目的不只是教人觀察天氣一樣，音樂教育包含的內涵遠比教導學生唱幾首歌，或者膚淺地聆聽樂曲要多上許多。年輕人需要學習閱讀科學和歷史，也需要接受音樂上的指導。

另一個重點是，包括音樂在內，學習任何一個學科，如果要超越初級程度，都需要一位受過專業訓練的老師來提供

有系統、經規劃的指導。今日知識領域的發展已豐富到不可能僅由家庭或社交的環境就能自然地學習。也許學校不見得能完全發揮大眾預期的功能，但仍然扮演著家庭無法扮演的角色。今日複雜的社會必需要有一套教育系統。對大多數學生而言，學習音樂的場所就是學校——不然，也許根本沒有機會學習到音樂。

可喜的是，大多數人不僅重視音樂，而且也意識到年輕人學習音樂的價值。即使人們不太會去分析探究其中的原因，但很自然地就會有這種感覺。當聽到一群年輕人演奏音樂時，即使水準沒有好到音樂家的程度，人們心中還是會覺得這是件好事。或許因為認為年輕人是在從事一件建設性的活動，使心理產生了一種激勵的感覺，也或許是因為他們認知到音樂對社區及年輕人生活品質的貢獻。不論理由為何，多數成年人都希望年輕人能接受完整的教養，包括音樂在內。統計資料顯示，設有音樂課程的學校相當多，贊助團體對音樂活動的募金及意見投票對音樂活動的正面反應等等之數字也都相當高。支持樂教的主題已不在於爭取在學校設立音樂課程，重點在於要規劃出完整且品質良好的音樂教育計畫。優良的樂教計畫所需之成本要比其他課程所需的預算要高，而有限的教育經費在分配上已競爭得相當激烈。問題是，音樂教師往往並未勤於灌輸學校決策者和社會大眾對音樂課程的理想。此一重要的工作將在第10章討論。

美感經驗的特質

　　音樂這個字眼所涵蓋的領域相當廣泛，無論人們油漆房屋時所吹的曲調、青少年爲了使同儕認同而哼的歌曲、團體爲了激發愛國或宗教情操而創作的音樂，以至音樂家爲表現心靈狀態而譜成的複雜樂章等等，都屬於音樂的範疇。不同型態的音樂可能有不同的訴求，就像服裝也分不同的類型，而往往只適合特定的用途或場合，無尾晚禮服和運動裝就是兩個很好的例子。

　　音樂，尤其是演奏會或音樂廳的音樂，常能在生活中增添一塊空間，這是唯有藝術才能帶給人們的。無論您叫它「主觀現實」、「美學世界」、「感覺世界」、「藝術性」、「詩意」或其他的用語，它指的即是比理性和認知思考更豐富且通常更具影響力的思想及經驗。有時美感經驗反而更能「真實地」表達人們的感覺，這是人類生活中相當有價值的一部份。下面的詩句摘自《舊約聖經》，表達的是古代猶太人被釋離巴比倫時心中的感受：

　　　　您將可以歡愉暢快地走到戶外，
　　　　心情進入平和的境界，
　　　　眼前的山脈和小丘開始歌唱，
　　　　田野間的樹木紛紛拍手應和。

以字面來看，這幾行文字沒什麼意義，每個人都知道樹沒有手，山不會唱歌，但字裡行間卻傳達出猶太人重獲自由時的感覺。幾行詩句的表達力遠勝於輕描淡寫的一句「您被釋放時將會感到非常愉快」。當然，每日的溝通不可能完全使用藝術性及詩意的表達法，但如果生命中只充滿著客觀、理性的思維，日子豈不變得非常枯澀而乏味？

　　美感經驗和一般的經驗在許多方面都不同，其中最基本的差異即是美感經驗的非實用性。美感經驗的價值在於提供人們洞悉、滿足和享受的心靈活動，非關任何實用之利益。當注視著盛裝水果的盤子時（畫家作畫常選擇的題材），水果的顏色和形狀會引起您的沈思，這就是一種美感經驗，反之，如果您只因為畫中的水果而引起飢餓感，這就不具美學意義了。美感經驗本身即是目的，人們會因美感的價值而從事美感活動。

　　美感經驗的第二項特色與智性和感性有關。當您欣賞一幅畫時，您有意識地觀賞其形狀、線條和色彩，這是屬於智性活動的部份。但同時您也會對所看到的圖像產生感應，即使是抽象藝術，您或多或少都會對繪畫產生感覺。這些感應很少強烈到讓您開始哭泣或大笑，但您會有某種程度的感應，心靈上的感受油然而生。

　　因為需要智性的思維，所以打網球這類的娛樂活動，或是站著沖冷水澡等純粹生理感官的感覺都不能算美感經驗，而純智性活動像算算數也不算是，當然，在計算的過程中也可能受到額外的反應之干擾，像$3 \times 9 = 28$這樣的錯誤就可能

因此而發生。

　　美感經驗的第三項特色就是它屬於一種經驗。您無法向別人口訴一幅畫或是一部音樂作品，而期待對方和您得到同樣的樂趣，事實上，敍述一首音樂或一齣戲，以某種角度而言根本是在糟蹋它。美感經驗和數學課解題不同，美感是沒有標準答案的。聆聽貝多芬第五交響曲到最後一分鐘，並不表示對該交響曲「完成解題」。有這種意圖的人是在欺騙自己，同時也會錯失聆聽交響曲所能得到的美感樂趣。

　　美感經驗的第四項特色是必須將注意力集中在其客體上，將客體當成目的來集中精神，並非刻意地完成一項任務，後者就如同棒球賽中擊中了一記界外球般。

　　美的概念和美感經驗有何關聯？其實相關性很有限。並不是所有的美感經驗都需要一般定義下的美。數百件藝術作品，從Stravinsky的《春之祭》到Edward Hopper和George Bellows的垃圾（Ashcan）畫派都顯示出美學和美麗其實是兩種不同的概念。

　　舉例說明非美感經驗可能有助於進一步澄清其定義。美學的相反詞並不是醜陋或令人不快，而應該說是「非美學」──無感覺、無生命、空無。我有一次參觀一所非常爛的中學樂隊預演時，所看的狀況可說是一個最好的例子。當時一位大型低音銅號的演奏者正在和鼓手聊天，樂隊指揮也不等不專心的樂手集中注意力就下令開始演奏，過了一會兒，年輕的低音銅號手才想起他應該配合上其他的樂團成員的演奏，雖然不知道已演奏到哪裡還是要吹奏什麼，他逕自就把

吹口拉到嘴裡，然後完全不顧音樂的配合效果就吹奏起來。

設立音樂課程的非音樂性理由

　　學校設立音樂課程的傳統相當悠久，主要宗旨是：促進公民素質教養、性格發展、團隊精神和健康益處等。柏拉圖的《共和國》一書中提到每一位公民都需要接受音樂教育，他的理由是基於古希臘思潮的觀念——即每一音階都能提昇一個人性格中的某些品質。在中古時代音樂和數學有很密切的關聯，音樂是中世紀大學中最重要的課目之一，學者很著迷於研究音樂聲中聲波的比率，因爲他們很好奇這些聲波中是否透露出宇宙的秘密訊息。到了1837年，Lowell Mason獲准在波士頓學校裡教授音樂課程，理由是音樂有益於閱讀及演講技巧的養成，同時也是一種「娛樂」。但音樂還未被視爲一種心靈的娛樂，只是一種休息，而非休閒鬆弛。當對工作厭膩的能量在體內儲滿時，音樂讓學者帶著充滿生氣的力量回到令人勞累的崗位上（Birge, 1966, p.43）。

　　不只Lowell Mason相信音樂具有美學之外的力量可以幫助人們，在20世紀中之後，各學校設音樂課程的理由幾乎都是非音樂性的原因。舉例來說，1941年美國音樂教育史的兩大人物Dykema和Gehrkens寫道：「教師能以音樂爲媒介來教育孩子」（pp.380～381）。他們的論點是音樂課程有助於學校達成音樂之外的目標。1991年國家音樂教育委員會

發表了厚厚一疊的報告，其中指出學習音樂能讓學童在學科的學習和生活更為成功。

為什麼音樂課程一直受到非音樂性理由的支持呢？是否這是因為音樂教師需要一些強力而實際的理由，來支持音樂課程在學校的地位？或者他們認為非音樂性的理由和「生活的品質」之論點相比，前者比較容易解釋和了解？上述可能都是很好的答案，但事情並不如表面那麼單純。

音樂也可能對其他學科的學習有所貢獻，這點應該可以在學校發揮得更好，但通常音樂的非音樂性價值，主要和學生個人感受到的影響、音樂的心理價值，及豐富其他學科的效果等因素有關。

學習音樂所獲得的某些成果會自然地轉移到其他學科或生活裡，是一種過分簡化的推論；首先，樂教本身的性質即和其他學科不同，因為音樂的聲響無法增進智能，也不能幫助人們調解紛爭或預防疾病。Wolff曾仔細地分析過一些針對學習音樂對其他科目之成果轉移的研究（Wolff, 1978）。她發現習樂只對語言藝術有特定之轉移效果。此外，還有一些不甚嚴謹的研究也指出學習音樂有其他正面的效益，例如有時可以改善學生學習的態度，像缺席率的降低（Rodosky, 1974）。事實上，這些效益中有的確實可能產生，因為音樂能讓學生在日常學校生活中產生一些新鮮的改變，音樂應該可以算是一種有效的「消除單調」之活動。

有許多音樂活動對學生都很有益處，例如在觀眾面前表演、認識足堪良範的老師、獲得獎項的肯定等等。不過，這

樣的收穫在其他課外活動中也可以獲得，有的學生在社團活動中得到成就，有的在運動方面很成功，有的學生熱衷於校刊的編輯，還有些學生則喜歡音樂。一項針對中學校長的研究發現：超過70％的校長認爲如果沒有音樂和藝術課程，學生可能會輟學（佛羅里達教育局，1990）。

還有一些關於學校中音樂和成功之關聯的有趣研究結果。參與音樂活動的學生一般而言在SAT考試中的成績比不參加任何藝術課程的學生要高。1989年在文字測驗中，學音樂的學生之成績是446分，不修藝術課程的學生爲408分；數字測驗方面二者的分數則分別爲491分和467分（MENC，1990）。

表面上，這些研究結果似乎可以證明音樂教育可以帶來藝術之外的成果，也許，音樂對人類眞的有很好的影響，但像SAT成績較高這類的研究數字，並不能眞正證明學音樂會讓學生變得更聰明，因爲也可能是較聰明的學生傾向於學習音樂。事實上，狀況常常就是如此。雖然很難從實驗中證明，但可觀察出有些學生可能已掌握了所謂的「成功之循環」，於是原本就聰慧敏捷的學生便能成功地投入音樂的學習，而這樣的學習又讓他們變得甚至更聰明能幹，更像所謂的「勝利者」。不論成功之循環是學習態度、能力或努力的結果，這都不是重點；重點是，一項學習的成就可以激勵另一項，而對許多中學生來說，音樂就是一塊可以獲得成就感的園地。

在擬定音樂教育之計畫時，教師應銘記下面三點：

1. 大多數音樂課程之非音樂性價值的研究其實很有限，而且研究品質堪疑。
2. 許多非音樂性收穫其實也可從其他領域獲得，也許比學音樂可以得到得更多。
3. 非音樂性訴求會轉移人們探討音樂本身之貢獻的研究之注意力。如果生物老師並不標榜他們所教導的是超乎生物學及科學以外的知識，自然音樂課程也無需做所謂非音樂性之訴求。

音樂在消遣方面的價值，在學生完成中學教育後會變得很重要。當平均生活品質在提昇之際，每週平均工作時數則在減少之中，人們逐漸有更多的休閒時間。目前音樂在許多國家仍是一項重要的休閒活動，在美國也是如此。一份社區管絃樂團名錄中載有超過1,600個音樂團體，同時並有數以千計的教堂唱詩班和其他的業餘合唱團（美國交響管絃樂團聯盟，1991）。而喜歡聽音樂的人更是多得不計其數。

與音樂教育相關的兩項非音樂性的成果是值得記住的：

1. 姑且不論任何所謂的非音樂性效益，學校設立音樂課程都有其合理之理由。非音樂性效益應視為「額外加點」，而那是學校本來就該提供的。音樂在學校的地位不應仰賴於此，但音樂課的地位確可因此而更強化。
2. 教師並不能直接主導學習成就之轉移。學生的自我形象、社交和心理需要，以及對休閒活動的選擇，主要是受其所處的環境之影響，教師能控制到的很少。教師無

法應用教學方法來保證帶給學生任何非音樂性之學習效益，不過理想的教學應該有助於創造一個可以激勵整體學習成就的環境。

以教導學生還是以音樂理論爲重？

教導學生學習音樂，如果希望帶給他個人及社交上之收穫，就必須先釐清一個長久討論但無啥意義的論題：老師教導的重點應放在科目理論還是學生本身上？答案是二者都很重要。這並不是一個二擇一的課題。無論個別的情形如何，如果學生對於應學的知識一無所知，那麼音樂課對他們來說毫無好處，但另一方面來說，教師也不應忽略其教學的對象是人，因此必須對學生的需求保持敏感，並能彈性地應對，才能把教學工作做到最好。

教學的經驗

對音樂老師來說，理由和支持性的證據資料再次確認了音樂課在學校中的地位。但邏輯和事實並不是使教師們願意選擇這項職業的首要原因。對老師來說，教學是一種很個人的經驗，一種和年輕人相處的經驗。他們覺得教學工作有意義而且令人滿意。老師總常會想起某些學生，例如有個男孩，

小小的個子，卻下定決心要學伸縮喇叭，雖然剛開始對他來說頗不容易，但他終究還是學會了，吹得很不錯，而且在整個中學時期都未曾中斷過練習；又如有個可愛的男孩，患有麻痺的毛病，這使他說話口齒不清，而且在中學合唱團中表演有時還會昏倒（兩個健壯的男孩被排在他的兩邊看顧他，如果他一感到虛弱無力，就讓他坐在階梯上），好幾年後，當老師聽到他游泳溺死的消息時，心裡好難過，反覆思量自問，「他在合唱團的時候，我是否曾盡力地為他做了所有我能做的事？」老師的回憶中也有其他的學生，包括那個五年級開始學吹喇叭的學生，這孩子迫不及待地想要試試店裡附贈在箱子裡的活塞油，也不等說明，就自己把油塗在活塞的外面，結果油一下就都流到他的膝蓋上了。在老師的記憶中，有好幾百名年輕人從音樂課堂上首次認識到韓德爾、巴爾托克和Sousa，這些偉大音樂家的作品引領著他們進入一個以前從未聽聞過的世界。這一切還有其他數不清的經驗，讓音樂老師確信其工作的價值，他們知道音樂是值得研習的，這點無須別人來向他們說明。雖然音樂老師在聽到家長、學校行政人員或其他老師讚賞感激的評語時，心中也會升起無限的欣喜。

　　音樂教師都很清楚音樂課對學生的重要性，如果沒有音樂課，學生對音樂的知識和參與能力都將嚴重地受限。除了某些才能特出或家裡有能力且願意負擔私人音樂課程的學生外，大部份的學生都將失去參加合唱、合奏的經驗，也看不懂樂譜，聆聽音樂的技巧有限，只認識一兩種類型的少數歌

曲，沒有機會嘗試創作音樂，而且也無法了解西方文明相當重要的部份，學生對音樂的態度將是疏遠而非親善的。總之，他們被剝奪（或用「騙走」這個更適合的字眼）了學習與認識初級程度以上音樂的機會。

教師在教學上的經驗，讓他們了解到良好的音樂課程應如何規劃。大多數的老師都很認真地從事他們的工作。即使和任何職業一樣，總有一些從業者能力不佳，但絕大多數的音樂老師都是富有才能的人，而且真的關心學生學到了些什麼。當然這是理所當然的，但是，當學校行政人員或學生家長將音樂課視為可有可無時，音樂老師豈能不感到非常失望而有挫折感？有良知的教師會思索，「為什麼他們不能了解學生從音樂課中獲得的收穫呢？」

教導音樂是一項很個人化的事務，其中另一項理由是學校裡往往只有一位音樂老師，或者在一種音樂專長上只有一位老師。中學裡很少有兩位以上的合唱團指揮。所以，以專業的角度來說，大多數的音樂老師都有寂寞的感覺，他們很少有機會和其他音樂老師討論工作上的問題，因此音樂教師全國會議（MENC）和其州立單位應扮演更重要的角色。這也意味著音樂老師必須比其他科目的老師更具自發性及責任感。音樂老師通常必須身兼其工作的規劃者、協調者，及評估者等三重角色，同時也必須負責和學校行政者及家長溝通他們工作的內容，這和英文及理科老師的處境是大不相同的。

為了表彰音樂教育的價值，1991年的音樂教師全國會議

擬定了一篇簡短的聲明，讓所有音樂老師正視自身工作的重要性（見圖1.1），本章同時也以此文作為結論。

音樂教育者的信條

身為一位音樂老師，我將致力於達成下面兩項重要目標：

1. 幫助所有人讓音樂成為他們生活中的一部份。
2. 提昇音樂藝術。

我相信所有人都有接受音樂教育的權利，從中：

- 教導他們經由歌唱和演奏樂器而獲得終生的樂趣。
- 讓他們有機會藉由音樂來表達文字所無法傳達的感情意念。
- 幫助他們從智性及感性兩方面欣賞音樂。
- 教導他們樂譜的語言，開啟即席吟奏、作曲、編曲之門。
- 讓他們有能力對音樂作品及表演做廣泛的賞析及評論。
- 教育他們認識所有與音樂相關的文化及歷史。
- 讓他們發現並發展自己特殊的才能，以及當自己決定選擇音樂為未 來之專業時，能提供培育及養成之機會。
- 讓他們可以與音樂相伴一生。

我教導音樂，因為——

音樂讓人們的生活煥然一新。

圖1.1　音樂教育者信條是音樂教師全國會議於1991年所制定。（來源：Soundpost，8(3)(1992年春)，第9頁）

問　題

1. 由哪些方面可看出人們重視音樂？
2. 為何年輕人不能自己學習音樂，而需要學校提供音樂課

程？

3. 美感經驗的特質是什麼？

4. 為什麼音樂教師不需要強調音樂的非音樂性價值，來提昇樂教在學校的地位？

5. 音樂在哪些方面最有潛力為學生帶來非音樂性之學習效益？

6. 如果學校不提供音樂課程，大部份的學生會失去什麼？

活　動

1. 以不超過100字描寫學校的音樂課程需要教些什麼。

2. 請兩位正在學校教授音樂的人士來談一談幾個例子，這些經驗讓他們相信音樂課程的價值。提報您在課堂上聆聽後的心得。

參考書目

American Symphony Orchestra League. (1991). Washington, D.C.: Author.

Birge, E. B. (1966). *The history of public school music in the United States.* Reston, VA: Music Educators National Conference.

Data on music education (1990). Reston, VA: Music Educators National Conference.

Dykema, P. W., & Gehrkens, K. (1941). *The teaching and administration of high school music.* Evanston, IL: Summy-Birchard.

Growing up complete: the imperative for music education (1991). Reston, VA: Music Educators National Conference.

Rodosky, R. (1974). Arts IMPACT final evaluation report. Columbus, OH: Columbus Public Schools.

The role of fine and performing arts in high school dropout prevention (1990). Tallahassee, FL: Florida Department of Education.

Wolff, K. I. (1978). The nonmusical outcomes of music education: a review of the literature. *Council for Research in Music Education Bulletin 55.*

第 2 章

音樂教育的特性

比較適合從何處開始分析音樂教師應該做些什麼呢？最好的起點是清楚地了解音樂這個字眼和教導真正的意義。雖然他們字面上的意思很明顯，但二者所蘊涵的深義對於音樂教師的工作相當重要，至少可以指引他們應做些什麼。

音樂是什麼？

音樂的性質看來很單純，但確實如此嗎？銅鈸的轟然一響或電子工具怪異可怕的聲音也算音樂嗎？為何低音鼓的聲響具音樂性，而其他物體發出的聲音卻被視為噪音？這其中的差異主要並不在於聲音本身，而在於聲響連續起來給予聽者的感受。當聲音連續成有組織的順序時，這是音樂；否則，

這些聲響只是雜亂無序的噪音而已。判定的關鍵是所謂有組織的協調性。最常見到對音樂的定義是「經過組織的聲音」。

在一段時間內將聲音組織起來是人類才能做到的事。音樂並非宇宙天然法則的一部份，然後由人類來發現。音樂是由人類為人類而創造的。它是一種屬於人類的活動，並且如同也是由人類所創造的語言、服飾和食品一樣，音樂也有許多種形式。

音樂的世界廣大而繁複，不僅包含所有人類所創造的──如民謠、交響樂、樂器演奏、歌曲、電子音樂、搖滾樂等，音樂還涵蓋了音樂性的活動，如歌唱、聆聽、賞析和創作等。事實上，音樂是一種「產品」──經譜曲或即席吟奏而成的作品；同時也是一種過程──製造或再複製音樂的活動。

音樂世界的廣泛性使得教師必須選擇教學的內容和方式，幸好，音樂的定義──經過組織的聲音──提供了音樂教師從事其神聖工作的線索：教師最主要的責任是引導學生了解及欣賞有組織的聲音。表演和創作音樂的過程通常對達到此理想很有幫助，舉例來說，創作旋律能夠幫助學生了解聲音的組織，唱歌或演奏豎笛也是如此。

有時老師會過分強調音樂的某一部份，而忽略另一方面，比方說，有的老師花很多時間教導歌唱、演奏或創作樂曲的技巧，而學生卻一直沒有機會了解這些活動和音樂世界真正深層的關聯。也有的教師太注重理論和資訊，使得學生

無法體會音樂的藝術性。

　　成功的音樂教育需要對音樂世界採取平衡觀，音樂性的主題和過程都是必須的，使學生研習音樂時能接觸到不同的變化。此外，資訊的提供和活動的進行也應該和組織化的聲音有關。

何謂樂教？

　　教導即有組織地引導學生學習的過程，簡而言之，教師的角色即是讓學生獲得知識、理解力和技巧。這項角色可經由幾種不同的方式來扮演，有時教師提供學生資訊，有時教師必須設定學習的情境，而後退到一旁，讓學生自行練習，比如說，指定學生單獨完成的作業，或引導一組學生合唱一首歌。不論教師選擇哪一種教學形式，最重要的關鍵是要清楚想讓學生學到些什麼。學習成果才是教學過程的目的，而不是和學生一起練習的特定動作。教學的宗旨不應和不同的教學形式混淆在一起。

　　教學的定義是讓學生能夠學習的過程，這也意味著教師的屬性涵蓋在內。雖然一位教師可能在課堂上展現個人的魅力、悅人的外表、吸引人的演講，而且善於引導全班，並使用不同的方法；但如學習成果低落，那麼這位教師仍然不算是一位成功的教育者。事實上，在某些例子裡（並非典型的範例），有的教師雖然違背了一般人期望教師應採取的態度

和方法，但卻能非常有效地讓學生學習。教學是一種如此微妙、複雜，以及需要努力投入的工作，以至於前述的例子可能經常發生。

　　教師的工作除了引導學習過程外，通常也包括了一些責任——必須檢查樂器、注意出席率及維持課堂上的秩序。這些責任都是重要而必須的，但並不屬於音樂教學過程中的一部份。一個人可能是優良的課堂管理者，但卻不一定是一位好的教師。

音樂教育之分析

　　不論他們是否真的了解，幾乎所有能有效教學的教師都曾學習以分析的方式去思考教學的意義。他們自有一套教學的方法。沒有一種絕對正確的方式可以用來檢視教學，但仔細地思考其要素一定是個好方法。當所有的教學內容都已經說了和做了之後，教學可以歸納成五項簡單、但基本的元素，如下面的五個問題：(1)為什麼學校要設音樂課程？(2)音樂課程應教些什麼？(3)應如何教導學生？(4)教導的對象是誰？(5)成果為何？

　　每一項要素都會在其他幾章討論，但現在先簡短地解釋一下：

　　分析教學工作的第一項邏輯步驟是：觀察音樂課程並分析教師在音樂課中做些什麼。本章包含一個「練習分析」的

校園觀察表

　　各位很幸運能夠有機會學習音樂理論和音樂史的課程,因為
您正在參與這項課程,本表將很適合學習分析教學過程(並非教
師)的技巧。
試選擇本地區的一個班級來做這份作業,然後,藉著答覆下面
五個問題來分析教學過程:

1.為什麼教?此課程和教材內容的理由何在?

2.教什麼?此班級的學生預定將學些什麼?

3.如何教?此班教師用什麼方法來教授學生這些課程的內容?

4.教學對象是誰?此班級學生的音樂背景和興趣為何?

5.教學成果?教師選擇哪一種方式來評定學生的學習成果?如
　果教師確實評定學習成果的話,學生的表現如何?

圖2.1　供實際分析用之校園觀察表

格式，供您目前所上的音樂課使用（見圖2.1），附錄A並有用途更廣泛的格式，於觀察學校之音樂教師時可以使用。兩種格式的用意都是要讓您了解音樂教師在作些什麼。在這方面，您並非在詮釋一般人對教師的判斷。在您如此做之前，您需要了解教師如何有系統地從事工作，在您經過分析音樂教學的過程之前，不應嘗試評論音樂教師的教學表現。

為什麼學校有音樂課？

最基本的問題探討為什麼學校有音樂課程，以及為何教師要教導音樂，這也是第一章的主題。這個問題的答案可以提供教師們一個方向感，在某些程度上，也影響到其他四個問題：「教什麼？」、「怎麼教？」、「所教的對象？」、「所預期的成果？」等等之答案。如果教師對這個問題缺乏清晰的概念，那麼他們就好比無方向的船隻一般在教育之海掙扎。

慶幸的是，當想到每一堂課或是練習時，我們並無須回到「為什麼教？」這個問題。如果您能以合理的自信來表達教導音樂的原因，您的答案就可以讓您的教學工作有方向和穩定感。不過，如能不時地再次思考教導音樂的基本理由，將更有幫助。成熟、經驗和變化之環境，都需要一個人定期再次省思其觀點。這個主題實在重要得無法在20歲就一次完全決定。你現在就可以針對這個問題發展出一些堅實的答案，告訴自己為何要在學校教導音樂，但不要這麼早就「將您的信念刻劃在石頭上」。

音樂課應該教些什麼？

音樂課的內容包括了音樂領域的種種——音樂作品、資訊、指法、聲音類型、音樂創作過程的認識、詮釋和一些類似的知識等。這涵蓋了所有的資訊、技巧和態度，也應該能夠啓迪學生的創造力和個別的表達能力。

決定教些什麼是一件非常複雜的事情，此外，音樂的世界是廣大的，這使得選擇教什麼變得很困難，其他因素也造成了做決定的複雜性，包括一些實際的考慮，如學生的音樂背景、可利用的時間、社區的傳統、班級的人數，和可用之教材的數量和種類。

音樂教師也應記得學生不只在音樂課上學習，或在教師的引導下學習，畢竟，在一年8,736個小時中，學校的課程只占了約1千小時而已，所以要將學生的學習或求知的種種歸功或歸咎於學校是不合理的。不過，如果學生對音樂的學習和認識不理想，通常還是因爲學校未能提供有計畫、有效果的教導。

和「爲什麼教音樂？」這個問題不一樣，要教些什麼必須依每一課或每一班級來設計，這並不只是「花一些時間」在音樂上，對於學生要學些什麼應該有清楚說明的目標。

應該如何教導音樂？

如何教導音樂的問題，應集中在組織及規劃課程以及選擇表達的方式，有些從不曾錯誤教導的人，認爲教導只是站

在學生面前說話。如果這樣的話，教學真是再容易不過的事了！不過，事實並不是這樣，即使某些有經驗的教師讓教學看起來很簡單，這就像優秀的提琴手可以讓一首協奏曲很困難的段落聽起來很輕鬆一般。

教學方法教科書中的建議很適合所謂「標準的」學校之狀況。但讀者應該了解，幾乎沒有所謂「標準」的學校，而且每個學生絕對是獨特的。這樣的概念或許適用於大部份的教學狀況。作者的能力再強，也不可能提供特定的概念，來告知讀者如何教導美國的每一位學生學習音樂。

針對所有情形來擬定每一特定步驟的困難度，對其他學科來說並不見得是個很嚴重的問題。例如，因為每個人的盲腸在身體裡幾乎是在同一地方，所以外科醫生只要學習特定的切除步驟。不幸的是，人類的行為比人類的生理解剖不穩定多了，不是所有的學生都有相同的興趣、音樂背景和心智能力，因此同樣的教學步驟，有時會在不同的班級裡產生不同的結果，尤其是教師不同時。教學的挑戰之一，是必須有足夠的調適力來面對不同的狀況。

決定哪一種方法最適合教導一組學生及決定採用那些特定教材，是教學工作的挑戰。如果教師希望教一班二年級的學生以快樂的聲調和精確的調子來唱一首歌，如果歌很簡單，教師就比較沒有技術上的障礙，孩童們會很歡喜且乖巧地上課，教師引導全班時所面對的問題會比較少。然而挑戰在於如何介紹音樂藝術，讓這門藝術對7歲的孩童也變得有意義。要怎對孩童表達旋律的線性變化呢？孩子們可能連旋律

曲線的意義都不懂。教師要如何讓二年級的學生在唱歌時注意調子的精確性？當然這不只是直接告訴學生，「注意你的高低音調！」要如何解釋樂節的意義，讓學生更了解樂節在歌曲中的功能呢？是否輕輕地揮動手臂員的能夠讓學童了解到樂節的抑揚，或者有其他更有用的方式呢？這些問題正是歌曲教唱之教學法的種種問題。

大量關於學習的資訊和學習活動之進行情形已然存在，但還有許多沒被發現。這些可獲得的資訊應是音樂方法課程的「內容」。教學觀念會隨著新的證據之出現而改變。例如，曾經有人相信：語言之閱讀必須先由學習字母開始，因為字是由字母組成的。當學會字母後，接著學習字母聯綴成的字，然後再造句（Swaby,1984），這種方法（所謂ABC法）似乎很合理，但是合乎邏輯的理論並不見得一定是人們實際會應用的。今日的教師了解對於字彙要視為一個整體來理解，而不是一個一個的字母。如果不能認知這點，以及未受過如何運用的訓練，教師會浪費掉很多時間，並帶給學生一些以後必須矯正的習慣。流利的閱讀能力和對學童的親和力對於閱讀教學而言是不夠的，對音樂教學來說也是一樣。

教導對象是誰？

音樂教導須有對象，學生的能力和動機是教學過程中重要的要素。教師不只必須清楚如此顯然的事理，也應該知道學生對所學可能會如何加以使用。一個七年級的音樂班和一個中學的管絃樂團可能都會研習到巴哈的遁走曲，但二者學

習的方式不同，吸收技巧資訊的程度也不同。

　　「教導對象是誰？」這個問題需要教師設身處地為學生想，以更瞭解學生們不同的興趣、需求和背景。教師必須試著以學生的觀點來看待這個課題。這樣的能力是必須的，不僅為了瞭解如何調整教學方法和教材，也為了建立教師和班級間的關係，以鼓勵學生培養出更積極的學習態度。學生對於分辨對教師和科目的感情往往比較遲鈍。以音樂這樣的科目來說，相當依賴感受和知覺，所以學生的態度也就非常重要。當學生了解教師對他們的興趣很敏感時，學生和教師之間的關係會大幅改善，學習成果也會更好。

學習成果如何？

　　教學過程的第五個要素即為發現一班或一項課程的學習結果。學生了解了什麼以及他們在課後會去做那些原來不會做的事？究竟確實地達到了怎樣的效果？

　　教師無法憑運氣或觀察學生的表情就能判定學生學習的效果，必須有能證明學生之學習成果的明確事實。「可觀察的行為」這個詞並非指課堂上學生的舉止，雖然教學的品質和課堂上的行為之間有些關係，但它指的是經由學生答題的能力、當主題回復時能發出信號、在被要求時能唱或彈出三和音中的第三個音，以及能在一段音樂中即興地加入一個樂節等等方式，可以測出學生特定的學習成果。

　　為什麼教？教什麼？如何教？教誰？成果如何？這些問題的答案都是教學過程中最重要的部份，如果教師無法思考

出上述的每一問題，他們便有教學失敗之虞，讓學生浪費時間並喪失機會。在這方面教學和飛機升空是相似的，如果任何重要的部份被錯失掉或是行不通，飛機將無法離地。因為教學失敗並不像飛機無法起飛那麼明顯及立即可見，所以有些教師不用仔細思考自己在做什麼，就可以做這份工作，但他們的學生將成為輸家！有時教材太難、太容易，或無意義，有時花太少時間去補充學生額外的知識和技巧，有時教師和班級都漫不經心，不知道要朝向那些教學目標，或不知道學生是否學到任何事物。當這類情形發生時，這種缺乏學習成果的狀態就叫做「教學失敗」。

五項要素提供給教師做為思考和學習音樂教學法的準則，同時也提供思考的焦點，不然這些想法在心中只是不成形的小斑點。分析和了解教學過程，是成為好老師的首要步驟。

音樂教學之規劃

好的音樂教學不僅需要思索上述五個教學過程中的問題，也需要針對這個問題的答案擬訂出計畫。教師需要對於預期教導的內容做一項有組織的規劃。

教導任何科目需要計畫的理由很明顯，但又往往被忽視。訂出計畫的主要原因，是讓教師了解他們試著要去達成的目標，和如何達成。沒有計畫，教師不清楚要教些什麼，

或者要採取哪一種方法來幫助學生學習。

計畫還有其他優點。一項優點就是建立自信和安全感，讓教師的工作效率更高。另一項優點就是讓時間和精力不至因為不確定和混淆而浪費掉。當教師試著在全班面前即席教學時，往往會浪費掉一些時間。

音樂教師擬訂計畫的量

許多音樂教師，尤其是指導表演團體的教師，通常不常做太多計畫。事實上，有些老師可能完全不做計畫，除了訂出表演或其他非教學性事務的日期外。計畫並不是音樂教育專業中一個熱門的主題。如果做計畫有前述的那些優點，為什麼教師們不多花點功夫做計畫呢？這可能有幾項原因：其中之一是，有的音樂老師將學校音樂課程的功能視為提供娛樂，而非對學生的教育。只要學生看起來很愉快，老師們就不必操心學習成果的問題。

有些老師懷疑班上是否有學生在乎自己學到了多少。有時，或者可能，如果沒有學生對音樂課抱怨，也幾乎沒有任何人會因為紀律問題而被叫到辦公室，如此校長就會對音樂課產生良好的印象。其他的音樂教育和某些父母則希望表演團體能在比賽中拿到好名次，或者有高娛樂性的演出，他們並不在乎其他部份的音樂教育效果如何。換句話說，在很多種狀況之下，音樂教師教導學生的報償性（以心理學術語來說，或叫做強化）並不是很強。

許多音樂教師的教學負擔很重。他們從一個班級跑到另

一個班級，一天要上六節課，在放學之後，還有表演練習或是學生之輔導。在忙了一天下來後，可能已經沒剩多少精力做教學計畫了。

音樂教學有某些部份是不能完全做事先計畫的。當音樂課分成兩部份來教一首歌時，沒有人可以精確地預測這班學生會唱得怎麼樣，或是哪一部份會發生錯誤。所以教師必須做臨場的決定，而暫不論原先計畫的進度。

有些音樂教師質疑計畫的重要性，因爲他們認爲計畫可能會限制了教學的彈性和自發性。如果教師不願對計畫做任何改變或寧可讓計畫桎梏著他們的熱忱和調適性，則上述情形可能眞的會發生。當然，如果改變計畫是明智的，而改變之後學生可以學習得更多，那麼沒有老師會遲疑不去改原訂的計畫。雖然有的計畫在實行前會有調整，但做計畫並不會浪費時間，沒被採用的計畫已形成了基礎，讓教師可以踏著此一基礎創造更好的課程，提供教師工作的基本概念，這比沒有目標和概念地顚躓蹣跚而行好多了。

計畫的輔助工具

借助書籍或課程指南來做計畫並不是能力不足的表現，尤其當您教學經驗仍不足時。中學的音樂教師可能一天要上五或六堂課，小學音樂專門老師常常須教六個不同年級的課，而一個班級每週上兩次課，這樣的教學量需要大量的計畫。新任的教師沒有多年的經驗作爲憑藉，需要花更多的精力來設計課程，因此尋求在計畫和教學上之協助是必須的。

有許多資源可以提供為教學上的輔助工具。有些學區已發展出課程指南或課程研究，以供一部份的音樂課程參考。這些指南有的是有用的，但也有一些對老師而言太過一般性或價值有限。在美國有許多州發行課程指南，其中有一些部份可作為教學參考。小學和中學的音樂專門老師也可以利用一系列的音樂書籍，這些書籍不只含有教材和課程，也有輔助教學之建議，教師不需要採用書本或指南上的每一部份，他們可以選擇有用的部份，並捨去沒價值的部份。

長程計畫

教師應由何處著手做整個學年的計畫？因為這並不是一件容易的工作，因此一開始教師應該自由地從任何資源來擇取構想——包括書、課程指南和其他教師的建議。但哪些構想呢？哪些您希望學生能達成學習的構想可行呢？

一開始這些構想是一般性而且模糊的，需要鑽研和精剔，以便能夠清晰地陳述及引導學生的活動。比方說，假設您有一個希望學生能了解的觀念，並希望學生讀譜的能力能夠加強，這是很好的構想，但是太過於模糊了，下一步您必須寫出更細節的部份，比如清楚地表達您要他們對樂譜了解或做些什麼。可能您也希望學生能了解一首旋律中音程的長短，您希望學生能注意到鄰近的音程聽起來比寬廣的音程更緊密。您也希望當學生聆聽曲子或讀譜時，能夠辨識出基本的音程，如第三或第五音程，一個一開始很攏統的指南現在變得更詳細了。

雖然不太容易在幾個月內，讓所教的班級「脫胎換骨」，教師仍應試著規劃整個學期或學年的計畫。長程的計畫能讓教師流暢地思考教學的順序，如果沒有這樣的計畫，缺口或重複可能會發生。例如，一位教師教到爵士樂對音樂的影響，並希望學生聽一聽藍調，當他進入狀況，想要解釋樂譜中的第三、第五和第七音符如何降低時，他會了解學生並不知道主要樂譜的類型。

對課程或是學年做計畫必須集中在重要的主題和出現的順序。擬定未來三個月要教的詳細課程計畫可能是一種時間的浪費，因為要教時，可能已經需要做一些改變了。因為這些理由，準音樂教師或剛開始教學的教師應該將長程的計畫作為第一步，他們應該預期計畫以後會有一些改變，事實上，可能會有很多改變。

單元計畫

以某種意義而言，為一群班級或表演團體做計畫和只為一班做計畫之間有一半的距離。單元計畫有長程計畫的一些元素，可能針對三個或三個以上班級的需求，但對於所教的內容和如何教學又規劃的更精細多了，有時可一次寫出針對幾個班級或表演團體的教學計畫。

單元計畫的觀念是針對一個主題來對幾個班級做統一的整理。一個主題無法在一次短短的說明中就講完，而比較適合發展或研究出足夠的長度來幫助學生記得更清楚。

一個音樂老師可以在發展或選擇單元時依循的指標是：

主題必須以音樂為中心。而非只選幾首關於河流的歌曲或是戲劇中的幾行歌詞，此二者算是非音樂性的主題。一般音樂課程之單元應該和聲音、音樂類型、音樂的應用、演奏或歌唱等等有關。探究音樂性和非音樂性主題的差別可能顯得有點鑽牛角尖，但這可能使課程的導向有很大的差異。如果選擇非音樂性的主題，則可以將切合這個主題的音樂加入；如果採用以音樂為中心的單元，則可以將其他與所教導之音樂內容相關的資訊加入課程。

因為課堂的狀況差異很大，也因為一般音樂課每一單元都有特定的需求，所以不可能提供一個範本式的教學計畫而用於所有單元。基本上，教學單元應將焦點放在音樂的一些段落並儘可能地統合一些活動，像是歌唱、聆聽、創作、討論和閱讀。既不可能也不需要讓每一單元都在每一堂課的時間內包括許多不的活動，有些主題為唱歌，也有些以討論和研讀方式進行。教師不應該竭力去統合那些邏輯上無法銜接的教材。如果一個單元本身未建議適當的歌曲，那麼上課時也可以教唱和此單元不直接相關、但也不會減損其主題的歌曲。如果可能，也可以將錄影帶、書籍、布告版展示、現場觀摩，及請專家現身說法等整合至學習單元中——這不是強制性的，但的確是擴展學習經驗很適合的方法。

表演團體的練習也可以按單元的方式來做教學計畫。如果整個課程包括準備公開表演之外的學習活動，那麼學習單元可以按音樂之類型、形式或技巧問題等主題來規劃。例如，研究合唱音樂之單元可包括俄羅斯或文藝復興之作品的賞

析，樂隊音樂之單元則可針對序曲來發展，管絃樂之單元則介紹運弓法的類型。當進行這樣的學習時，樂團也可以同時練習一些要表演的曲目。

教學計畫

當所有的事情都說了也做了的時候，課程計畫只剩下組織讓班級學習音樂的過程。雖然有幾種方法可以用於擬訂教導音樂的課程計畫，但：

1. 考慮大部份的學生了解些什麼，以及還有哪些事物是他們值得學習的。了解學生現有的知識或技巧可能需要測試；不過，因為時間和精力上的實際限制，音樂教師無法常常如此做。而且，在老師教了一組學生一段時間之後，可能已對學生在音樂上的了解及能做到的程度有一些了解。在表演社團中，每一次的演奏都能讓教師了解到學生的程度。觀察學生對問題的反應和其他的學習活動，都能提供一些音樂課程上的資訊。雖然教師不需要經常地進行正式的預先測試，但應該要有意識地注意並考量學生的程度到了什麼水準，以及以前上的課程包括了哪些內容。

2. 選擇二或三個特定的主題或技巧在音樂課程上教導，或者在每次表演練習課上教一種特定的主題或技巧。學生，尤其是小學或中學學生，如果長時間持續地一直進行一項活動，會變得浮躁不安、注意力不集中。因為大

部份的時間要用來練習歌唱或演奏，所以當中只要增加一項活動就可以了。

3. 特別地說明課程要進行的重點。一項目標如「學習文藝復興時期之風格譜成的樂曲」就顯得太模糊而寬廣了，而一項目標如「以聆聽的方式辨識並標記文藝復興之重唱歌曲及經文歌曲的擬聲點」就顯得更清楚多了，而且也更容易進行教學。

4. 設定班級或一組學生的教學目標，及學生們預定的學習成果。除非學生能證明他們學了多少，否則教師很難判定在接下來的課程中應教些什麼。教學目標可以指的是技巧，也可以指的是知識。舉例來說，「學生可以學著以明亮的聲調和精確的拍子來唱Palestrina的Sanctus」，其他的教學目標也可以包括學習的百分比，如果教師希望如此，例如，「90%的學生將能夠在標記上指出Palestrina的Sanctus中三個模仿入場的例子。

5. 選擇適當的教材。若希望教導文藝復興時期重唱歌曲，則應試著選擇最道地的版本，並播放那些以正統風格唱出的重唱歌曲之唱片。

6. 決定課程的內容如何教導。假設一個班級正學著辨識ABA形式，有很多方法可以用上。如果學生知道任何一首ABA形式的歌曲，可以要求他們唱出來，並分辨出不同的段落。也可以播放一首ABA段落分明之歌曲的唱片，或讓學生以教室的樂器創作一首簡單的三部形式之短曲。他們可能會想到一些不同的方法來表示一首作品

中可見的不同段落，如以不同的符號或是色彩標記作品中的幾個段落。這些方法中的每一種，或是其他更多的方法，在正常的環境下都是很適合應用的。

7.評鑑每一部份的課程或預演之成果表現。教師應該蒐集一些具體的資訊來評估學生學習的效果。

　　課程計畫的撰寫格式並不是那麼重要，但針對教學的重點所做的計畫則很重要。下面提供一個範例，這項教學計畫是針對前述幾個基本問題（教什麼、如何教和結果如何）來設計的。在此範例中，主題被列在左邊，如「目標」、「教材」、「方法」和「結果評估」，表示課程中要講解的主題。預估教導一項主題所需耗費的時間也被包括在計畫中，以提供教師在時間控制上的參考，但無須死板地遵循。「如果時間允許」這項標題表示教師們在時間的運用上可有較多的彈性，無須在只剩十分鐘或十幾分鐘的狀況下，倉促地趕著進度而勉強上完課程。

一般性音樂課程之教學計畫範例

目　　標　　1.學習典型之民謠的語彙和音樂。
　　　　　　2.認識指揮用的手勢、指揮者的總譜，和詮釋
　　　　　　　手法間的區別。
教　　材　　1.《音樂與您》，第七版及唱片。
方　　法　　1.民謠（15分鐘）：
　　　　　　　a.複習「亨利馬丁」（《音樂與您》的第41

頁），讓學生再唱一次這首歌。給學生第七和第八小節。

b. 詢問學生是否會唱其他表達感情或敍述故事的歌曲？討論歌詞的內容。歌詞是否在說一個故事？是快樂的故事嗎？歌詞中是否重複某些句子或字眼？有沒有任何學生們看不懂的字眼？

c. 詢問學生對音樂之特色的看法。是否需要許多伴奏？是否有好幾個小節都在重複同樣的旋律？這首歌表達出很豐富的感受嗎？在節奏上有什麼特別的？

d. 聆聽「亨利馬丁」的唱片。

e. 再帶領學生唱一次這首歌，儘量在詮釋方式和風格上做一些改善。

2. 指揮者（25分鐘）：

a. 閱讀並討論《音樂世界》第89到94頁關於指揮的部份。

b. 討論指揮者如何引導音樂的方向。指出手勢的幅度和風格如何表達出音樂的形式。

c. 研究奧福（Orff）的Carmina Burana中「噢！命運」（O Fortuna）一曲的歌譜，解釋任何學生看不懂的字。

d. 放兩種版本之「噢！命運」（O Fortuna）的唱片，比較一下哪一種比較快？

比較大聲？聲調品質上有哪些差異？

　　e.詢問學生是否某一版本比另一版本好，或只能說兩者間有差別而已？讓學生們討論個人的喜好和原因。

3.如果時間允許（5分鐘），重溫一下Frog Went A-Courtin（《音樂與您》，第122頁），和「亨利馬丁」作一比較，試著找出伴奏中所用的和絃。

成果評估　教授完上述課程後，學生應該要學到：

1.描述民謠中敘事、音節安排及其他比較獨特之特性，並找出相似的手法（由歌唱中找尋）。

2.描述指揮手勢如何反應音樂的風格、描述管絃樂譜的基本模式，並陳述兩種版本之「噢！命運」（O Fortuna）的差異。

　　教學計畫可以有幾種不同的格式，一種是上面示範的，另一個例子如圖2.2所示，將計畫內容依據教導過程填入表格中。

　　教學計畫不應該像劇本一樣，讓老師在課堂上逐字逐句地唸誦，這樣的計畫準備起來太浪費時間，而且很少有人能夠唸誦一篇講稿而不讓聽者覺得無趣的。有些教材提供教師現成的問題和學生所說的話，但這應算是實際的課程內容，而不是教學計畫。計畫和唸稿是不同的。

教學計畫			
預定由教材和活動中教導學生的音樂面向	教材和／或活動	用來教導主題的方法	評估學生學習成果之活動

圖2.2　以表格來表達的教學計畫格式範例

表演練習之計畫

　　在準備表演練習之前，教師必須決定：(1)教導哪些作品？(2)在音樂中的哪些部份必須特別注意？(3)以音樂之面向而言，應達成或學習些什麼？此外，教師也需要研究樂譜，和他們原先不夠了解的部份。教師應在上課或指導練習之前先行研究分析樂曲，並熟悉樂譜，演練任何特別的指揮技巧，

以及決定作品之最佳詮釋方式。事前研究也需找出可能對學生來說最困難的地方。當學生進行到困難的段落時，教師應該很快地提供喇叭之G調的另一種指法，或可以讓提琴的弦與左手更易協調的提弓法技巧，或者提供建議讓木管樂器能正確地演奏特殊的節奏。沒有一位教師或指揮者應該在音樂教育中對這些問題毫無準備，應擬定好計畫來克服這些問題。

　　沒有一種活動大綱完全適合所有表演團體的預演。其方法和內容應該隨著學生先前所學到的東西、表演的緊湊性和音樂的類型而變化。許多教師以綜合之暖身及技巧發展例行活動來開始練習的指導。練習的部份應每天不同，而且須和課程的其他活動相關。舉例來說，唱歌時，注意力應集中於讓聲音正確的發出並和諧地唱出。以演奏樂器之音樂來說，演奏技巧應加以強調，或許可以演奏一段音階來練習正確的指法和弓法。暖身活動應該要簡短，不要超過5到7分鐘。

　　要結束課程時，學生應該要回顧一下他們表現比較好的部份，或者綜合一下他們所練習的種種。不要讓學生在時間到了的時候就停在所學的音樂作品的中間。在演奏練習的開始和結束時，學生可以開始研究新的音樂、複習熟悉的作品，讓現在的演奏曲目更完美，並學習音樂理論及文獻中關於所演奏曲目的部份。也許可以不用教學計畫就能上完課，不過，音樂教育者應該讓自己的理想高過只是上課了事。如果音樂課和表演社團的學生希望在他們能應用的時間內學到最多，教師需要用心地計畫他們能做的事情。好的計畫和教學必須

以對教學過程的認識爲基礎。

評鑑的理由

　　爲什麼教師對學生之學習成果加以評鑑是一件很重要的事呢？首先，這是良好教學的要素之一。教師需要有一些資訊來了解學生達成其教學目標的程度如何。沒有這樣的資訊，教師只得依賴印象、直覺和推測。有時這些主觀的方式很準確，但大部份的時候並不足爲憑。教學而不評分就像在一座陌生的城市開車而不帶地圖一樣，你也許可以到達目的地，但這得憑運氣。藉由評鑑而得到的認識，可以讓教師更加明智地決定下一步要怎麼做。某些方面可能需要下更多功夫，或者需要採取其他的方式，也許教材太難，或者因任何其他可能的理由而影響到教學成果。至少教師不會因爲缺乏學生學習成果的資訊，而繼續使用效果不佳的教學方法。

　　評鑑的第二個理由是要證明教學所能獲致的學習成果。教育主管機關和學校的委員會，越來越有興趣去了解學生各科目的學習成果。他們希望知道結果即「最後的成績」。他們將注意力放在可見的結果上可能顯得短視，但這是可以理解的。

　　評鑑的第三個理由是，可以使評定學生成績這件工作更有公信力。雖然評鑑和評定成績是兩回事，但可以提供資訊，使評定成績的工作做得更好。

評鑑的方式

　　要做好評鑑不是一件易事，因為不太可能直接地評測學習的各個層面。舉例來說「音樂才華」（musicianship）的觀念不是一件可以稱量、看見或是掌握在手中的事。它只是一種建立在人們心中的觀念，對大多數人來說，精確地表演音樂、在正確的地方分出樂節、用心並敏銳地更改節奏強弱這類的活動，都是評量的指標。不過，當講到「音樂才華」這個字眼時，沒有任何人的心中是持著完全相同的定義。這樣的情況點出了一個問題：因為人們在音樂才華中尋找每每不同的事，那麼究竟在音樂才華或任何心智上的成就有什麼是可以測量的呢？答案是指標。音樂才華的指標大概包括了保持穩定的速度、和諧地表演、在適當的地方分出樂節、聲調品質的適當應用等等。一個演奏不和諧、分錯樂節，而且很少能區分出節奏強弱的學生是不太可能被視為有音樂才能的。雖然尋找某些指標並不能解決所有評鑑的問題（例如，有些人可能不同意保持穩定的節奏，或知道在哪裡換氣等等是有效的指標），但這樣的指標已經比其他一般的方法更能評鑑出學生的學習成果了。

　　評量教學的有效性並不意味著要進行一個接著一個的考試。沒有必要讓全班學生都參與每一次的評鑑活動，每次隨機地抽四到五名學生來問問題，或是以其他方法來盤查他們學習的狀況，通常就足以提供一個良好的概念，讓老師了解學生學習的成果如何了。

1. 是什麼讓有些聲音被稱爲音樂，而有些聲音被視爲噪音呢？

2. 在哪些方面音樂既是「產品」（以聲音形式存在的物體）又是過程呢（創作或演奏音樂的動作）？

3. 哪些問題指出教學過程的基本要素？

4. 爲什麼列出教導音樂的詳細過程是很困難的事呢？

5. 什麼是可觀察的行爲？爲什麼對教師而言，可觀察的行爲對於分析教學過程很有價值？

6. 爲什麼音樂老師（包括表演團體的指揮）需要針對其課程及預演指導擬出計畫？

7. 擬訂上課和預演指導之計畫有哪7個要點可供遵循？

活　動

　　試想一些音樂老師通常會教導班級或表演團體的課程內容，然後，再設想一個班級或表演團體。接著，請回答下面問題：

1. 爲什麼學習該課程中的知識和技巧對學生很有用？

2. 精確地描述出學生應學習音樂的哪些部份？

3. 如何以最好的方式教導您想像的對象關於音樂的知識和技巧？

4. 教師要如何了解學生的學習成果？

參考書目

Swaby, B. E. R. (1984). *Teaching and learning reading*. Boston: Little, Brown.

第3章

音樂教師的素質和能力

　　稱職地教導音樂是一與生俱來的天份嗎？優秀的教師還須努力學習和自我充實嗎？大多數優秀的音樂教師都具備那些特質？在成為專業教師之前的經驗和對學生的教導與教師的訓練有何種關聯？這些問題探討著音樂教師應是何種類型的人、他們必需具備那些技巧及知識，以及成為教師後應如何繼續加強自己的教學品質。樂教計畫也許還比不上教師本身的素質影響來得深刻，音樂教師的素質才是最重要的。

人格及自我

　　好老師在人格方面有何特質呢？大多數的研究及論述都一再地重複眾所皆知的幾個論點：溫馨、友善、善解人意的

教師之教學成果比較好；具企業經營及組織概念的教師比粗枝大葉的教師教得好；想像力豐富、性格熱忱的教師比照規行事、作風呆板的教師教得好。

　　以成功的音樂老師之特質來說，這幾個論點應該也是沒有問題的。此外，音樂老師還應該是個完全成熟的人，應該能夠充份意識到他人的需求和感受。在學校裡「藝術」熱情所造成的偶發衝動及特異癖性是應避免的。

　　和其他教師相比，音樂教師更容易將自我涉入工作中，這也許是因為音樂老師在工作中常要扮演「領導者」的角色，所以自我需求較強的人比較會被這樣的工作所吸引。也可能是因為這種工作的環境特別容易喚起人們個人涉入的意識。也許有的音樂老師寧可成為表演者。無論理由為何，許多音樂老師都將工作視為自我的延伸。舉例來說，筆者就常聽到一些音樂老師以略帶誇張的語氣談到，在他們離開教職後，原本所帶的合唱團或樂隊是如何地「一蹶不振」。有的音樂老師會特別為那些有天份的學生而努力教學，因為這些學生的成就能讓老師享受到被肯定的感覺。但相對而言，對於天份較遜色的學生，音樂老師可能只會付出較少的時間。第四十九頁的漫畫所描述的狀況是：樂團教師往往位於最引人注意的地位。實際上，在足球隊手冊和學校年鑑中，也的確可以看到這樣的畫面，只是領隊的臉部特寫沒有這麼顯著罷了！音樂老師必需面對的事實是：終其樂教之生涯，自我涉入的壓力勢將一直存在。教師們應該常提醒自己：教師的角色應是從觀察學生的學習來得到滿足。學校音樂課的目的

FUNKY WINKERBEAN — Tom Batiuk

THE WESTVIEW HIGH SCHOOL 1977 YEARBOOK — The Band

© 1977 Field Enterprises, Inc. Courtesy of Field Newspaper Syndicate

是為了學生的利益，音樂教師全國會議（MENC）報告中對於這點解釋得非常清楚，「大專院校中學習音樂的學生可由自我表現中獲得滿足；而音樂教師則是藉由為學生創造音樂表達的機會來獲得大部份的滿足感」（Klotman,1972, p. 5）。

　　上一段的論點可能讓人覺得教師的角色頗有自我犧牲的味道，但這並不是正確的結論。與其說教師犧牲了自我，毋寧將這視為另一種方式的滿足。教師的教導讓學生能學到一些事物，換句話說，沒有教師的努力，學生就很難獲得這樣的學習成果，因此教育是一件令人感激的事。當您知道自己使別人（尤其是年輕人）的生命不同時，您會打從心底產生一種深刻的滿足感。像這樣的一種滿足，怎能視為犧牲呢？其實對音樂教師而言，這樣的回饋可能比將職業生涯投注在打倒同儕去掙得樂團中的上乘席位或是歌劇中的要角要來得豐碩的多呢！當所有該說的都說了、該做的也做了之後，為別人奉獻，是要比為自己煩心，能獲得更多的快樂。

教師的裝扮和外表是一個偶爾會引起許多討論的問題，但只要不至於影響學生對老師的尊重和信心，對學習就不會造成很大的影響。每個人有權力依照自己的喜好穿著打扮，但如果一個人的外表會使學生將老師看成一個怪人或過份自我的人，那麼根本不值得如此做。每所學校在這方面都有一套成文及不成文的標準，新的教師和實習教師都應該了解及遵守，通常依照常識作為準則即可。

教師說話的聲音應該愉悅，而且更重要的是，應該明確而果斷。教學過程中有時產生的怨言，只因為初出茅廬的教師講課的聲音沒辦法讓後排的學生聽清楚而已。當新老師逐漸獲得自信、經驗並加以改善之後，這個問題通常就會消失。

除了人格、外表和聲音之外，也需要有使命感才能成為一位好老師。著名的教育心理學家David Ausubel曾寫道：「教師最重要的人格特質……也許是……教師將學生智性上的發展視為自己的使命……評定的關鍵是教師是否會努力讓學生的智性能真正地成長，或只是從事形式上的教導活動」(1978, p.506)。Myron Brenton則以更直率的方式說：「最好的老師都戴著一個看不見的徽章，上面寫著「我卯足勁了」(1970,p.40)。

「做你自己」的重要性

當學者或一些團體論述到理想的教師應如何時，他們所要呈現的是一個理想或是典範的形象，而非一堆教師至少需具備的能力。這是因為他們了解教師也是人，而沒有一個人

能符合所有列出的特質。之所以列出所有的特質，是要讓讀者認識哪些特點若音樂教師能具備則是令人滿意的。

　　身為一個教師而言，我們每個人都有長處和弱點。當然，我們應該讓自己的長處發揮至極點，以彌補不足之處。有些老師的長處是彈鋼琴，有些則是能激勵學生，也有些老師的優點是音樂知識豐富和聰穎；每個人都能以不同的方式來圓滿地扮演教師的角色。圖3.1有一份問卷表可以幫助您檢視一下自己作為音樂教師的長處和弱點。

　　許多年輕教師都可能被活力十足又外向的教師教導過，也常常在講習會上看到這類性格的人相當活躍。他們可能會自問：「我是否也要具有這樣的性格才能成為成功的教師？」其實活潑外向並不能保證一定就能有效地傳達意念和指導學生。假設有一個老師穿著紅色T恤，以啦啦隊長的方式來帶班級，一開始也許他能抓住學生的注意力，但到了第五十堂或是第一百堂課的時候呢？一開始能吸引注意力的方式到後來可能變得令人厭倦。紅T恤的老師在抓住學生的注意力之後又該如何呢？

　　許多優秀的音樂老師都稱不上外向，而且如果要試著表現出活潑外向，可能反而會顯得好笑。其實教師真正需要的特質不是外向，而是明確果斷，也就是說知道需要些什麼，並且讓學生知道你具有能勝任教師的能力，並且能負責及主導教學。好的老師不能脆弱而害羞。每一個人獲致上述特質的方式可能視自己本身的個性而定，但這些特質是必須具備的，尤其在中級學校任教更是如此。有兩種方式可能有助於

音樂教師的自我評量

1. 您認為您具備哪些可以讓您成為成功的音樂教師之個人特色？

2. 您認為您有哪些個人特質必須再加強才能讓您成為成功的音樂教師？

3. 您在音樂屬性方面有哪些有助於或不利於您成為成功的音樂教師？

4. 教導音樂的哪些方面最吸引您？

5. 教導音樂的哪些方面讓您最不感興趣？

6. 您認為您和別人（所有的人）相處得好嗎？即使是和您差異很大的人呢？

7.您是否喜歡孩子和年輕人？即使他們的行為態度和您所期望
的不一樣？

8.您是一個組織力及條理都很清楚的人嗎？

9.當別人成功時，您是否會感到快樂？或是因此而困擾？

10.如果您靠演唱或演奏能和當音樂教師賺同樣的錢，您會選
擇表演或是教學？能否請您解釋您做此選擇的理由？

11.您大部份的興趣是否都放在音樂上，或者您也對其他的藝
術和其他領域的研究感興趣，如語言、文學、社會科學和
物理等等？

圖3.1 自我評量表

博得能勝任的印象：(1)堅定地相信您所教的對學生在知性方面的成長是有價值的；(2)從對自身角色的了解中產生自信。除了這些基本的認識之外，明確果斷（並非侵略性，這兩者之間有差異）是許多準教師們以後必須經由經驗和訓練去培養和努力的。

人性特質和專業能力

教師應該要通情達理、公正、果決、對學生學習的狀況很有興趣，這些都是很容易了解的。但是這些特性和教師教導學生的能力有怎麼樣的關聯性呢？這是很重要的問題，下面就是一些看法：

- 樂教者和其他所有科目的老師一樣，都必須對於工作和對學生的觀念持續地成長，在退休之前都應該不斷地進修。教師應該審慎地吸收和思考新的觀念，並且不畏懼嘗試不同的方法來解決舊的問題。
- 應該要能和其他的人相處得很好，尤其是學生。要能體諒關心學生和同事，和不同文化背景的人也能相處愉快。
- 能將音樂的主題和其他學術牽上關聯，尤其是其他類型的藝術。音樂教師應將音樂視為較大領域之文化的一部份。
- 了解自己身為教師的角色，所獲得的滿足不是個人受到注意，而是看到學生的成長和成功。了解教師應要引導

和鼓舞學生,同時也了解自己並不是教室和練習室的主宰。

· 樂教者應是音樂家與教師,他們應了解如果不教導學生音樂技巧、知識和對音樂的喜好態度,就是教學上的失敗。他們應該尋求多樣化的音樂來研究和演奏,並且重視音樂的價值在於其表達情感的品質。

個人的效率:合適的計畫需要個人的效率和組織力。教師要具有這些特質,自己和學生才不會處於混亂的狀況。有的音樂老師會忘記準備表演所需的椅子和臺階板、忘掉自己的音樂、沒能保留制服和樂器數目的記錄(還有更糟的是,賣票的錢也沒弄清楚!) 或是等到最後一刻才開始準備音樂會的節目,這些烏龍失誤會造成怎麼樣的緊張刺激呢?在狀況混亂的同時,教育的成效也降低了。音樂家和大多數人一樣不喜歡所謂的「繁瑣行政」,但不論繁瑣與否,都不應該忽略細節。

和專業同事的關係:有的時候,如果音樂教師和其他音樂教師或是共事的人關係不佳,音樂計畫的執行效果也會受到影響。舉例來說,如果教師與別人格格不入,學校的輔導顧問可能會遲疑該不該鼓勵學生修音樂課程。有些教樂器演奏的老師會認為他們和教合唱的老師之間有競爭關係,反之亦然;這種狀況下,不只雙方無法合作,有時一方的老師還會貶低另一方的老師,以尋求建立自己的地位。姑且不以倫理觀點來討論這樣的事情,這種分裂對整體的樂教計畫是

不利的，而且對教師而言也是一種情緒能量的耗損。

有時候音樂教師會忽視學校裡辦事的職員和管理員，或者對這些非教師的職員有種優越感，並且表現出來。其實樂教計畫要成功，也必須仰仗這些同仁的協助，但較欠缺體貼心理的音樂教師，有時會將他們的幫忙視爲理所當然，甚至完全忽略。

音樂教師必須對學校的活動抱持積極的興趣，不能一面說音樂是整體課程的一部份，但又謙辭加入全校性的課程委員會，而理由是覺得音樂是屬於「特殊」的領域。音樂教師也不應該對於足球隊的表現和冬季的戲劇公演表現出興趣缺缺的態度，尤其當需要爭取體育和戲劇部門對於音樂計畫的支持時更是如此。

教導音樂和你

概略地談一談好的音樂教師應具備的特質是很不錯的，但光說是不夠的，也許您需要檢討一下自己具不具備成爲理想音樂教師的性格，但自我評量並不容易做。人們常會在採取寬鬆或是嚴格的標準之間掙扎，但即使自己評量很難做得完美，這種努力總是具有參考性的，您將可以比以前更了解自己，尤其在扮演教師這個角色方面。

本章最後提供一份問卷表（圖3.1）可協助您進行自我評量。即使您不想公開，也請完成這份表格供自己參考。

1. 想想您在就學時曾遇到過的兩個好的音樂老師，和兩個不好的。他們的個性和教學方法中，有什麼讓您認為他們很成功或是不成功？

2. 想想你所熟悉的一個社區，如果有專業的音樂家住在該區，是否他們和學校的音樂老師之間曾費心地促進彼此間的協調合作？私人音樂教師和學校音樂教師之間的關係如何？音樂教師和音樂商之間的關係又如何？

3. 成功的音樂教師所需具備的最重要特質為何？

4. 為什麼您應該避免試著模仿您所欣賞的某一位教師的動作或特色？

參考書目

Ausubel, D. P., Novak, J. D., & Hanesian, H. (1978). *Educational psychology* (2nd ed.). New York: Holt, Rinehart & Winston.

Brenton, M. (1970). *What's happened to teacher?* New York: Avon Books.

Klotman, R. H. (Ed.). (1972). *Teacher education in music: Final report.* Reston, VA: Music Educators National Conference.

第4章

擔任教師前的準備

第五章探討成為音樂教師前第一步的準備：調適心態，準備進入專業樂教的領域。本章的主題則以對課程和其他實際活動的準備為主。

基本上，您不必思考要通過教師檢定所要遵循的教學計畫內容，因為您就讀的大專院校所在之州（指美國）應已對此做了決定，不過，如果您能對這些要求和這些課程的意義有所認識，在求學的過程中，您將會有更多的收穫。

特定性或是整體性的準備工作？

每個人都應了解畢業後自己要做的工作實際上是怎麼一回事，這樣學校和教科書作者才能針對每位準教師的需求開

出正確的處方，並讓他們在此工作上成功。但問題是，這是不可能做到的。大專院校的教師和教科書作者，頂多能提供一些在大多數狀況下奏效的指南和建議，也許對您現在來說，在這方面還沒有什麼概念，但您可以借取別人的幫助。許多師範學生可能在上音樂方法課時很懷疑這門課的意義，但一旦真正成為老師，才發現幾年前學過的教材（希望仍在這些老師個人的專業資料檔中）真的成了救星。

由於沒有人能確知自己教的將是哪一領域的音樂，所以即使您覺得音樂方法沒有什麼意義，您還是有必要研習。舉例來說，您可能想成為高中樂隊的指揮，但卻發現您必須學習怎樣教導小學生音樂，或者您想成為歌手，除了鋼琴外應該也不用碰其他樂器。在前述兩種狀況下，結果都可能是：您最後被分派到小學裡，負責教一兩班學生的通識音樂課，或是必須指導小型室內樂團和合唱團。初出茅廬的老師尤其常被分派到小型的學校，在這類學校裡多才多藝是很重要的。比較有吸引力的和專門性的職位，通常都已被有經驗的教師佔滿了。

應屆畢業生應做廣泛的準備，還有一個原因。試想是否可能在校的時候就能確定您要成為某種音樂教師之需要的一切知識，並且只修習這些課程。這種情況就像只買能蓋住自己的毯子來過夜一樣，您背靠床躺著，兩手貼身，然後把毯子對著身上比過後再剪出正確的尺寸，這樣就可以省下毯子的布料。但問題是您睡覺時如果要變換姿勢，毯子可就蓋不住您了。窄化的師範教育就如同量身訂做的毯子，無法涵蓋

音樂教育在不同狀況下的需求，而且也會抑制住教師在專業領域上的成長。以一個應屆畢業生來說，您實在無法預見未來10年，甚至20年後什麼將會對您有用。

所以要培養教師能教導所有年級（幼稚園到十二年級）的音樂課程是有其道理的。大部份的教職都需要能教導至少一個年級以上課程的老師。

應用音樂知識和技巧

好的音樂老師也必定是好的音樂家。也許音樂老師不一定能在演奏或歌唱方面表現得和專注於這些專門領域的人一樣好（其實也有一些師範音樂系的學生演奏和歌唱得比專修表演的學生好），但他們一定要對音樂有很好的認識，為什麼？因為您無法教別人您所不了解的東西。對音樂不只要認識，還必須有深刻的認識才能教導別人，而這並不是一件容易的事。

有幾個領域對於準音樂老師特別重要，一是聆聽的技巧。在學校所接受的耳朵之訓練，對於您未來的任務將會受益無窮。如果無法聽出音樂作品的好壞，就不可能成為成功的音樂老師。這樣的說法也許顯得有些誇張，但這是很實際的。音樂是一項仰仗聽覺的藝術，所以聽的接收和理解，對教導音樂來說是非常重要的。小學中通識音樂課程的老師應能聽出錯誤的音調，這樣的技巧並不是只有合奏或合唱團體

的指揮才需要的。

　　對音樂史和文獻的知識也是必須的。因爲要選擇音樂，所以音樂老師對音樂作品應有所認識，並且能介紹給學生。音樂老師必須對音樂世界有豐富的知識，所謂「世界」這個用語，用在這裡是很貼切的。在這個溝通快速的噴射機時代裡，世界各地的移民都湧向美國，音樂老師除了西方傳統和民謠之外，實在也應該對其他音樂有所認識。

　　您在實用音樂指導之課程所學的知識，也很有助於任教。的確，您不一定要在班上常常獨奏喇叭或薩克斯風，或演唱詠嘆調，但您必須教導學生樂曲中的樂節（phrases）、音節（articulations），並點出歌曲的情感，這都需要您本身內在的了解，而這種了解往往來自於您表演樂曲及詮釋歌曲後，在情感上所獲得的經驗。這些重點似乎是很難由文字言語來解釋的。

在音樂教育課程中的學習

　　在引導您進入樂教領域的課程中，您應該學些什麼？答案看起來很簡單：音樂教育的入門介紹。但實則不止於此，因爲您將從事的音樂教育其實涵蓋了好幾種不同的主題：

・爲什麼教導音樂很重要。
・教學過程的本質。
・音樂學習和音樂教育的本質。
・樂教從事者的資格和特質。

• 樂教這項專業的特性（包括其發展和特色）。

在教育課程中學到的知識中有一些和一般大專院校的課程中學到的不太相同。在樂理課中您可以學到聆聽的技巧和不同的和弦之功能；在音樂史的課程中，可以研讀到一些音樂作品以及音樂的發展；這類的資訊中大多數都是您在修習這些課程前原本不知道的，但這只是音樂教育課程中一部份的面貌，資訊偶爾會從中呈現出來，就像《旭日東昇》（*The sun rises in the east*）這部小說中的一樣。

為什麼音樂教育課和本書有時會提到一些您已經知道的資訊呢？為什麼教師和作者不會考慮到有些知識是已知的，而轉而探討一些新的東西呢？至少有四個理由使我們將不完全新的資訊包含在課程及書本裡面：

1. 有些學生不知道或者不曾針對這些主題思考過。並不是每一個人都由同一個起點開始，教師或教科書最好能做完整的介紹，而不應忽略任何有些學生可能需要的知識。

2. 在有些被認為已經知道的資訊中，常發生所謂「我一直都知道」（I-knew-it-all-along）的現象。社會心理學家曾一再觀察到人們常認為他們已知道的事物其實是後來才知道的。人們往往在回顧一個狀況時，認為它的結果是明顯的，是屬於常識而且當時即可以預見的。事實上，有一些彼此矛盾的諺語可以幫助人們辯護他們所謂後見之明的準確性：「只緣身在此山中」（Absence

makes the heart grow fonder) 與「眼不見爲淨」、「欲速則不達」 (Haste makes waste) 與「豫者必失」 (He who hesitates is lost) 等等。偉大的丹麥哲學家兼神學家Søren Kierkegaard所下的結論是「生命是向前進行，但是向後了解的。」

3. 有時我們都需要提示，或者需要將注意力集中在我們能夠自己想出的事情上，如果我們曾花時間仔細思考的話。我們全都「知道」，老師在教課的時候目光應該要保持和學生接觸，還有許多活動能對大多數的學生產生刺激作用，比只以單一活動或主題要有效的多。是的，但是要不是經過提醒（有時即使在提醒之後），初出茅蘆的教師（和有些已有經驗的教師）還是常常會忽略這些道理，和其他他們認爲早就知道的「常識」。音樂教育課程的一部份宗旨即是提醒學生注意所謂簡單而明顯的道理。所以偶爾提醒學生「太陽從東邊出來」還是蠻有用的。

4. 通常（但不是「一定」），和人類行爲有關的現象只能說被了解了一部份，如果您有系統而且仔細地觀察人生，您會學到許多社會科學家在他們的研究中無法發現的事實。這應該不是什麼值得訝異的事情，因爲的確有一些人類行爲的重要訊息仍舊完全隱藏著，留待研究者的挖掘。關於人類行爲的重要新發現，很少以「晴天霹靂」的方式出現，比方說，批判並不是激勵人們行爲動機的最佳方式。在這項事實經由研究者證實之前，可能

大多數的人都已經了解了。

那麼研究這些主題的價值何在？研究會有系統化地進行，有時必須在控制的情況下進行，所以比人隨意的印象要精確而可信。常常會出現一些出乎預期的結果：偶爾人類行為方面的研究結果無法證實常識的正確性，或至少澄清了常識。

音樂教育課程中的學習包括：新資訊的獲得、審慎地思考教學的過程、透視音樂教學，以及觀察成功的教師如何讓學生更能了解音樂的領域。

教學技巧的知識

好的教師知道如何教導學生學習。比方說，如果樂隊須以斷音（staccato）的形式來演奏一個樂節，教師要如何讓樂手了解「斷音」的概念，進而正確地演奏呢？如果自己不了解怎麼做，教師一定只好勉強地說「好，現在簡短地演奏這些音符！」在一開始這種作法是對的，但有經驗的老師知道，只告訴學生要簡短地演奏音符是不足以正確地教導「斷音」的概念，除了一些短音在嘗試錯誤下可能會成功外。

教師應該記住許多可以應用在教學上的例子、類推說明，和解釋的方法，不能在上課中突然中止，跑回座位翻閱要用的技巧資料。可能的話，教師應事前推演在教導到某一部份時可能碰到的問題。如果作品需要以「斷音」方式表現，教師可以重溫幾種演奏斷音的概念（每一種樂器可能都

不一樣），然後再向樂團示範。

在指導表演團體時，教師應教學生們不只是依照印出的樂譜來演奏，同時也要遵循指揮的手勢，否則歌唱和演奏很容易就流於機械化。學生如果不了解自己在演奏什麼，就很可能演奏出鸚鵡學語式的音樂。演奏和歌唱是美好的，但這是音樂教育的一部份，學生也應學習到風格、和聲、形式、節奏結構，和樂團所演奏之樂曲的作者之其他重要作品等。

專業經驗

觀察：許多州和大專院校要求準教師在任教前先要和學校以及學生有所接觸。這種接觸有好幾種名稱，其中最常用的就是「田野經驗」。田野經驗的目的是讓準教師在最後一學期開始準備畢業（通常是實習課程）之前，先有機會認識學校的狀況並做思考。事實上，有的大專和州甚至在入學第一年即安排學生與學校間的接觸，有時也會安排能力較差和狀況不佳的學生到學校去觀摩。

通常田野經驗會在幾種不同的學校狀況下進行，好讓準教師對整體音樂教育計畫能有更完整的觀察。通常一位師範生一次只到一所學校跟著一位老師學習，偶爾音樂方法課會規劃一項小型的教學體驗計畫，三個學生組成一個小組，規劃並教導一堂三年級學生的課。

這類教學前經驗是否有用，主要和準教師的態度有關。如果他們只將這些活動當成花一些時間來完成學校的要求，那麼就只會得到最少的收穫。另一方面，如果他們能深入學

校的狀況，並試著分析教學的過程（以個人而非教師的立場），並從所見所聞中學習，那麼他們便能從田野經驗中獲益良多。

在觀察學校的音樂課時，準教師應該分析些什麼呢？答案是第二章曾提到的教學過程（驚訝嗎？）。因為以觀察一位老師而言，田野經驗只佔非常有限的時間，以及這牽涉到倫理上的問題：準教師應否在短短的一或兩個小時之內來評判一位老師的教學動機。所以第二章所提出的五項問題應該減少為四項，以用於觀察。然後，在每個班級裡，觀察的學生應該要回答下面的問題：

1.這位老師試著要讓學生學習到什麼？
2.這位老師用什方法讓學生學習？
3.這些學生所展現出來的音樂背景和能力如何？
4.指導過程中可觀察到的結果為何？

此外，學生觀察者如果多注意一下老師如何進行一些例行工作，也會很有用。比方說，安排教室的配置、樂器樂譜的分發分配、開始上課、指揮學生和分派座位的效率，和吸引全班注意力的方式。雖然這些動作不比學習內容重要，但的確能影響到教育成果，因此相當值得觀察。

實習教學：實習教學的目的有三。首先，能夠提供準教師觀察以及和成功的教師共事的機會。實習教師其實可以說是跟著有經驗之教師的見習學徒，這種「師徒關係」能讓觀察更密切，因此在教師的教育計畫中非常重要。合作教師

（cooperating teachers）（跟實習教師配合的教師）是經過篩選出來程度高於平均的教師，他們之所以會接受帶領實習教師的任務，主要是基於對樂教專業的使命感，而非爲了減輕工作的負擔或增加收入。

實習教學的第二項目的是，能夠經人指引而邁進教學的領域。實習教師可以一步步地在合作教師所規劃的教學情境中前進，所以實習教師不是被迫去進行一項可能成功也可能滅頂的苦差事。

實習教學的第三個目的是，確定實習教師的確可以教學。雇主都希望知道：「這個人在整班學生面前會怎麼做？」好的學校記錄和推薦固然很好，但最好的能力測試方式還是在「眞實的」狀況下進行教學。

如果您對實習教學中每一個人所扮演的角色有清楚的認知，那將會很有幫助。您的實習教師角色前面曾經提過是學徒，這是過渡時期的身份，您會成爲一位教師，但現在還不是；您的年齡比眞正的老師更接近學生，但是您的行爲舉止被期望要像個老師，而不是個學生，或是介於班級和老師之間的中介者；學生知道您只是實習老師，過一陣子就會離開。他們也懷疑您對期末成績和他們在單簧管演奏上的席位並沒有什麼影響力。實際上，實習教師的身份算是「客人」或「暫時的過客」。您是在別人的班級中工作，而且並非常態的僱員，在沒有合作教師認可的狀況下，您不能做任何比較重要的決定。沒有合作教師的同意，你不能填用品表，或是協調改變音樂課的進度。

但是您以後會成為教師，到時您將已受過更多專業的訓練。不管如何，目前您的角色將和教師一樣的，您會被期待在學期內每天出現在學校裡，您也會被允許在教學的內容上採取主動，但這些必須事先和合作教師溝通清楚。

合作教師扮演的角色是實習教師的良師，他必須指引方向、提供建設性的幫助，並且解答問題。提供改善的建議只是其中一部份，讚揚與鼓勵的工作也是。雖然實習教師不一定要接受所有的建議，但對於合作教師的想法應仔細地考慮；並且做一嘗試。此外，合作教師也要負責提供給學校有關您的教學表現之報告，並且通常會被要求撰寫一封推薦函。因為以上種種理由，實習教學的成效如何，和合作教師有非常大的關係。

大專的行政主管通常在實習教學中並沒有扮演主要的角色，理由很簡單：他們能拜訪實習教師的時間很有限，即使可能拜訪3至5次，通常也只有幾堂課的時間。他們的角色是負責一開始的安排，以及擔任大專和合作教師之間的橋樑。如果實習教學出現了重大的問題，他們的角色就變得很重要了。另外，如果他們曾觀察您的教學，他們也可能撰寫您的推薦函，這份推薦函會比其他教授的推薦更具可信度，因為這是您教學表現的報告。

實習教學的量與類型，依合作教師對於教學計畫的需求意見而定，通常第一週左右用來觀察和熟悉教學環境，然後逐漸會交給實習教師更多的責任。一開始的工作常是負責指導個人或小組，並做一些瑣碎的工作，如分發書本、移動椅

子，和膽打試卷等，過一段時間後，整個班都會交給實習教師，到最後可能包括合作老師大部份的課程。

實習教師應表現出主動、樂觀和願意學習的態度。實習教學的經驗往往是收穫最多的。

持續成長和自我評量

雖然是一條很長的路，但是您應該了解持續的成長對於教師而言是被期許和要求的。如果您是22歲時從師範學校畢業，那麼您在65歲退休之前還有43年要擔任教師的職務，想一想，足足有43年！這是多麼長的時間！所以要保持新鮮、有活力和有興趣，如果不持續地成長，教師就可能重複每一學年的經驗43次，而不是每一年逐漸地進步改善，應該沒有人願意讓自己整個的生涯就這樣一成不變地消磨掉。

教師在專業上有哪些方面可以再持續地成長？最為人知的方式，以及大多數的州在發給永久證書之前所要求的是：參加暑期和晚間的學士後研習。

專業協會，如MENC所提供的其他在職進修管道。其中的活動和專業認證制度在第五章會介紹。

其他專業上的成長方式還包括閱讀期刊和研究報告。教師應該了解研讀樂教和教學經驗對於音樂教育的影響。在MENC的會議和出版品中都會發表研究結果。音樂教師不應滿足於回答這樣的問題：「這種教法有沒有用？」，而是應

該自問「另一種教法會不會更好？」。如果滿足於某種教學方法，就好比一生都用單腳跳躍來前進一般；跳行的確也能前進，但是確實而更有效率的方法卻是走路。

自我改善

即使善用每一個學習的機會，並且完成了一套良好的音樂教育訓練計畫而畢業，初出茅廬的教師還是應該了解他們還是應該教導自己做個好老師。沒有課程、沒有教授、沒有教科書，也沒有大學可以提供足夠的資訊，教您如何面對這一所學校、這些學生，和他們獨特的性質，來做好您的工作。教師必須靠自己的力量，可能成功也可能失敗，必須客觀地觀察自己，並靠自己的努力來改善工作的表現。

雖然自我評量最明顯的缺點就是難免流於主觀，但對於大多數教師而言，卻是最實際的方式。因為自我評量是一項持續的過程，並不是一學期一次或兩次的例行工作，應該在每一堂課中以一種或另一種形式進行。另一方面，自我評量也需要充份地了解教師要教的內容和整個學校的狀況。

由外人來做評量並不是很有用。學校的行政人員通常對音樂懂得不多，校長到教室參觀常常帶來的是針對事情的事後評論，而非針對音樂的學習。比方說，他們可能會說「學生好像上課上得很高興」，或是其他的評語。而即使是競賽中的評審，雖然音樂造詣很深，但是在聆聽學生演奏一些練習過的作品之後，其實對學校的狀況一點也不了解。學校音樂教育監督人可以提供對教師最有用的批評，但問題是他們

用在這方面的時間很有限，而且許多學校根本未設置這個職位。

教師評量表

　　大專院校裡，針對教授的晉升和終身任用所採用的學生評量教學表有標準的形式，但這評量表很少在各級學校中採用。即使在大學裡，評量表的意義也不大。這種評量只反映教師教學成果的一部份；舉例來說，大一大二必修課的老師得到的評分，很少和大三大四的專業課程的老師的評分一樣高。評量表似乎對於成熟的學生之效果較好，在小學和中級學校並不適合使用。而這種評量表的另一個問題是：這些反應只是對於教師的一般反應，像以下這種一般性的敘述「某某老師是好老師或者不是」，對於改善教學其實並不是很有用。

播放上課內容

　　另一個自我評量的方法就是利用錄影帶或錄音帶。有的老師會把上課或演奏練習的過程錄起來，然後再做分析；這樣做的目的有兩個：可以在有空的時候，更完整地研究班級上課的狀況，也可以評量自己所付出的努力。在分析錄音帶做自我評量時，建議教師們問自己下面這些問題：

　　1.是否有不必要的拖延和時間的浪費？
　　2.我糾正學生的部份是需要注意的重點嗎？

3. 我的建議有沒有改善學生的表現？

4. 我的表達是否清晰明確？

5. 我的指揮是否清晰明確？

6. 我是否太常重複一些字眼，如「O.K.」、「您知道」和「對」等，而讓他們覺得很厭煩？

7. 上課的速度是否恰到好處？

8. 在練習或是一般音樂課中，是否有鬆弛的休息時刻──比方說，小小的幽默或是做一點愉快的活動？

9. 分門別類地思索課程所達到的成果。

10. 我是否鼓勵學生發掘並認識更多的自己，還是一直直接地指揮每一項活動？

　　沒有人能夠達到所謂「完美教師」的境界。教師也是人，不過每一位老師獨特的長處和弱點能讓他顯現出不同的教學風格。像這樣的個別性是需要的，而且可以和音樂家的敏感度和個人的成熟度一起發展。音樂教師應將自己在教學上的努力，和在音樂和教育方面的其他專業人士之努力串連起來。最後，教師必須客觀地在整個教學生涯中省視自己的工作，這樣才能把自己擔任音樂教師的潛力發揮至最高。

問 題

1. 為什麼寫出像「烹飪書」這類的指南，對音樂教學的某些層面提出建議是沒有用的？

2. 為什麼音樂教師本身也應該是個好的音樂家？

3. 為什麼現在的音樂教師除了西方的傳統藝術和民俗音樂之外，也應該有更豐富的知識？

4. 除了教導學生演奏短音之外，還有什麼例子可以用來說明音樂教師須具備教學技巧的知識？

5. 為什麼要求準教師在實習教學之前，先觀察上課情況，再開始參與教學？

6. 在實習教學的過程中：

 a. 實習教師的角色為何？

 b. 學校中合作教師的角色為何？

 c. 大學監督者的角色為何？

7. 為什麼音樂教師在整個任教生涯中持續在專業上成長是非常重要的？

8. 有哪些方式可以讓音樂教師在大學畢業後，仍能持續地在專業上成長？

活　動

　　想出您在最近三週的樂理課或音樂史課中所學到的三件不同的事，然後再思考每一件事將如何能幫助您未來成為一個好的音樂教師。試著在音樂教育課中和大家分享您的想法。

第5章

音樂教育的專業性

　　音樂教師在工作中從來不曾孤獨過，即使是全校唯一的音樂老師也是一樣。不管喜不喜歡，他們就是被定位成「音樂老師」。他們的工作多少會受到其他過去和現在教導音樂的人所影響，這種現象在好幾方面都會發生。

　　首先，教師通常都是接續著其他音樂老師的工作，所以他們都繼承著前人留下來的成果。舉例來說，如果前合唱團的指導老師將主要的精力放在年度的大型音樂劇，學生和社團期待的可能就是年度的春季音樂慶典。

　　另一個影響就是行政人員和老師知道學校所在區域正在發生的事，以及他們會去比較學校間音樂計畫的異同。不幸的是，學校中校董的有些成員和行政者往往會受到其他同性質學校的影響，而不思對自己學校的特殊狀況之最有利政策。他們常會有這樣的疑問：「如果Sturgis和Hillsdale沒

有，為什麼我們要展開絃樂器的教學計畫（在小學裡增加更多音樂總論的課程、買一些品質不錯的樂器等等）」？

另外，所有學校的老師都從事同一類型的工作。同樣的狀況和大眾的態度會影響到每一個在學校裡教音樂的人。當一所學校的音樂計畫成功時，音樂教育就可以帶來許多益處；但，不幸的是，每一位音樂老師或每項音樂計畫失敗時，也會對音樂教育產生負面的影響。

何謂專業？

音樂教育常被當成一種專業來談論，但的確如此嗎？所謂「專業性」的工作應具備怎樣的特質呢？下面是四項特質。

第一，從事專業性的工作需要廣泛的教育和準備，通常必需有學士學位和好幾年額外的進修，就像醫學院畢業生完成三或四年的學校課程之後，還要再駐院實習好幾年。音樂教師雖然不需要那麼多的訓練，但是他們通常都具有大專的學歷，和至少一年的學士後研習。以受教育的量來說，他們是合格的。

專業的第二項特質是作決策的責任。建築師規劃（即決定）建築物的設計和結構，而水電工、鉛管匠、磚匠和其他的人則依照建築師的藍圖來執行各自的工作。音樂教師可以決定要讓學生如何學習音樂以及學習些什麼內容，但他們通

常也同時負責執行教導的工作，即音樂教師同時決定教些什麼和教學的方法。

專業的第三個特質是全體從業成員對此工作的認同。大多數的專業人士都能體認自己的工作並不只是朝九晚五的工作，他們工作的時數往往超過最低時數，在沒有人指示的狀況下他們也工作，帶工作回家做也是常見的狀況。大多數（並非全部）的音樂教師對工作都相當投入。事實上，當大眾和學校不重視音樂教師的工作，而且不支持時，音樂教師投入過深也常常會造成一些問題；這種狀況會導致挫折感和衝突。

專業的最後一個特質是，有一個主要作用在於促進事業進步而非謀求會員福利的機構。這是工會和專業協會間最主要的差異。工會主要的責任在於謀求會員在薪資及工作條件上的改善。專業機構則致力於使其成員保持對該領域最新發展的認識，並持續提昇其工作能力的成長。這並不是說工會是錯誤或不好的（因為它們在社會上也扮演著重要的角色），只不過說專業協會在本質上是不同的。

全國音樂教育者協會（MENC）

美國學校之音樂教師的專業組織，即全國音樂教育者協會，由全國性的組織和53州的附屬單位所組成。MENC以幾種方式來加強音樂教育，一個是會員的在職訓練。這種持續性的教育活動是由協會舉辦研習會或發行出版品、視聽錄影帶和期刊來傳播資訊。音樂教育者期刊是專業看法的主要傳

播橋樑，期刊上也列有一系列研究和其他專門領域的刊物之名單。各個州單位也發行雜誌。總之，MENC努力的宗旨在於讓音樂教師能夠做得更好。

MENC專業認證制度，致力於提昇及認定高品質之教學和教師，讓有8年或8年以上經驗的教師之教學成就爲人所重視。這項制度補足了音樂教師之州執照的不足。通常只需要最低程度之教學準備和受雇後參加研習即可取得州執照。與醫藥、建築和其他許多領域的認證制度很類似，MENC專業認證制度並不隸屬政府機構的職責，所以不會受制於校董會的要求。不過，和其他專業協會的認證制度一樣，MENC能辨識出在此領域中已完成某種程度訓練且能力精進的教師。這樣的認可，長程而言很可能對於這些教師會有一些益處，比方說求職、薪資和提昇專業地位等。

MENC提昇音樂教育的第二個方法是，努力地告知大衆——如學校行政人員及校董會、家長、民選之官員和一般民衆等——音樂教育的價值和性質。這些努力包括學校的音樂月會（Music in Our Schools Month），和全國性的電視音樂會、小冊子、收音機和電視的宣傳簡訊，以及與其他有興趣推廣音樂及音樂研究的團體所合辦的活動。這種對外的努力也包括和政府領導人及有關單位聯繫，讓他們了解音樂教育的某些需求，因爲學校音樂教育計畫的健全有賴大衆的支持，讓人們了解音樂教育是相當重要的一件事。

MENC提昇音樂教育的第三種方法是扮演專業「良知」的角色。雖然這樣的角色並不容易或受歡迎，但如果要

讓音樂教育的效果良好並受到尊重，這一點就變得相當重要了。一些人或一些組織必須鼓勵音樂教師以客觀的分析方法去省視自己和自己的工作，以了解音樂教育對學生的影響，和對於社會所代表的意義。MENC希望鼓勵音樂教師做正確的事，而非只是把事情做好。

如果MENC能扮演好提昇音樂教育的角色，所有音樂教師和學生都會受益。而MENC的成功與否端視支持音樂教育的共識如何。樂教方面的小型專業團體，如合唱團領隊或是小學音樂家，並無法考量整體的音樂教育而提出建言或做出貢獻。教師即使加入專門性的組織，也應該保有MENC的會籍和參與，否則音樂這項專業將更為脆弱，並且更容易成為缺乏財政和行政資源下的犧牲品。就如同林肯引用馬可福音的那句話：「一座由內部分裂的房子一定立不起來。」

成為專業的一員

您要如何成為音樂教育專業的一份子？其實您並不用等到獲得音樂教師的職位，因為一份工作的保障只是這個過程的一步而已，現在您就可以開始第一個步驟，而且是最重要的步驟：開始設想您是個專業的音樂教育者。成為專業的一份子往往是態度的問題，在於您怎麼看待這份工作以及思考準備的方式。而思考的方式和本章前面所談的專業特質緊密相關。您除了必須接受音樂老師所需的教育之外，您也要將音樂和您所修的音樂教育課程視為專業養成的重要部份。開始任教後，這些基礎都會成為教學上所作之正確決定的依

據。

　　成為某項專業的一份子，意味著您不只將工作當成一份謀生的職業。專業人士對工作有更遠大更有意義的期許，舉例來說，教導音樂並不只是讓學生唱幾首歌而已，唱歌只是教導學生音樂的一種方式，而是為了讓學生現在和未來的生活更豐富。這兩種對於教導學生唱歌不同的觀點可能顯得有一點鑽牛角尖，但實則不然，這正代表找到一份工作和作為專業人員之間的基本差異。

　　自視為專業人員的人通常都會做一些事，一件就是加入專業組織，以音樂教育來說就是MENC。MENC贊助成立聯繫大專生的團體，引導準音樂教師邁向專業的領域。MENC的大專分會 (Collegiate Music Educators National Conference) （CMENC）在全美將近600所專科和大學中都有設立，會費大約是現任教師會員的三分之一，但是學生會員可以享有完整的福利，包括音樂教育期刊。

　　在您加入的CMENC分會中應該積地參與，因為該分會會提供各種不同的活動，如輔助音樂方法課程的演講。此外，您接觸到的人（包括未來的雇主），和您表現出來參與的興趣，可能對您未來的工作非常有利。如果CMENC並沒有完全達到您的期望，請積極地參與它，並讓它更符合您的理想。

　　除了加入CMENC之外，您也可以開始閱讀與音樂教育相關的專業期刊。《音樂教育者期刊》（*Music Educators Journal*）中的文章很適合開始閱讀，本章後面也列出該期刊所推薦的文章之清單。不過，您不應僅止於閱讀這一份期刊，

您也應該多閱讀和您專長領域有關的雜誌，比如說：《今日的一般音樂》（*General Music Today*）、《合唱期刊》（*The Choral Journal*）和《樂器演奏家》（*The Instru-mentalist*）等等。

您也可以試著參加音樂教育者的會議。如果距離和費用造成參加的困難，試著尋找克服的方法。MENC會議的參加費用對學生會員會大幅降低，而且交通和住宿方面如果和其他人一起分擔的話也能省下許多錢。MENC全國會議將會讓您留下非常深刻的印象，並會對您專業上的成長產生激勵作用。

談到最基本的部份，其實專業是由人們所建立的，如果沒有人來注入生命，音樂教育和MENC都只是美好的抽象概念而已，所以學生所接受之音樂教學的品質，端視教導者的能力和他們對於自己專業之認知情形而定。

音樂教師和社區

身為音樂教師不僅是上課、提供資源，和批打學生成績而已。除了教學之外，所有的音樂教師都應花上一點時間——或許一週一個小時——來教育別人有關在學校中設立音樂課程的目的和價值。音樂教育者了解學校課程中設音樂課的價值，但是大多數的人並不了解。這並不是說這些人會反對學校設音樂課，只是他們並未被告知音樂的價值，所以在

經費短缺時，音樂課在學校所受到的支持就會變得很薄弱。

此外，不了解的人很容易對當地學校的音樂教育計畫提出錯誤的意見。在比賽中獲勝，即使是不重要的比賽，也常被曲解成學校整體的音樂教育計畫非常成功。另外，因為大部份的意見都是在聆聽或是觀賞樂團表演之後形成的，所以他們的注意力也大都放在這些上面。其實這些樂團的成員只佔全體學生的10%到15%而已，因此另外百分之85%的學生就被遺忘了。

音樂教育者應如何建立更好的大眾認知呢？這個問題的答案視情況，以及教師的能力和興趣而定。也許可以針對學校的需要和音樂方面的計畫來撰寫一份年度報告呈給校長，或是安排公開的表演，像所謂的「發表會」(informances)，以教育觀眾有關音樂和音樂教育的種種，也可以試著讓「樂團支持著」成為「音樂支持者」，說服他們也支持管絃樂團和通識音樂的其他教師。這也許要花時間和學校的諮商人員溝通以避免排課的衝突。在MENC的出版品《超越教室：告知別人》（*Beyond the Classroom : Informing Others*）一書中，完整地列出如何讓別人認識音樂教育的建議。

讓大眾認識學校音樂教育，並培養他們對樂教的支持，應該先和社區的一些重要人士接觸。

專業音樂家

學校的音樂教育計畫會受到社區中其他音樂活動和興趣之影響。音樂生活活躍的城鎮對學校的音樂教育很有利，相

反地，成功的學校音樂教育也有助於社區藝術層次的提昇。因此音樂教育者應該倡導社區的音樂活動，音樂教師也應該將專業的演奏家引入學校，在可行的範圍內，最好由學校的音樂教師和演奏家一起策劃籌辦演奏家在校內的表演和具教育性質的音樂會，這樣的合作將帶來很大的益處。

曾有人試著界定專業音樂家和學校演奏團體的疆界，1947年MENC、美國學校行政人員協會，和美國音樂家聯盟曾起草一份「音樂倫理章理」（Music Code of Ethics），劃分出哪些活動屬於學校音樂團體的活動，以及哪些活動屬於專業演奏家的領域。從1947年起，每7年就重新認定一次這份章程的內容，所有的音樂教育者都應該熟悉，並遵循章程中的條款。

樂器商

音樂教師和樂器商的接觸應恪守道德原則，因為音樂教師是由大眾所聘用的，所以應該公平對待每一個人。他們不應該接受商人所提供的個人利益或佣金。接受謝禮會讓教師受到必須答應請求的壓力，並且形成圖利他人的印象。選擇商店及處理採購應該只以產品和服務的品質及價錢來考量。當採購金額超過一百美元或更多時，最好舉辦招標比價（通常法律和學校的法規也會如此規定）。競標能激勵商人報出最優惠的價錢，並且證明交易是公平而且公開的。

除了維持道德的關係之外，音樂教師需要和樂器商一起合作提昇學校的音樂水準，當然，這樣做對雙方都是有益的。

私人音樂教師

　　私人音樂教師和學校老師之間也應該保持道德的關係。不適任的私人音樂教師不應被公然地貶抑，因為只要不推薦他們即可。在可能的狀況下，當父母有興趣讓子女習樂時，學校音樂教師應該推薦一位以上的合格私人教師。

　　在私人音樂教師的努力配合之下，學校音樂教育計畫的水準可望得到相當程度的提昇。當學習樂器的學生超越中級程度時，這一點尤其重要。因為很少有教樂器的老師能對超過一種或者兩種以上的樂器具有高級程度的演奏技巧。學校樂隊或管絃樂團的進步跟能否有私人教學的輔助有著部份的關係。

社區組織

　　社區服務社團和組織，尤其是地方藝術委員會是不應該被忽略的。有時服務性社團會提供獎學金以贊助有才華的學生研讀，有時也會贊助旅行經費。這些團體也是將音樂教育的資訊傳達給大眾的良好橋樑。藝術委員會是已設立的藝術贊助團體，當音樂教育的經費被刪減時，這類支援將會非常有價值。

社　區

　　音樂教師與社會大眾接觸的對象當中，最重要的是學生的父母。關於活動和音樂教育之理想的資訊可以定期地提供

給家長參考。幻燈片、錄影帶和宣傳冊都可以用來說明音樂教育計畫。有時，由家長支持的團體對於推廣高中的演奏團體尤其有很大的幫助。音樂教師應該將這類組織的興趣導向對整個音樂教學計畫的支持，而非只限於一部份活動的支持而已。

當孩子打算長期發展音樂生涯時，父母會徵詢音樂教師的意見。學校的諮詢人員可能也會參與意見，但他們對於音樂的認識是有限的。為了協助考慮從事音樂教職或是發展其他音樂相關生涯的學生，MENC備有音樂生涯規劃的資料可供參考。

教師與教育目標

教師在決定大眾教育目標方面有其機會和限制。他們必須接受由社會和教育體系所贊同的廣義目標，如果教師在這些方面背道而行，就會降低學校的整體成效，甚至可能丟掉工作。舉例來說，教師不能為了少數人的益處而忽略了大部份的學生，或者教對政府的暴力顛覆，這些都會影響學校要達成的目標。這些廣義的訓令不僅適用於音樂教師，也同樣適用於其他教師。音樂是一門專業的研究領域，但是其他學科也是。

指引教師的教育訓令是廣義而具一般性的。就像乘客把要去的地方告訴司機，但決定要如何到達該地的則是司機，

因爲他是在該城市中行駛的專家。有一些一般性的限制：例如不能撞其他車子，和不能開到人行道上等等，則是乘客不需要特別告訴司機的。計程車司就像教師一樣，決定著達到目的地之過程中要怎麼做的細節，並且會儘可能以明智而有效率的方式去執行。

是誰最後決定音樂課程的各項目標？行政人員、教育委員會、政府機關還是教師？影響教育理想和目標的力量來自各方面，而且往往彼此衝突。州政府授權地方的學校委員會督導教育，而校委會又聘用行政人員來指揮每日的教育工作，但是這樣還沒完，教師也會在學校體系中影響決策的形式。因爲教師對其任教的領域擁有專業知識，很少有行政人員對一項學科能有那麼深的認識，因此在音樂教育計畫方面，他們就必須仰賴全體音樂教職員來擬訂和執行。在考慮學校系統的其他需求之後，他們會對音樂教師的建議做出公正且恰當的決定。如果全體音樂教職員沒有讓行政人員瞭解他們的需求，他們就會以爲現在的狀況已經令人滿意，因而傾向於繼續維持。

班級的細節決策是由教師決定的，行政人員沒有辦法督導這些事務。他們根本沒有時間在每位教師背後監督（除了音樂監督人），他們也缺乏做細節決定的音樂知識。很少有學校的行政人員知道要如何矯正法國號的吹口，或什麼是Kodály-Curwen的手勢信號。因爲學校行政人員和校董會的瞭解與支持攸關音樂教育計畫的命運，所以爭取他們的瞭解和支持是非常重要的。這也是所有音樂教師的必要工作之

一，這個主題會在第10章加以更完整地探討。

問 題

1. 專業的四項主要特質是什麼？

2. 專業協會和工會之間的差異為何？

3. MENC以哪些方式來推動音樂教育？

4. 認為自己是個專業樂教者會如何影響您對於以下事物的看法？

 a. 您修習的音樂和音樂教育課程。

 b. 音樂教學。

 c. 加入當地的CMENC分會。

 d. 您閱讀的文章和書籍？

5. 音樂教育者和專業音樂家應該在哪些方面合作？

6. 私人音樂教師在哪些方面能嘉惠學校的音樂教育計畫？

7. 音樂教師是否影響學校的音樂教育計畫之目標？在哪些方面造成影響？

活 動

從《音樂教育者期刊》（*Music Educators Journal*）中選出兩篇近幾年內發表的文章（可以參考建議閱讀書目的部份），並利用後頭所附的表格撰寫閱畢每一篇文章的心得報告。

讀後心得報告

文章標題：

作者：

雜誌或期刊：

發行日期：

文章主要的論述點：

文章次要的論述點：

可應用於音樂教育的重點：

建議書目

The following suggested readings are all articles from the *Music Educators Journal*. Read as many of them as possible. They will contribute to your knowledge of your profession, and you can use two of them to help you complete the project for this chapter.

Anderson, W. M. (1991). Toward a multicultural future. *Music Educators Journal*, 77(9), 29.

Andress, B. (1989). Music for every stage. *Music Educators Journal*, 76(2), 22.

Austin, J. R. (1990). Competition: Is music education the loser? *Music Educators Journal*, 76(6), 21.

Balkin, A. (1990). What is creativity? What is it not? *Music Educators Journal*, 76(9), 29.

Battisti, F. L. (1989). Clarifying priorities for the high school band. *Music Educators Journal*, 76(1), 23.

Boyle, J. D. (1989). Perspective on evaluation. *Music Educators Journal*, 76(4), 23.

Brand, M. (1990). Master music teachers: What makes them great. *Music Educators Journal*, 77(2), 22.

Byo, J. (1990). Teach your instrumental students to listen. *Music Educators Journal*, 77(4), 43.

Cassidy, J. W. (1990). Managing the mainstreamed classroom. *Music Educators Journal*, 76(8), 40.

Colwell, R. (1990). Research findings: Shake well before using. *Music Educators Journal*, 77(3), 29.

Curtis, M. V. (1988). Understanding the black aesthetic experience. *Music Educators Journal*, 75(2), 23.

Cutietta, R. A. (1991) Popular music: An ongoing challenge. *Music Educators Journal*, 77(8), 26.

Delzell, J. K. (1987). Time management for quality teaching. *Music Educators Journal*, 73(8), 43.

Delzell, J. K. (1988). Guidelines for a balanced performance schedule. *Music Educators Journal*, 74(8), 34.

DeNicola, D. N. (1989). MENC goes to college. *Music Educators Journal*, 75(5), 35.

Dodson, T. (1989). Are students learning music in band? *Music Educators Journal*, 76(3), 25.

Eisner, E. W. (1987). Educating the whole person: Arts in the curriculum. *Music Educators Journal*, 73(8), 37.

Fisher, R. E. (1991). Personal skills: Passport to effective teaching. *Music Educators Journal*, 77(6), 21.

Fox, D. B. (1991). Music, development, and the young child. *Music Educators Journal*, 77(5), 42.

Fox, G. C. (1990). Making music festivals work. *Music Educators Journal*, 76(7), 59.

Gerber, T. (1989). Reaching all students: The ultimate challenge. *Music Educators Journal*, 75(7), 37.

Herman, S. (1988). Unlocking the potential of junior high choirs. *Music Educators Journal*, 75(4), 33.

Hoffer, C. R. (1986). Standards in music education. *Music Educators Journal*, 72(10), 58.

Hoffer, C. R. (1987). Tomorrow's directions in the education of music teachers. *Music Educators Journal*, 73(6), 27.

Hoffer, C. R. (1988). Informing others about music education. *Music Educators Journal*, 74(8), 30.

Hoffer, C. R. (1989). A new frontier. *Music Educators Journal*, 75(7), 34.

Hoffer, C. R. (1990). The two halves of music in the schools. *Music Educators Journal*, 76(7), 96.

Hughes, W. O. (1987). The next challenge: High school general music. *Music Educators Journal*, 73(8), 33.

Johnson, E. L., & Johnson, M. D. (1989). Planning + effort = a year of success. *Music Educators Journal*, 75(6), 40.

Kratus, J. (1990). Structuring the music curriculum for creative learning. *Music Educators Journal*, 76(9), 33.

Kuzmich, J. (1989). New styles, new technologies, new possibilities in jazz. *Music Educators Journal*, 76(3), 41.

Kuzmich, J. (1991). Popular music in your program: Growing with the times. *Music Educators Journal*, 77(8), 50.

McCoy, C. W. (1989). Basic training: Working with inexperienced choirs. *Music Educators Journal*, 75(8), 43.

Merrion, M. (1990). How master teachers handle discipline. *Music Educators Journal*, 77(2), 26.

Moore, J. L. S. (1990). Strategies for fostering creative thinking. *Music Educators Journal*, 76(9), 38.

Music Educators Journal. (1988). [Sesquicentennial issue]. 74(6).

Phillips, K. H. (1988). Choral music comes of age. *Music Educators Journal*, 75(4), 23.

Radocy, R. E. (1989). Evaluating student achievement. *Music Educators Journal*, 76(4), 30.

Shehan, P. K. (1987). Finding a national music style: Listen to the children. *Music Educators Journal*, 73(9), 39.

Shuler, S. C. (1990). Solving instructional problems through research. *Music Educators Journal*, 77(3), 35.

Sims, W. L. (1990). Sound approaches to elementary music listening. *Music Educators Journal*, 77(4), 38.

Small, A. R. (1987). Music teaching and critical thinking. *Music Educators Journal*, 74(1), 46.

Stockton, J. L. (1987). Insights from a master Japanese teacher. *Music Educators Journal*, 73(6), 27.

Thompson, K. (1990). Working toward solutions in mainstreaming. *Music Educators Journal*, 76(8), 31.

Von Seggen, M. (1990), Magnet music programs. *Music Educators Journal*, 76(7), 50.

Webster, P. R. (1990). Creativity and creative thinking. *Music Educators Journal*, 77(9), 22.

Wenner, G. C. (1988). Joining forces with the arts community. *Music Educators Journal*, 75(4), 46.

第 6 章

音樂課程的內容

Vito Amata指導著樂團進行一系列的暖身活動,學生演奏好幾種B-降半音的和諧音階(B-flat concert scales),每一種都以不同的節奏形式表達,然後在例行練習之外再增加幾種音調(key),接著他讓學生演奏樂譜中的一些樂曲。Vito幾乎沒有打斷過樂隊,因爲這些曲目已經練習好一段時間了,而表演的日子也很快就要到了。在預演練習時並沒有再提起暖身練習時要求注意的事情。

Sharonda Billups任教於中學的通識音樂課,她要求學生去想出以在高音部和低音部記號之音符的型態

（patterns of notes）所拼出的字彙。學生研讀她所發講義上的音符，接著對照音符標示法，然後在音符下面寫出像包心菜（cabbage）這樣的字。

Vito和Sharonda的學生學到了些什麼？如果只是演奏一些音樂或是寫出音符的記號，學生可以學到什麼呢？例行的暖身練習中學到的和預演練習沒有任何關聯，這樣具有學習效果嗎？

這樣的問題其實直指音樂教學的核心，因為學習是音樂課程的目的，這是在第一章就指出的。如果只是讓學生聚在一間教室裡，而且叫做上音樂課，並不能保證就能產生學習音樂的效果。音樂教師必須仔細地思考他們究竟要教些什麼。他們應該要確定所教的課程以音樂的層面而言是重要的，而且對學生具有意義。

聽起來很簡單？其實不然。音樂課內容的價值有一部份是由前後的銜接關係來決定的。Sharonda Billups在課堂上所做的音符名稱（Naming notes）辨識活動，如果能和樂聲配合起來就會很有用。不然，這樣的活動取向是拿音樂符號和字彙來玩填字遊戲一樣，並沒有太大的意義。而Vito Amata的班上在預演時演奏不同的音階，和一一演奏樂譜中的作品，這除非是為了調整樂器吹口或練習手指靈活度，不然也沒有多大的價值。

瞭解音樂課程內容或是演奏練習的主題，必須要有從表面向下挖掘的功夫，這涉及必須回答一些有關音樂教學方面

難答但重要的問題。

學習音樂

Middlebury高中的合唱團正演唱著Shaker的歌「小小的禮物」（Simple Gifts）。當學生演唱這麼一首美麗的歌時，他們可以學到什麼？至少有五件事：

1.樂聲的型態——音樂的章法（syntax of music）。
2.這首歌——一首音樂作品。
3.對音樂之進行和組織的理解。
4.表演和聆聽音樂的技巧。
5.對於特定作品和一般音樂的態度。

接下來一一探討這五方面的學習成果。

音樂的章法

如果音樂是經過組織的聲音，如第二章中所定義的，那麼聆聽音樂絕對需要對聲音之組織和類型具有感受力，否則，這些聲響就只像貓在琴鍵上所發出的一串無意義的雜音而已。

語言和音樂之間並沒有很明確的相對關係，不過二者之間倒是有許多相近之處。學習語文時，孩子們會發現像「跑慢狗黑這」這樣的句子是無法讓人瞭解的。在音樂方面，他

們也需要類似的學習。顯然對於語文之句型和文法的感知，是經由說話和聆聽的經驗發展出來的，而對音樂大概也是這樣。小孩在有了幾年聽和說字彙的經驗之後，才進學校讀書，然後在他們開始有更多應用語言的經驗和練習之後，才開始接觸他們都已經聽懂的字彙之視覺符號。

語文和音樂還有另一點相似之處。研究指出，句法和字彙發音的學習在很小的時候就開始發展了（Penfield ＆ Roberts,1959）。到小孩10歲時，這種學習能力就開始下降。因此在小學低年級時，就提供孩子許多發展音感和學習精確地唱出節拍的機會，是很重要的。

音樂的章法可能是學生學習音樂第一項要學的，因為如果無法學習到這一點，其他四個領域的學習都會失去意義。章法本身可能會讓人對音樂的世界產生距離感，舉例來說，大多數早期的爵士樂手多半沒有接受過正統的音樂訓練，但是他們天生對音樂型態的感知能力彌補了這些限制。不過，也因此他們侷限在自己對音樂的認識裡，而音樂教師不希望自己的學生對音樂的認識及表演能力方面也受到類似的侷限。

音樂作品

過去幾年來全世界創造出的音樂作品不計其數，從Telemann的3,800部作品，到1,600首trouvère和troubadour旋律，到Haydn的104首交響曲，還有成千上萬的民謠音樂和流行歌曲，沒有一個人，即使是最瘋狂的樂迷，終其一生也

不可能聽完所有的作品，而音樂創作的數量每天都還在增加當中。

學生在音樂課中應該學到的事情之一是，一首音樂作品在什麼地方融入音樂的世界。以「小小的禮物」（Simple Gifts）這個例子來說，唱的人應該要瞭解歌曲內容、旋律、特色、歌曲的社會背景，和與這個作品相關的資訊，以及美國民謠的其他類型。只是唱一首歌是不足夠的，唱歌的人也應該把這首歌當成一項音樂作品來認識一些相關的知識。

對教師來說，選擇要介紹的音樂是一個難題。教學的時間很有限，而可用的音樂就像是一潭深水，教師僅能觸及它的表面而已，所以做決定是困難的，有時有很多好的作品都只能忍痛割捨。

智性的理解

對音樂的智性理解牽涉到音樂概念的形式、對音樂的思考方式，和一些對於創作音樂的過程之知識，這三者當中，音樂概念的形成應該是最重要的。

概念：「概念」（concepts）一詞在字典上的定義，對於瞭解概念的涵義和其形成方式是很有用的──「心智運作之概括歸納的結果：將感知到的事物歸納成心智意象」。所以說，概念是由現象歸納出來的

有些概念，像音樂，範圍非常廣，但像拍子（tempo），則又比較特定。區分理解對象的內容後再建構出概念來，就像生物學上採用的分類系統一樣：門、屬、種等等。以音樂

來說，對於旋律、和弦、形式和節奏等等都有其概念意義。而旋律的次級概念（subconcepts）則包括：外形（contour）、動機（motive）、主題（theme）、和表達（expression）等。而每一項次級的概念都可以再細分成更特定的類別。

一項事物的概念並不和其字面象徵和定義一樣，事實上，詞彙不存在的狀況下，概念也是可以存在的。而定義只是將一個詞彙指派給心中已經形成的事物而已。舉例來，把「狗性」（dogness）的綜合特質當成一種概念來思考，會比用意義較狹窄的字彙「狗」（dog）要來得精確。

概念形成的方式是：注意到事物間的相似和差異性，經過組織後再分類。舉例來說，「狗性」（dogness）之概念為四隻腳、一條尾巴、會咬而且嗅覺特別好，但不會爬樹，不能在黑暗中使用視覺的動物；這種種的特質便構成了「狗性」（dogness）的概念。在原本對動物沒有認知的狀況下，定義（「狗就是……」）和事實的陳述（「狗會咬人……」）是非常沒有意義的。概念必須先存在，詞彙再依附上來。但教師可能受限於無法建構出必要的情境，能讓學生形成他所希望傳達的概念。概念形成的歸納過程必須在每一位學生的心中進行，像是對音樂章法的感知，這方面的概念會隨著人們每次不同的經驗而改進，從來不是一次就全部學習完成的。

教師應該要對概念的形成有興趣，因為概念有助於思考能力的提昇，而字彙是思考的工具，也是溝通的憑藉，這是

許多年前就已被確立的事實（Oléron,1977）。缺乏旋律概念的學生，則思考、了解和欣賞旋律的能力也會有問題。另外，因為概念是經過綜合歸納的思想，所以比特定的觀念更為多樣，且更具彈性。旋律的概念可應用在各種類型的音樂作品中，但「小小的禮物」（Simple Gifts）的旋律就只是這首歌的旋律。概念之學習的第三個特性就是，基本、一般的觀念會比特定的事實被記憶得更為清楚和長久。

思考的方式：每一種領域的學問，如科學、歷史和音樂等，都有其思考模式和看待事物的方式，比方說，物理學家對聲音的物理性質感興趣，社會科學家對聲音對人類行為的影響感興趣，而音樂家的興趣則在於——聲音是如何被操作的、音調的效果如何，和可以利用聲音來創作怎樣的曲子。學生在學校應學習的是：在科學課中以科學家的方式來思考；在社會科學課中，以社會科學家的方式來思考；在音樂課時則以音樂家的方式來思考。思考和心智活動的適當方式需切合主題，且和事實的資訊串連起來。

而音樂家的思考模式和其他人的思考方式有何不同？如果您問所謂「販夫走卒」對音樂的看法的話，相信得到的答案多半會是和其他活動有關的：如漆油漆時吹的一首歌、開車上班時放音樂聽聽等等；幾乎不會有人把音樂本身當成一個主體來仔細地思考和談論。音樂家會評論經組織之聲音的優劣，他們認為莫札特在四十一號交響曲的最後一個段落（movement），組織聲音的方式非常棒。另外音樂家也會分析他們聽到的聲音，他們會有興趣思考莫札特是怎麼把聲音

組織起來的，因爲能夠評斷和分析聲音，所以音樂家喜愛和了解音樂的程度往往超越非音樂家。

創作的過程：學習音樂不應受限於複製別人的作品，在音樂學習穩定地發展的同時，學生應該開始嘗試創作，比方說譜曲或是即席演奏（歌唱）。創作是非常有價值的活動，因爲學生們必須思考要如何操作聲音，而這正是音樂家思考的核心。學生也可以藉此學習創作的過程，包括心智上的嘗試、錯誤和努力。創作也能讓學生挖掘自己在音樂上的潛能，因此而更了解自己。

以學習而言，創作活動具有相當高的價值，但這只是學習的一部份而已，學生不應只侷限在自己的作品裡，就像他們不應該侷限在別人的作品裡一樣。

技巧和活動

「技巧」（skill）和「活動」（activities）並非同義詞，技巧比較上指的是身體上的活動，如拉提琴時的震動音（vibrato）、吹豎笛時的舌動斷音（tonguing），和即席讀譜演唱等等。有的音樂課會把技巧的訓練當成主要的上課內容。在學校樂器課，或是私人教授的歌唱或樂器課程裡的確如此。其他類型的音樂課程也會包括一些技巧的學習。

活動指的是學生進行的一些有助於學習的行動（actions）。當其他的條件都相同時，唱一首歌的學生會比只是聽這首歌的學生，更能了解和欣賞這首歌，尤其當學生本身對音樂的經驗很有限時，更是如此。舉例來說，當英文

老師要讓學生了解一齣戲的時候，他會要學生閱讀，並討論這齣戲的主旨、文字和技術結構，而為了增加學生對某些要點的了解，有的英文老師可能會讓學生在班上演出這齣戲的某一部份，這樣的活動，能讓學生對戲劇的學習更為深入，就像音樂課的活動能輔助音樂的學習一樣。

活動並不能替代要學習的內容，歌一首一首地唱、一班一班地唱，對於增加學生對音樂的認識，和提昇美感並沒有很大的幫助，這就是本章一開始所提到Vito Amata之教學方法上的缺失。從前小學的音樂課程計畫完全以活動來規劃：歌唱、演奏樂器、節奏活動、讀譜、創作和聆聽。也許顯得有些吹毛求疵，但這些都只是活動而已，並不是主題，更精確的說法是，主題應是學生經由歌唱和聆聽等活動所學習到的內容。音樂教育的宗旨並不只是讓學生做一些和音樂有關的事，而是應該在音樂方面教育學生，只是教育常是需要藉由適當的活動來加強的。

當然，把音樂的主題內容劃分成不同的活動和成果，多多少少是比較人工化的。音樂上的體驗是一種相當複雜，且具整合性（unitary）的經驗，大多數的範疇都會同時涉入。在學生歌唱或是演奏音樂的同時，通常對音樂的概念也能獲得加強，並增進對音樂的認識，及改善表演技巧，而對於該樂章和音樂整體的感覺也會受到影響。上述各層面的影響程度如何，和教師選擇強調的重點會有關係，有時教師特別偏重某一方面的教學效果，而使得其他方面的成果變得有限。有效的音樂教育則應避免這樣的錯誤，無論班級的程度和類

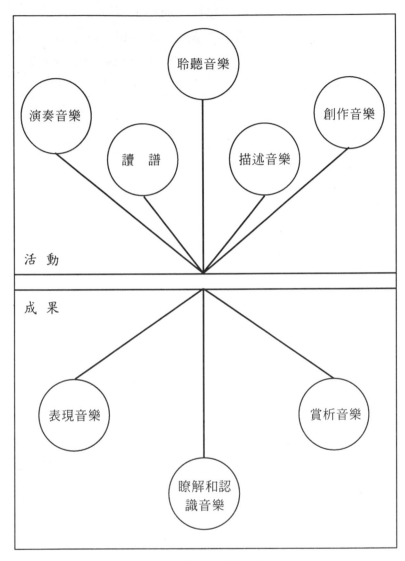

圖6.1　音樂不同層面的內容

型為何，表現、認識，和賞析音樂之間，均應達成合理的平衡。

圖6.1指出音樂之不同層面的內容。中央的水平線劃分出活動和成果間的差異，表演、聆聽、創作、讀譜、描述或分析等活動之間由關係線連結起來，而且與表現、認識和賞析音樂也有著相連的關係。

態　度

一個人對於自己所知事物的感覺如何是很重要的一件事。與其他傳統學科相較，這句話對於音樂來說更是顛撲不破的真理。不論我們在學校被教著讀寫時高不高興，我們每天就是一定要應用到讀和寫的能力。不論在學校時對於算數課的感覺如何，幾乎每個人還是得計算支票收支和所得稅。但音樂卻不是如此，不喜歡音樂的人可以不買唱片、不參加演奏會，如果在超市裡被迫聽到音樂，他們盡可以在心理上「關掉」音樂。音樂教育最終極的成功往往在於學生在上課後對音樂產生的感覺，無論教師是否意識到、瞭解到，學生對於學習的科目確實會建立起一種態度，問題的關鍵比較不是「學生是否會建立起對音樂的感覺？」而是「他們將會發展出那些感覺？」

態度和知識都是暫時性的。人不會對自己不知道的事情產生智性的反應。如果被問道，「你喜歡食蟻獸嗎？」他們可能會答：「我不知道！」所以教師的首要任務在於去除學生對於事物的無知，如此一來，最低程度，學生可以產生智

性上的喜好，或者最好的結果就像教育哲學家 Harry Broudy所說的；「受到啓迪的珍視（enlightened cherishing）」（1968,p.13）。包括音樂老師在內，很少有人會喜歡所有類型的音樂，但瞭解某件事物並不表示你就必須喜歡它，不過，教育提供了智性選擇的機會。

是什麼影響著人們的態度？有一些歸納過的通則可以解釋這方面的傾向，但沒有任何規則須一成不變地遵循。通則之一是熟悉度（familiarity）。如果「我知道我喜歡什麼」這句話有道理的話，我們應該也可以說「我喜歡我知道的事物」。社會學家從人、文字和圖畫等，好多方面都印證了這個事實（Kurst-Wilson & Zajonc,1980）。

人們傾向於喜歡和自己已知或喜歡的東西類似之事物。喜歡百老匯音樂劇的人可能會比鄉村音樂的忠誠者更喜歡藝術音樂。

人們也可能受到建議改變的人之影響。受到喜愛的老師要改變學生的態度，可能會比不受到喜愛的老師來得容易。部份的原因可能在於當學生喜歡老師時，他們對於這門科目會產生比較愉悅的聯想，而對音樂的這種愉悅聯想會影響到學生的態度。

朋友和同儕的想法也會影響到學生的態度，這一點對於中學學生來說尤其如此。如果你所有的朋友都喜歡某一首歌，那麼你也喜歡上這首歌的機率將大爲增加。部份原因是你尊敬和喜歡他們，部份原因是你不希望和他們不一致而產生隔閡。還有你認同你的朋友時，你往往會跟隨著他們的感

覺而「隨波逐流」。

　　家庭對孩子的態度也有很大的影響。如果父母用家裡的音響播放交響曲，小孩在長大後就比較可能也喜歡欣賞那一類的音樂。

選擇內容的準則

　　因為音樂課程的時間有限，教師必須做出要教些什麼的困難決定。要如此做時，他們必須諮詢學生和家長的意見，並考慮他們的意願。不過，即使如此做了之後，教師還是必須做選擇，下面的準則可供參考：

　　教育性：第一項準則聽起來很簡單，學生應該獲得上課之前所沒有的，以及除了學校老師的指導外，可能無法獲得的知識、技巧和態度。這項觀念似乎對任何一種教育活動都十分重要。如果缺乏教育性的話，教育就變成了只是看顧孩子或是娛樂活動而已。

　　問題是這項準則雖然很簡單，也很重要，但有時就是因為各種原因而未能遵循。有時老師會覺得不值得花心力去教導某一些事情，或認為對學生來說沒有差別，或認為音樂方面其實真的沒什麼好學的。無論是基於什麼理由，學生總是最大的輸家。

　　要釐清須遵循教育性這項原則，可以問一個很實際的問題就是：「如果在學校未能受到指導，學生能在那些其他地方學到音樂？」是否有一些音樂和音樂方面的知識，就像騎腳踏車一樣，不用老師教就能學會的？在學校外面就可以學

會的音樂內容，可以留待其他人去負責，而其他教學的內容就應該在學校中教導。

　　有效性（valid）：音樂是建立已久的學科，也屬於受到認可的知識和研究領域。老師應該自問：「所教導的是音樂領域中正統的部份嗎？是否大部份經過訓練的音樂家（表演者、樂理家和教師）會承認並接受我所教的內容屬於音樂領域的一部份呢？」舉例來說，有一些教導國小學童小提琴的老師採用另一種標音法（notation）：音符（notes）不用音調（pitch）來表示，而是用琴弦和指法的名稱，如A1, D3等。這種系統無法表示出相對的音調（relative pitch）、音符的長短，或升半音降半音，在學生進步的同時，一定也會忘卻這種方法。沒有任何音樂理論家、交響樂音樂家，或是樂理家在研究及演奏上採用這種系統，所以，這項系統在音樂領域中並不具有效性。

　　講求有效性是理所當然的，爲何要以音樂的名義來教導一些根本不屬於音樂領域的東西呢？即使用意是爲了輔助教學，如此轉化主題旣不合理，而且不誠實。

　　基本性（fundamental）：和有效性緊緊相關的一個信念就是，學生應該學習音樂的基本概念，而非只是一些事實細節。知道貝多芬32首奏鳴曲的各個琴鍵並不會比瞭解他的樂旨和動機之發展更有用。當資訊伴隨著一項概念時，這會很有用；但記憶不重要的事實並不是一種有效的學習方式。基本的概念如調性（tonality）、主旋律（themes）的發展、節奏標記（rhythmic notation）的2：1比率、藝術歌曲

中歌詞和音樂的統一性等等，因為具有總括性，且在音樂上廣泛被應用，所以相當重要。

　　代表性（representative）：如果音樂課程只侷限於音樂的幾種類型或層面，那麼學生所接受的就不是均衡的音樂教育。讓學生將進行曲一首接著一首演奏的樂隊指導老師，和所有上課時間都花在電子合成樂器上的普通音樂課老師，都犯了欺騙學生的罪過，因為兩者都省略了音樂中其他許多重要的領域。有時老師只教學生一點點藝術音樂——即包含許多樂音之精微處理的音樂——而學生可能會一直以為音樂只是一種消遣或娛樂，而不曾被引領去瞭解音樂是一種美學的、具表達力的人類創造物。

　　檢測所選之音樂是否具有代表性的一個方法，便是拿一張紙或用一塊黑板來依不同類別分成幾欄，在水平的方向上寫上風格時期：文藝復興前、文藝復興、巴洛克、古典、浪漫、和20世紀。垂直的方向則寫上適合班上的音樂，如民謠、表演性歌曲（show tunes）、藝術歌曲、神劇（opera－oratorio），和為唱詩班所做的宗教歌曲等。為每一首音樂作品標上合適的分類位置，將有助於瞭解所選用的音樂是否分佈狀況良好。

　　當代性（contemporary）：音樂課中所教的音樂和資訊都應該跟得上時代，這不只指樂曲寫作的時代，也指風格。有些60年代和70年代譜成的作品之風格可能歷時一世紀而彌新。對教師來說，主要的問題是許多20世紀的作品技術難度高，他們希望學生唱或演奏這些樂曲，但常會碰到難度

太高。若能花些功夫尋找，應該可以找到不需要太艱深技巧就能表現的當代作品。

切身性（relevant）：切身性這個字眼近年來被使用在不同的方面上。對有些人來講，指的是對於生存和生活不可或缺的事物；對有些人而言，指的是喜歡或是有興趣的主題；另外，這個字眼也可以指的是一個人和一項特定主題間的關係。在此我們要採用的是第三個的定義。

有時學生的興趣和有效主題內容的要求是相衝突的。有效教學主題的倡導者會問：「一門學科喪失了完整性和特性有什麼好？」切身性教學的倡導者則會反問：「一門對學生來講似乎無意義且無價值的學科有什麼好？」兩種觀點都值得教師注意，而且這兩種立場不一定互斥。

教學的切身性比較會受到教學方法而非內容的影響。主題和學科之間很少有固有的相關性，是由人們將各項事物賦予相關性的。對一個人來說很重要且很有趣的主題，對另一個人而言也許毫無意義。但當一項主題經由教師對於組織某門學科之教學的態度和技巧而賦予意義時，切身性便產生了。教師必須經由教導，讓音樂真正的內容對學生產生切身性，舉例來說，對於大多數學生來說，瞭解低音階模式（mi-nor scale patterns）是不具切身性的，因為這對於他們瞭解音樂並沒有什麼特殊的幫助。要做到切身性的確是一項課題，不過要把音樂教學的工作做好，本就不是件易事。

可學習性（learnable）：音樂課程必須對大多數學生來說都是可學習的。教導學生還沒準備好要學的東西是沒

有意義的。雖然學生的背景和興趣應加以考慮，但此二者並非教師唯一要思考的因素。教導一首困難程度適中的樂曲，應和前面幾項準則一起考量，而一些實際的狀況，如上課時間、書籍和教材，以及表演義務等也要列入考慮。好的教師會在學生已有興趣的內容上進行教學，不致犧牲掉主題。如果學生對於有價值的主題缺乏興趣，或許老師應尋求其他方法，而非完全地放棄這個主題。

這裡提到的準則可能有的顯得有一些矛盾，而在某種程度上的確也是如此。教育性原則似乎和切身性的觀念有所扞格，而教導當代音樂又和選擇代表性典範的概念似有矛盾。為顧及教育和切身性兩項原則，解決之道應是尋求適合的教學方法。不過，教師有時的確需要在矛盾的需求中尋求課程決策的平衡。沒有一種準則是絕對而最優先的，教師必須考量許多歧異的因素來進行教學。對主題認識清楚對良好的教學至關緊要。因此，未來的音樂教師需要由仔細地選音樂教學內容和相關活動，來教導音樂的技巧和觀念。

問　題

1. 當樂隊的學生演奏Stars and Stripes Forever時，他們能學到哪五件事物？
2. 舉出三種不同類型的音樂技巧之例子。
3. 對音樂章法的認知（a sense of musical syntax）為何很重要？
4. 概念（concept）是什麼？

5.為什麼學生應建立對音樂的概念？

6.音樂家（musicianlike）對於Simple Gifts這首歌的思考方式和一般人有何不同？

7.為什麼非表演性音樂班的學生，也該從事歌唱或演奏簡單樂器這類的音樂活動？

8.成果（outcome）和活動的差異為何？

9.為什麼讓學生從音樂課中產生對音樂的喜好態度非常重要？

10.哪些因素會影響人們的態度？

11.當討論到課程這個主題的時候，有效性（valid）意指為何？

12.當討論到課程這個主題的時候，切身性（relevant）意指為何？

活　動

1.列出一張清單：寫出大部份學生無須指導就能學到的音樂技巧和知識。再列出一張清單：寫出如果學到適當的程度就需要指導的音樂技巧和知識。

2.選一首可用在音樂課或演奏團體的樂曲，列出學生研究這首樂曲可學到什麼。

3.針對您選的樂曲，陳述為何符合下面各準則：

　a.有效性（valid）。

　b.基本性（fundamental）。

　c.切身性（relevant）。

參考書目

Broudy, H. S. (1968). The case for aesthetic education. In R. A. Choate (Ed.), *Documentary report of the Tanglewood Symposium* (p. 13). Reston, VA: Music Educators National Conference.

Kurst-Wilson, W. R., & Zajonc, R. B. (1980). Affective discrimination of stimuli that cannot be recognized. *Science, 207*, 557–558.

Oléron, P. (1977). *Language and mental development*. (R. P. Lorion, Trans.). Hillsdale, NJ: Lawrence Erlbaum.

Penfield, W., & Roberts, T. (1959). *Speech and brain—mechanisms*. Princeton, NJ: Princeton University Press.

第7章

專業的發展

　　因為音樂自文明肇始即存在，所以即使是非正式的音樂教育也存在了很長一段時間。第一件論及音樂之價值的重要作品，是於西元前4百年左右由古希臘人寫成的。柏拉圖堅定地信仰精神教育——即音樂可以影響道德性格的形成，因此，他倡導每位公民都應該接受音樂教育。這種主張在當時是極其獨樹一幟的。即使在那個年代已有一些和節奏有關的活動被安排在體育課程中，但以我們今日對音樂的定義標準來看，我們可能無法認可那也是音樂教育的一種。

　　在中古時代，音樂和文法、邏輯、修辭學、算術、天文學、幾何學，並列為七種文理學科。在義大利、法國和英國成立的大學都教授這幾種課程，但是，人們對於音樂所著迷的並不是其藝術性和音調上的特色，而反倒是音樂聲響比例和其他數學方面的特性，因為這些特性被認為可能蘊藏著宇

宙某些奧妙玄秘；所謂音樂研究就只是思索和討論音樂，並不包括表演或演奏。

較切實際的音樂教育，是在西元16世紀於音樂學校中發展出來的。音樂學校（conservatory）這個詞彙是由義大利文中的「孤兒院」這個字衍生出來的。事實上，早期的音樂學校也的確就是孤兒院。為什麼從孤兒中選擇人來訓練成表演者呢？也許這是因為孤兒沒有家庭，所以所謂「走江湖賣藝」的生涯（在那個年代典型的音樂家生涯）並不會對他們造成困擾吧！

音樂在過去是採一對一的教導方式，尤其是對上層階級的女人和要培養成音樂家的男孩；而我們今天知道的學校音樂課程是近代才發展出來的。

美國的音樂教育

19世紀以前

歐洲音樂隨著第一批移民而降臨美國的維吉尼亞州和麻州，但專業的音樂教學是從何時開始的，則早已無據可考。第一本音樂教本是18世紀的官員John Tufts的作品，創作的目的在於教導上教堂的移民唱聖歌和讚美歌。他設計出標記法的四音階系統，讓一個音階分為兩個相近的半音。Tufts選擇了EFGA和BCDE四音階，以mi，fa，sol，la四個音節來

命名（Lowens,1964），他的系統後來被發展成shape notes 音頭的四個形狀，每一個都代表一個音節。現在在有些聖歌的譜中還偶爾可以看到shape notes，尤其是南方的幾個州。

在Tufts之後，後繼發展的是「歌唱學校」運動，由音樂教師巡迴至各地旅行，每到一個城鎮就提供幾週課程。歌唱學校當時存在的目的是為了教唱教堂音樂。

19世紀

19世紀前葉最有影響力的教育家即是瑞士的學者Johann Heinrich Restalozzi。雖然他本身不是音樂教師，他的主張卻被採用於音樂教學。其中一項是由George Nageli 所採用及發展的；Nageli在1810年寫了一本書叫做《根據裴斯塔洛齊原則指導歌唱之理論》（*The Theory of Instruction in Singing According to Pestalozzian Principles*）。另一位斐斯塔洛齊思想的早期倡導者Joseph H. Naef在1806年移民美國，他曾是歐洲斐氏團體的成員之一。1809年，他成立了一所小學，1830年，他根據斐斯塔洛齊原則發表了自己對於音樂教學的主張：

1. 在教導符號前先教聲音——讓孩童在學會認譜和音名前，就先學唱歌。

2. 引導孩子藉由聆聽和模仿聲音來學習觀察：聲音的異同、協調和不協調的效果，而非僅是對他們解釋這些事情。總之，就是要將學習上的被動轉化為主動。

3.一次只教一樣事物——節奏、旋律和表達方式都應該分開地教導和練習，因為對孩童而言，要一次就注意到全部內容是相當困難的。

4.讓他們練習這些部份的每一步，直到熟練為止，才跳到下一步。

5.練習之後必須講解原則和理論，然後再將原則與理論做一歸納。

6.分析並練習清晰之聲音的元素，令其組合成音樂。

7.把音名和樂器中用到的對照學習（Birge,1966,pp.38-39）。

　　Lowell　Mason被普遍視為美國學校的音樂之父。Lowell其人極具活力、才華和遠大的眼光，他相信音樂教育對所有的孩童都是有益的。1836年他向波士頓的教育局申請將歌唱列入小學課程中，於是教育局成立特別委員會來審核這項請願。到了1837年，該會提出了一份包含正面建議的報告。這份報告的精彩之處不僅在於文內奇異有趣的句子結構，而且指出支持波士頓學校設立音樂教學課程的理由：

　　下面的標準應該可以考驗音樂的存廢：

1.智性上，音樂在七項文理學科中佔有一席，是學齡期間對人性發展有益的科目。算術、幾何、天文學和音樂——這是所謂的四學科。記憶、比較、注意力和智能，會因研讀其原理而加速發展。就某種程度而言，音樂可算是一種心智上的訓練。

2. 道德上，不理性的說法是：歌唱無法在教導下能創造出對聲音產生美感的習慣。快樂、滿足、愉快和平靜，都是音樂可以自然帶來的影響。

3. 生理上，唱歌可以適度地擴張胸部，強化肺部和其他重要的器官。以上述三項標準——智性、道德和生理來判斷，歌唱似乎應在教學體系中佔有一席之地，以發展人們完整的天性（Birge,1966,p.41）。

然後，繼續又寫道：

我們國民教育的偉大目標是什麼？難道我們的學校只是一個糾正錯誤的場所，以蠻力執行法律，讓獸性被迫屈從，並以無趣的任務作爲苦役的內容嗎？不是的，學校應該有更高貴的宗旨，它們的價值在於爲幼小的心靈要成就有用而快樂的生活做準備和訓練。現在，我們現在制度的缺點，和此制度一樣令人驚嘆的是，它的目標僅在於發展人性中智性的部份。雖然以人生所有眞正的目的而言，擁有美好的感受是比深入的思考來得重要一百倍。所以，人生必須也應該擁有娛樂。經由樂音您啓動的是一股有力的力量，最終這股力量一定會沈默地讓整個群體轉化成更具人性與更高尚。

以此爲出發點首先產生一大原則：每個人的財產都應該課稅來支持所有人的教育，也是基於此，在此國家，應倡導由政府推行更完整的教育，以及在我們的大衆教育

制度中納入發聲的音樂(vocal music)(Birge,1966,p.47)

20世紀

活在20世紀末的我們很難想像1900年的生活和教育是什麼樣的景況，當時美國人大多居住在農莊和小城鎮裡，汽車和電話才剛問世，收音機則是未來幾十年後才發明的，而電視機要到40年代後才出現，女性的生活空間一般被認定就是家庭，大部份的男性則是受雇於勞力的工作，如農耕、採礦等等。賺取足夠的食物和生存空間成了生活中的要務，因為此二者在當時，一個社會安全制度、失業救濟及醫療保險都還不存在的年代裡，仍是缺乏保障的。人們對於生活的期許是比現在少很多。

在教育方面，也是今昔之間大異其趣。當時大部份的年輕人很少就讀六或八年級以上的學校，他們上的是只有一間教室的小型學校，採取死記式的學習方法。多數教師都由單身女性擔任（結婚則意味著必須放棄教職），她們在高中教育之後，再到教育訓練機構接受不到一年的訓練即可任教。很少青少年會上高中，高中提供的主要是大學教育的預備課程，教的都是拉丁文、代數和歷史這類學科，並沒有足球或其他課外活動，或是家庭經濟和打字這類課程。音樂教育則幾乎完全是發聲的音樂（vocal music）。在許多學校裡，音樂課只是背誦式地歌唱而已，另外也有些學校則加進許多讀譜歌唱的訓練

無論如何，巨大的變革在1900年已初露曙光，美國不僅在疆域以及世界地位上開始成長，生活型態上也從鄉村化逐漸轉變成都市化的國家，社會變得遠比以前複雜，女人和弱勢者的角色有巨幅的轉變，而學校也在改變。舉例來說，1900年就讀高中的潛在人數比率是10％，到了1940年則已遽升到超過70％（Department of Health，Education and Welfare，1970）。伴隨這項變化而來的是豐富許多、且更多樣化的課程。音樂課程同時包含了樂器和合唱的內容。也許今日會感到驚訝的是，學校裡的第一個樂器演奏團體是管絃樂團，而不是鼓號樂隊。在利其蒙、印第安那、Windfield和堪薩斯等地，Will Earhart和Edgar B. Gordon等有進取心的教師當時則致力於發展一些有成效的樂器教育計畫。

　　第一次世界大戰後：參加戰役之後，許多退伍的軍樂隊領導人開始在學校擔任教職，因此鼓號樂隊開始受到重視。好幾種團體演奏樂器方法方面的書開始出版，在主要城市如克里芙蘭、洛杉機、芝加哥、底特律、辛辛那提、堪薩斯市等地，許多高品質的音樂計畫都開始發展。

　　音樂，尤其是樂器教學在1920年和30年代的成長十分快速，已快速到受過訓練能夠教導高中程度學生的教師呈現短缺現象。如同第8章將探討的，這種狀況對於所提供的教學型態有深刻的影響。職業音樂家轉入教學領域的現象，因為1927年出現「會說話的影片」（talking pictures）（指電影使劇院的管絃樂人員失業），和1929年開始的經濟大衰退（帶來了普遍的失業），而加速地發生。

這些年也開始推動教育革新運動。以教育哲學家John Dewey的理論為基礎，這項運動強調學習的過程（超越僅強調課程內容），以及將學生的學校和生活經驗串聯的需要。這些觀念造成兩項結果：強調學校老師也要參與音樂教學，以及音樂與學校其他學科，尤其是社會研究之間的相關性。

同時，音樂教育也存在著對於讀譜歌唱之重要性的衝突意見。為數頗眾的音樂教師花許多功夫訓練學生讀譜，讓學生獲得足夠的讀譜技巧，以便以後終其一生都能從事音樂活動，但其他的教師則認為音樂主要的功能在於豐富孩子的生命，並多少能輔助其他學科的學習。和其他許多爭論一樣，在樂教上的這項爭論從來沒有完全地平息過。

第二次世界大戰後：1940年先被戰爭耗損了大半，隨即而來的則是衝突過後的復原。50和60年代在很多方面對教育來說都算是很好的年代，以人口百分比來看，受教育的學童人數顯示有相當高的比率，到達了可能很難再重現的景況。這種情況意味著許多家庭都非常支持學校教育。當時存在的一種信念是，教育是可以改善社會的工具。在這數十年間，音樂教育有著前所未有的成長。

1960年代：全國性計畫的數目和規模讓60年代格外地令人感興趣。首先，社會對於學校品質的關心蔚為風潮，報章雜誌充斥著這方面的探討。60年代許多教育改革的呼聲和80年代相當近似，而60年代改革呼聲得到回應則是聯邦政府為廣泛的不同計畫所提供的主要補助，其他方面，包括MENC在內的專業機構也贊助一些大型的全國性活動和計

畫。

　其中知名度最高的樂教者全國性活動則是Tanglewood
研討會。此會於1967年夏天在麻州召開了兩個星期，主題是
「民主社會中的音樂」，與會者包括來自商界、教育界、勞
工界、政府和藝術界的領導者，以及音樂教育者，會中發表
的許多報告和討論的結論都刊印在一份記錄報告中。研討會
最後發表聲明如下：

　　參與Tanglewood研討會的音樂教育者都同意下面各
　　點：
　　1.當音樂能維持身為一項藝術的完整性時，將能夠發揮
　　　最大的功能。
　　2.所有時期、風格、形式和文化的音樂都應包含在課程
　　　中。音樂的寶庫應拓展至涵蓋我們這個時代豐富多樣
　　　的音樂，包括目前青少年流行的音樂、前衛音樂、美
　　　國民謠和其他文化的音樂。
　　3.學校和大專都應該提供足夠的時間來進行音樂計畫，
　　　從預備學校到成人或補習教育都一樣。
　　4.藝術上的指導在高中教育中應是普及且重要的一部
　　　份。
　　5.教育技術、教育電視、計畫教育和電腦輔助教學之發
　　　展，也應應用在音樂研習和研究上。
　　6.應更努力加強幫助學生達成其需求、理想和潛力。
　　7.從事樂教的專業人員應貢獻其技巧、專長和洞察力

（insights）來協助解決緊急的社會問題，及幫助在文化上受到剝奪的人們。

8.師資教育計畫應擴充並改善，以提供特別能教導高中程度之音樂史和音樂文獻、人文和相關藝術課程，和能夠對非常年幼的兒童、成年人、貧困的人、及情緒上有困擾的人，進行教學之教師（Choate,1968,p.139）。

研討會對音樂教育產生的深遠影響，一直延續到活動結束後很久都還能感受到，它提供了MENC許多努力的方向，和《樂教者期刊》（*Music Educators Journal*》）特刊探討的主題。

另一項引起很多注意的活動是1963在耶魯大學舉辦的耶魯研討會，不同於Tanglewood研討會是由MENC發展和壓榨機業基金會（Presser Foundation）所支持的，耶魯研究會則由美國教育處（U.S. Office of Education）──今日美國教育部的前身──提供補助舉辦的。這項只有一些從事音樂教育者參與的研討會，在許多方面都對音樂教育非常重要。主要探討的是學校所採用之音樂的品質，包括這些音樂的藝術價值和對種族及流行音樂的涵蓋性。

耶魯研討會的一項衍生產物則是朱莉亞樂庫計畫（Juilliard Repertory Project），這是美國教育處贊助的一項重要計畫，從1964年開始，由美國教育處對朱莉亞音樂學院大力補助支持，以發展正統和有意義的音樂曲庫，來充實音樂

老師可用於小學教學的曲目。由三個團體來合編這些音樂：音樂學家（musicologists）、音樂教育主管和學校的音樂老師。音樂依照歷史之風格時期劃分成七大類，再加上民謠，選擇過程是由音樂學家選擇後，再交給音樂教育主管組成的審查團，由後者來決定採用哪些作品在學校裡試驗教學。

400首音樂作品被用於試驗教學，其中有230首歌唱和演奏作品被保留在朱莉亞樂庫圖書館（Juilliard Repertory Library），這些作品由辛辛那提的深峽谷報（Canyon Press）出版，因資料的篇幅（384頁）太大，也另以八冊歌唱作品和四冊演奏作品來發行。

60年代有兩項提昇創造力和新音樂的計畫。其中最重要的是「年輕作曲家計畫」，這項計畫自1957年開始，由福特基金會（Ford Foundation）提供補助，安排10位年輕（35歲以下）的作曲家做為學校的駐校作曲家，配合強力的音樂計畫，目的是希望年輕作曲家能學習為學校樂團作曲。相對地，學校和社區也將因此受益，對於當代音樂的興趣也會增加。這項計畫實行的第一年是在1959年，到了1962年已有31位作曲家被分派至學校，這項計畫在許多方面都獲得非常好的反應，不過作曲家曾提出報告，表示許多音樂教師對於處理當代風格的音樂之準備相當不足。後來，在1962年這項計畫被擴增為福特基金會的十大計畫之一。MENC曾對該基金會提出建議，後來發展出當代音樂計畫（Contemporary Music Project）（CMP），這項構想共募集了1,380萬美元的基金，計畫宗旨如下：

1.強化公立學校音樂教育中創造性的部份。

2.為音樂教育專業創造強固的基礎和環境，以經由理解的
方式來接受當代風格的音樂表現形式。

3.減少現存之音樂作曲專業和樂教專業的區隔，並增進二
者的利益。

4.培養音樂教育者和學生對於學校所採用的當代音樂之品
味和鑑賞力。

5.如可能，應發掘有創作天分的學生（Contemporary
Music Project,1973,p.34）。

駐校作曲家的計畫一直持續著，但CMP又更進一步地在
全美各地的一些大專設置了進修課程和研討會，藉由分析、
表演和創作音樂等方式來教育教師當代的音樂。學校內也推
行六項實驗計畫，在1965年的西北大學（Northwestern
University）研討會之後，成立了6個推行當代音樂教育的區
域性機構，涵蓋了36所教育機構。1968年的福特基金會又捐
了134萬美金給MENC，其中25萬元即用於延長這項計畫5
年，作曲家計畫則稍有改變，21位教師在補助下使用CMP的
方法和音樂來撰寫課程教材。CMP於1973年結束。

在最後的10年間，CMP投注了許多注意力在處理各種類
型之音樂所需要的技巧和知識，它的方法是以過程為取向，
包括三個元素：表演、組織，和描述。這種教學方式常被稱
為「共同元素法」（common elements approach）。藉此
方法，CMP堅信音樂專業的區隔化將會大幅減少。舉例來

說，研究室中的喇叭或歌唱老師不再只關心音樂作品的唱奏表現，也將要能說明這些作品的理論和歷史層面。

雖然並非所有理想都能達成，但CMP已經對音樂教育留下了鮮明的影響，使許多音樂教師現在更能意識到教學和使用20世紀音樂的需要。下一章會談到的小學音樂課本中，現在已有當代音樂中具代表性的好音樂，而出版商也出版了更多可供學校使用的當代音樂教材。

近來來音樂課堂上創造力的發揮不僅已受到更多的關注，發揮創造力的形式也拓寬許多。當40年前的小學課本和教學方法書籍論及這個主題時，往往只是描述一個班級應該如何一起創作一首歌，今日則強調個人創造音樂的發揮，包括了歌曲、電子音樂作品、ostina to伴奏、即席唱奏樂節及短歌等。音樂課本會提供一些建議，如錄下聲音來創作、以教室周遭的聲音創作、以教室裡的樂器來創作，或即席演奏簡單的樂節。高中程度上音樂理論的班級也有許多創作活動。

曼哈頓音樂課程計畫 (Manhattanvile Music Curriculum Project, MMCP) 亦致力倡導創造力。此計畫由美國教育處補助，並依紐約之曼哈頓大學來命名 (Manhattanville College of the Sacred Heart in Purchase) ，並於1965年展開。一開始，這是一項探測性的計畫，目的在於找出全美創新性及實驗性的音樂計畫。92個計畫受到研究，其中15個是深入地研究。MMCP今日最為人知的部份開始於1966年，包含三年內經歷的三個階段。第一個階段

是研究學生如何學習，以及課程和教室中進行的步驗。第二階段是彙整和研究第一階段得到的資訊之後，再做改良及綜合歸納意見。第三階段則包括實驗教學和改良，以及教師的訓練計畫和評估。

MMCP計畫試圖讓學童學習像作曲家般地聆聽音樂，也就是說無須先經由認知上的詮釋而能去感受音樂。學童在音樂的媒介中思考，把音樂當成一個整體來體驗音樂的各方面。學生被要求作曲、表演、指揮和聆聽，而不是站在後面恭敬地思考音樂（Thomas,1968）。本計畫倡導音樂實驗室是達成這些理想的必須硬體設備，並採取個人或是小組活動來進行。以MMCP的觀點來看，學習基本上就是解決問題，每解決一個問題就能帶來新的融合經驗，並增加對音樂的洞察力。

第三階段的實驗教學顯示出有些地方需要做一些修正，而且教師也需要接受在職訓練。MMCP的人員對於參與這項實驗的教師有四項看法：

1. 教師因為對音樂所知不足，所以很難有創意地教導學生。
2. 教師認為除了技巧成就和表演之外，很難去考慮其他理想目標。
3. 許多教師都是方法導向的，所以很難以新架構去從事教學。
4. 許多教師個人沒有經歷過創作過程，所以在創造氣圍中

覺得不安全（Mark,1986,p.137）。

MMCP所設計的教師再教育計畫是60至90個小時的指導。

由於上面提到的一些理由，許多教師都發現MMCP的計畫很難在學校中進行，而且此項計畫提倡設置音樂實驗室和必須花費教師許多時間，在在阻絕了它被採用的可能。而MMCP計畫幾乎全都是創造性活動的事實，也使得大多數的音樂教師拒絕採用。

1960年代聯邦政府在藝術和教育方面策劃了許多活動。這些努力是在兩項重要的立法下執行的：1965年的小學及中學教育法案（the Elementary and Secondary Education Act），和藝術及人文學科之全國基金會的成立。小學及中學教育法案提供五個部門（稱爲「主題」（titles）的大量募金（1965年是13億美元），主題一是提供學校用於教育貧窮學童的基金。以這些基金進行的服務之性質交由地方學校決定，音樂教育和活動也包含在這項用途之下。主題二用於圖書館資源和教學材料的採購。主題三和四支持地方和地區性的研究及發展中心。主題五尋求強化州教育部門。因爲大量的金錢是由主題一負責提供的，所以影響力最大。有些學區雇用音樂老師並採購音樂書籍和設備在有大量低收入家庭的地區中運用。據估計830萬的學童中約有三分之一受惠於主題一在音樂或藝術方面的補助（Lehman,1968）。

創立藝術和人文科學之國家基金會的立法也是在1965年

制訂的。「不僅幫助創造和支持一個鼓勵自由思考、想像和詢問的氛圍，也要建立有利於釋放出這種創造才能的有形環境」（National Endowment for the Arts [NEA]，1975,p.3）。藝術學科之國家基金和人文學科之國家基金都是這項立法之下的執行方式。NEA早些年對於教育的努力主要是學校藝術家計畫，讓專業的表演者和藝術家以拜訪學校的方式來提供演出或是特別的指導。近年來NEA已經嘗試在課程和其他教育事物上扮演更重要的角色。NEA的作用受限於少量的基金（以聯邦計畫而言），和著重在提供藝術家及音樂家工作機會，在教育方面的影響顯得比較次要。

不過1960年代對於教育和藝術來說，每一件事都顯示這是一個好的時代，不僅因為有許多創新的活動，也因為促進了許多成長和改善。

1970年代：對教育而言，70年代有個好的開始，但一些長期以來的趨勢很快就產生了壞的影響，其中之一就是60年代的國家計畫和支持者所期盼產生的影響相去甚遠，許多課程計畫所發展出來的教材太難，或對於學生和教師之間沒有產生很好的相關性，結果是對於這些努力的不滿。加上，在50和60年代的「嬰兒潮」之後，就學孩童的百分比開始下降，教師的人數超出需求，結果造成許多教師受到裁員（大批地），並雇用少數剛開始教書的老師。此外，由於健康照顧的需求、老人福利、執法，和監獄等等的需要，稅金分配的競爭變得更為激烈。由於稅金似乎呈現無可避免的上漲趨勢，於是納稅人固守自己的立場，使得加州的13號提案和麻

州的2½提案都通過了，兩項提案都對於由財產稅中提撥基金設下嚴格限制，而這筆預算傳統上一直是學校收入的主要來源。

在這10年間並不是全然缺乏國家層次對於教育的關注。各類殘障學童教育條例（The Education for All Handicapped Children Act）於1975制訂，這項立法是針對殘障學生的特別教育而定的，雖然有些州已經提供適用於這些學生的教育計畫，但根據估計，在這項立法之前，800萬殘障兒童中只有一半曾接受過藝術方面的教育（Graham,1975）。

立法對音樂教師有兩項影響。其一是要求教師要有能力教導有特殊需要的學童──如情緒困擾、生理殘疾、心智遲鈍等等。第二項結果是將殘障學生的音樂課正常化。這項法律規定「在最大但合適的程度上，讓殘障學童……和非殘障的學童一起受教育……」，以及「特殊班、分開教育，或是其他讓殘障孩子離開正常教育環境的作法，只有在殘障的嚴重性或性質，使其無法在一般班級藉由輔助或幫助來達成滿意的學習效果時，才能進行。」（*Federal Register*,1977,p. 42497）。MENC長久以來所持的論點是，音樂教師應該參與殘障學生音樂課配置上的決策（MENC,1986）。但這項建議往往為校長所忽視，結果有些案例中，教學正常化已經導致教導其他另類學生的嚴重問題。

1980年代：幾種情勢的結合讓國家再度關心起美國學校的教育品質，其一是美國在經濟上和日本及德國──兩個在30年前二次世界大戰被擊敗的國家──競爭的能力減退。

很顯然地，美國需要培養教育程度更好的人力。另一項情勢就是高中的初級生和高年級生參加學力性向測驗（SAT）的成績在下降。雖然SAT只是測試作學校功課（academic work）的能力，而非成就，而且參加這項測驗的學生要比以前多很多，但這項考試的分數仍被許多媒體和政界的人士視為美國學生教育品質下降的證據。另一項關注是許多城市中學校系統的惡化，犯罪、藥物濫用和長期曠課，似乎已將學習取而代之了。

80年代對於所察覺到的教育問題之反應並不像60年代那樣，即大規模地制訂補助計畫，而是反應在大量地發佈研究報告（和新的教育計畫相比，只需花費少量的經費）。有些報告由聯邦政府贊助，有些則由其他私人基金會贊助。其中最有名的一份報告是教育優秀表現全國委員會（the National Commission on Excellence in Education）所提的。此委員會由雷根總統指派，由商界人士和教育者組成，在1983年發表題為《處境危險的國家：教育改革的必要性》（*A Nation at Risk : The Imperative for Education Reform*），以響亮的詞句指陳美國教育的許多缺點——如課程鬆散、上課時間有限、能力不十分強的教師、要求不夠，和普遍缺乏學術嚴謹性等。這份報告做了如下的建議：提高畢業的要求——修四年英文、三年數學、三年社會研究，和一年半的電腦科學。準備上大學的學生還要修習兩年的外國語文。

很遺憾的，《處境危險的國家》一書中只提到藝術學科

兩次，一點是敦促「對能促進達成學生個人、教育和職業目標的學科下嚴謹的功夫，如精緻和表演藝術及職業教育等」（1983,p.26）。另一項涉及藝術學科方面的論點則和將上高中的八年級學生有關，報告中說到「應該特別設計與提供在現在和未來幾年研讀下面領域的健全基礎：英語發展及寫作、計算和解題的技巧、科學、社會研究、外國語文和藝術學科」（1983,p.27）。

另一份教育上的重要報告是大學入學考試局（College Entrance Examination Board）出版的《進入大學的學術準備：學生必須知道什麼以及能做什麼》（*Academic Preparation for College:What Students Need to Know and Be Able to Do*）（1983）。和《處境危險的國家》一書相反的是，本書有力地為藝術學科說話，將藝術和英文、數學、科學、社會科學和外國語文，並列為六項主要的研讀領域。因為大學入學考試局在陳述藝術學科的重要性方面有高品質的表達方式，因此下面大篇幅地摘錄這份作品的一部份：

為什麼？（why）

藝術——視覺藝術、戲劇、音樂和舞蹈——能夠挑戰並延伸人類的經驗；藝術提供了超越尋常說話和書寫的表達方式，讓心底的思想和感情能夠獲得表達；藝術還是不同文化和這些文化如何發展的獨特記錄；藝術是一種創造方式，每個人都可以藉著自我的表達和對別人之表

達的反應來豐富人生。

藝術作品涉及細微的意涵和複雜的表達系統，要能完全地欣賞這樣的作品需要仔細地理解和持續地研究，以形成知悉的洞察力（informed insight）；此外，就如同徹底地瞭解科學需要實驗室或是田野工作一樣，要完全地瞭解藝術也需要第一線的接觸。

藝術上的準備對於大學入學生將是有價值的，無論打算研讀的領域為何。實際地從事藝術工作能夠發揮想像力、培養彈性思考的習慣、發展訓練有素的能力，及建立自信。欣賞藝術對於瞭解歷史、外國語文和社會科學所要探尋的其他文化是必要的。在藝術上的準備也將讓大專學生能夠從事並獲益於在藝術方面之更高層次的研究、表演，和工作室工作。對有些人來說，這種大專程度的研習，可能帶來從事藝術工作的生涯。而對大多數人來說，藝術將永久地提昇他們的生活品質，無論是否繼續業餘地參與藝術活動，或是以觀察者或觀眾的身份來欣賞藝術。

什麼（what）？
將進入大專的學生會因如下藝術方面的準備而獲益：
　・瞭解和欣賞每一種藝術之獨特品質的能力。
　・欣賞不同文化的人們如何藉藝術來表達自己的能力。

- 瞭解和欣賞具代表性的歷史時期和文化之不同藝術風格和作品的能力。
- 獲得有關影響藝術形式之社會和智性因素的一些知識。
- 運用技巧、媒介、工具和步驟來以一種或數種藝術表達自己的能力。大專入學生在四種領域的藝術（視覺藝術、戲劇、音樂和舞蹈⋯⋯）中也將因深入地研習至少其中一種而獲益。

如果大專入學生的學前準備是音樂方面的，他們將需要如下的知識和技巧：
- 辨識和使用適當之語彙描述不同歷史時期之音樂形式的能力。
- 能明白地聆聽音樂，對於音調（pitch）、節奏（rhythm）、音色（timbre）和動力學（dynamics）等元素具有區分的能力。
- 評鑑音樂作品或表演的能力。
- 知道如何以演奏一種樂器、獨唱或合唱，或是作曲來表達自己。

(College Entrance Examination Board,1983,pp.17-18)

　　回應《處境危險的國家》和其他報告所提出的挑戰之責任主要交付給各州。就和聯邦政府一樣，州政府層級的官樣文章遠超過有意義的行動，而最普遍的反應就是增加高中畢業必須的學分數。一般而言，這樣的要求降低了選修課的時

數，連帶地選修音樂課的人數也跟著減少。而其他的行動則包括加長每天上課的時間和每學年的時間，提高對教師認證的要求和對老師及學生加以測驗的要求，不過實際上很少有針對學生和老師的新測驗。

在80年代裡，音樂教育獲得了一些不太大但卻相當重要的收獲。70年代後期和80年代教育計畫和教師的流失都已遏止住了，而且還逐漸增加。大學裡主修音樂的學生也逐漸增加。1990年在MENC中活躍的會員人數達到有史以來的最高峰，這正反映出MENC改善計畫的收穫和成效。

問 題

1. 在1950年代末期之前，是基於那些理由將音樂納入學校的課程中？
2. 在您前一題答案中，哪一些理由是以音樂的藝術價值為基礎的？
3. 1900年到1940年之間，高中音樂教育發生了哪些重大的變革？
4. Tanglewood聲明的重點為何？
5. 朱莉亞樂庫計畫（Juilliard Repertory Project）的主要成就為何？
6. 當代音樂計畫（Contemporary Music Project）的宗旨為何？
7. 當代音樂計畫中曾倡導的「共同要素」法（common elements）為何？

8. 1965年所通過的影響教育和藝術的兩個聯邦計畫為何？

9. 在什麼樣的條件下，聯邦計畫要求殘障學生納入一般的班級中？

10. 1975年之各類殘障學童教育法案（Education for All Handicapped Children Act）對音樂教育（尤其是小學階段）有何影響？

11. 1980年代，州和聯邦政府對於教育上察覺到的缺點採取那些行動？

參考書目

Birge, E. B. (1966). *History of public school music in the United States*. Reston, VA: Music Educators National Conference.

Choate, R. A. (Ed.). (1968). *Documentary report of the Tanglewood Symposium*. Reston, VA: Music Educators National Conference.

College Entrance Examination Board. (1983). *Academic preparation for college: What students need to know and be able to do*. New York: Carnegie Foundation.

Contemporary music project in perspective. (1973). *Music Educators Journal, 59*(9), 34.

Digest of Educational Statistics. (1970). Department of Health, Education, and Welfare. Washington, DC: U.S. Government Printing Office.

Federal Register. (1977, August 23). 42(163), 42497. (121a.550). Washington, DC: U.S. Government Printing Office.

Graham, R. M. (Comp.). (1975). *Music for the exceptional child*. Reston, VA: Music Educators National Conference.

Lehman, P. R. (1968). Federal program in support of music. *Music Educators Journal, 55*(1), 53.

Lowens, I. (1964). The first American music textbook. In *Music and musicians in early America*, pp. 39–57 New York: Norton.

Mark, M. L. (1986). *Contemporary music education* (2nd ed.). New York: Schirmer Books.

National Commission on Excellence in Education. (1983). *A nation at risk: The imperative for educational reform*. Washington, DC: U.S. Department of Education.

National Endowment for the Arts. (1975). *Guide to programs*. Washington, DC: Author.

The school music program: Description and standards (2nd ed.) (1986). Reston, VA: Music Educators National Conference.

Thomas, R. B. (1968). Learning music unconventionally—Manhattanville music curriculum program. *Music Educators Journal, 54*(9), 64.

第8章

音樂課程計畫的特性

　　準音樂教師應該要認識並關心整個音樂教育課程計畫
——包括從幼稚園到高中的所有一般課程、合唱課程與樂器
課程等,因為整個音樂課程是彼此銜接的整體。在各個階段
或不同型態的班級中,學生們所學習的對象都是音樂,並且
就長遠的眼光來看,音樂教育的每一環節多少都會影響到其
他環節。

音樂課程計畫的目標

　　音樂教育計畫的每一部份——樂隊、一般音樂等等,皆
具有相同的目標,同時也適用於各個層次的音樂課程。儘管
因班別的不同,重視某些目標的程度會有些差異,但這並不

會改變音樂課程計畫是（或應該是）環環相扣，彼此整合在一起的事實。

美國許多相關團體不時會對於音樂課程計畫的目標提出新看法，這其中最重要的是MENC的兩項出版品：《音樂在通識教育中的地位》（*Music in General Education*）（1965）與《學校的音樂教育計畫：課程說明與標準／第二版》（*The School Music Program：Description and Standards*，second edition）（1986）。其中《音樂在通識教育中的地位》談到學生在完成高中教育時應具備的音樂能力目標（Ernst & Gary,1965）。這些目標主要又可區分成三個類別：技巧、理解力和態度。簡單歸納如下：

技巧（Skills）

1. 欣賞音樂的技巧。
2. 歌唱的技巧。
3. 演奏一項簡單樂器的技巧。

理解力（Understandings）

4. 認識音樂的結構和形式。
5. 認識音樂的發展史。
6. 對於現代藝術知識的整合。
7. 認識音樂在社會中所扮演的角色。

態度（Attitudes）

8. 將音樂視爲自我表達的途徑之一。
9. 持續地在音樂的薰陶下成長。
10. 對於音樂具有區分鑑賞力。

在《音樂在通識教育中的地位》中提到的11項目標，並未限定學生要達到何種水準，舉例來說，書中並未提及學生要唱得多好，或者他們對音樂在社會上之角色定位的認識需要到何種程度。該書的目的是冀望教師能夠理解這些目標，因而在小學到中學共十二年的教育學程中，能以某種方式涵蓋這些目標。

《課程說明與標準》一書則對於學習的方式提出許多建議，包括教職員、施教時間、設備和教材等等的適用標準；書中列舉10項教學的成果，內容與《音樂在通識教育中的地位》所倡導的宗旨十分貼近。

小學和中學的音樂教育計畫之宗旨在於培養具有下列特質的人格特性：

1. 能夠獨奏與合奏音樂；
2. 能夠即席演奏；
3. 能夠使用音樂語彙與樂譜；
4. 能夠對音樂產生美學、知性及感性的反應；
5. 能夠熟識各種音樂，包括不同風格和類型的音樂；
6. 理解音樂在人類生活的過去、現在以及未來之地位；
7. 能夠批評性地以欣賞與分析的角度，對音樂作美學上的評鑑；
8. 培養出對音樂的認同感；
9. 支持社區中的音樂活動及鼓勵他人共同響應；

10.能夠獨立地延續音樂教育。

這些教學成果適用於接受一般音樂教育的學生，至於對那些又選修某些特定音樂課程的學生而言，則應能發展出更高層次的音樂知識與技巧。比方說，在表演團體中演奏或演唱的學生應能以樂器或聲音來詮釋音樂，也應該能單獨或與他人一同演奏；而他們所表現的技巧應該要高於那些沒有這類經驗的其他學生（參見MENC,1986b,pp.13-14）。

上述這些目標的每一項內容都極適合音樂教育者與教學成果評量時加以參考。然而，建立目標僅是音樂教育的一部份而已；這些目標必需落實在班級與練習室的教學中。本書後面的章節將會繼續探討要以何種方式在學校裡面落實音樂教育的目標。內容將分為兩部份來說明，小學（幼稚園到五或六年級）和中學（六或七年級一直到十二年級）。

小學音樂課程計畫

大多數的大專學生對於他們在8到10歲所受的音樂教育只剩下模糊的印象。通常他們在學校裏並沒有接受到許多音樂上的指導，所以也沒有什麼可以記住的；另方面，由於已經過了十多年，也使人們對於從前課堂上的狀況之記憶更加模糊，留下的記憶通常只有唱歌。在高中表演音樂劇以及參

加比賽的回憶則比較清晰和令人興奮。許多準音樂老師（和許多老師及大部份的人）對音樂教育的主要印象，就是高中時參加的表演團體。

對於音樂教育的聯想與關注如此之有限是非常令人遺憾的。小學和初級中學的音樂課以教育的觀點而言，其重要性不僅不比表演團體少，並且對每一個人來說都代表著從音樂中得到回饋的經驗。筆者曾經聽過一位音樂學家以訕笑的口吻說：小學音樂課程不過就是唱些像「火車快飛」（The Little Red Caboose）之類的歌。她的這種錯誤印象正與一般大多數人一樣；如果對於小學音樂教育持這樣的觀點是正確的話，那也只可能是在某些年代曾經發生在某些地方的事實；至少，在今天絕對不是如此。首先，如今音樂課程的內容已比唱遊豐富許多；踏入小學的音樂課教室中，您可能會看到學生們正以教室裏可以找到的聲音來創作一些曲子，您也可能會看到學生們在聆聽莫札特（Mozart）、Villa－Lobo或非洲打擊樂曲之後一起討論分析；您也可能會看到學生們使用著教室裡的樂器，訓練自己能有更好的節奏感以及辨識曲調高低的音感。你也許也會聽到他們在唱歌，他們的歌包括了流行歌曲、民歌和一些藝術歌曲。

如果小學的音樂課程是愚蠢與無趣的，那責任必定落在音樂老師身上，因爲他們不懂得如何運用無數可供使用的音樂資源。

這裏所說的，並非意味著小學與初中的音樂演奏技巧應能達到高中樂團的水準。音樂的技術只是音樂的一部份而

已。無論較簡單的作品或複雜的作品，其實都能表現出同樣良好的小節段落的處理與情感的表達。如果能好好地演奏，則William Billion的Chester會是一部相當熱鬧的作品，這無論是由六年級學生的班級來演唱，或者由高中樂團來演奏Willian Scuman重新編曲後的版本，都能達到同樣的效果。音樂的滿足感應該是來自音樂表現上的品質，而不是音樂本身技巧的難度。無論難易度如何，音樂就是音樂，縱使是小學的音樂教育也能達到音樂的滿足感。

強調小學與初中的通識音樂教育之重要性，其理由是十分醒目的。首先，這個課程計畫關係到每個學生所受到的音樂薰陶。就許多人而言，這個階段的音樂教育可能是他們這一生在音樂方面唯一接受的較正式的指導。其次，這段時期是人們在音樂方面繼續深造的基礎奠定期。一個在低年級階段很難唱對音調的孩子，可能會對自己在音樂上的才能產生疑慮與畏懼感；同時亦不會認為自己是參加高中樂隊或合唱團的良好人選；過了數年後這些人也可能成為不會支持學校音樂教育政策的投票者或家長會成員。因此，音樂教育工作者，應該致力於在小學階段落實強而有力與成功的音樂教育計畫。

儘管小學音樂教育極為重要，而且攸關音樂學習的成果，一旦遇到學校預算吃緊的時候，音樂課程往往很有可能一點一點地被縮減掉；比方說上課時數的縮短、教師人數的裁撤、書或教材經費的刪除等。產生這種狀況的部份原因是因為多數人看不到音樂課程計畫的重要性。只接受通識音樂

課程的學生，並沒有辦法參加具評鑑色彩的音樂慶典或比賽（實際上當然也不能）；他們也沒有支持的團體為他們籌募基金。所以他們並不會因為大眾注意到他們參與活動而獲得利益。

上述情況的部份原因是由於學校管理當局對音樂教育計畫的價值缺乏認知。倘若音樂僅僅是唱唱幾首歌曲，正如他們一直錯誤堅信的，那麼削減音樂課的時數只不過意味著少唱些歌罷了！他們認為這並不是什麼大不了的事。

造成這種情況的其他原因是，許多非音樂家們對於音樂與天份之間關係的錯誤觀念所致。一般觀念是：如果擁有音樂的天賦，那麼學習音樂才值得。大多數人的音樂天份都很有限，甚至沒有天份；因而人們就認為是否接受音樂教育是一件無所謂的事。

當然，倘若每個人都能夠為所有的學生著想，進而支持音樂教育及肯定其價值，那將是一件極為美好的事。或許某天，這個願望終會實現。然而，就現在以及不久的將來而言，從事通識音樂教育的老師必須付出加倍的努力，使大眾有目共睹，以及使教育學校管理當局與社區去認識音樂教育對於所有學生的價值性。

要達成上述理念的方法之一就是舉辦演奏會，但是要辦得有趣且具正面的教育與宣導性質。另一種方法則是透過特別教育的合唱團、錄影合唱，或者其他類似的表演團體來表達。如果理念與表現都正確的話，則這些團體可能真的能讓學校音樂課程計畫的發展獲得應有的重視。

班級的類型

　　所有的小學音樂教育計畫都包括了課堂上的教學，此即所有的學生在同一時間聚集在一間特別的教室中，但不是為了演奏而準備，而是由老師從事音樂課程的教導。音樂課的對象是所有的學生，性質是屬於總論性的，所以活動和內容都非常多樣化，本章稍後將更完整地討論這類型的主題。

　　許多小學都在學期課程之外提供額外的音樂活動。其中最常見的就是由較高年級學生組成三或四部的合唱團體；有時會在上課的時間裡聚會練習，但大多數會利用中午午休或假日期間練習；有的學校也會提供這類性質的錄音課程。通常只要有興趣的學生，都可以自行選擇加入與否，無須經由試奏或試唱的甄選。

　　在許多地區，大約從小學五年級起，會開始展開樂器的教學，有的學校會提早或晚一、兩個年級開始。大多數的學校允許任何有興趣的學生學習樂器，但是有些學校因為初級班數額的限制，只能請老師挑選可以開始學習的學生。有時候也會採用性向測驗來篩選，或者由學校音樂老師提出報告和推薦人選；有些學區則是讓學生參與暑期班的學習課程，但只有表現出足夠興趣和能力的學生，才能夠繼續參加秋季的學習課程。

　　傳統上，大多數的課程都包括各種管樂器與絃樂器，然而更為常見的是各類型樂器的混合教學。一般會由巡迴幾個學校的樂器專家負責指導。通常音樂課程每週上課兩次，每

次30或40分鐘。依照樂器指導老師的進度，學生可以不參加其他例行的課程活動，這是課業無法兼顧時的彈性作法。樂器指導班的人數通常很少（5到15個學生），不過有時也會有較大的班級。

教學時間

典型的小學音樂課程之安排是每週兩次，每次35分鐘，不過全美各地之間也存在著一些差異。普查範圍最廣的研究報告指出：一到三年級，每週約76分鐘，四到六年級，每週約87分鐘（National Center for Educational Statistics〔NCES〕,1987）。大部份選修性的課外活動都是一週兩次，有的學校亦允許一些個別教學的活動。

負責音樂教學的人員

許多音樂專家與顧問都是在音樂領域上通過認證的合格教師。他們在大學中主修音樂，同時選修許多音樂教學法的課程，並擁有教學經驗，因而能通過考試成為合格的小學音樂教師。當然，音樂專家在教學準備上有極強的能力，他們不一定只到一所學校上課；和樂器指導老師一樣，有時要巡迴在兩所或更多的學校之間進行指導教學的工作，這種方式當然有利有弊，我們會在後文中針對這個問題加以評論。

倘若要區分音樂專家與音樂顧問之間的差異，或許顧問可能會花較多的時間去幫助課堂上教學的教師指導音樂課程。事實上，「專家」（specialist）與「顧問」（consul-

tant）這二個名詞常為許多人互換使用著。對於顧問而言，最大的問題是他們未受到足夠的重視，因此未能充分發揮其建言功能，僅只有一些音樂教學能力十分強的老師才能免除上述的問題。音樂教學能力較弱的老師，通常不想去注意這個課題，因此吝於求教音樂顧問。顧問並不具有教育行政的掌控。有時一個顧問更是同時擔任數所學校的指導工作，使他們很難有機會與課堂上的教師進行人際上的接觸，只能以書面指導簡冊與便條留言取代人際接觸。有時顧問會舉辦研習會來幫助某些地區或學校的教師。這些研習會不僅幫助老師們的音樂教學，同時也能改善不同性質的教師之間的溝通與協調。

音樂督導員是音樂領域的行政管理者，所以較可能與顧問一起配合工作。不過，「督導員」（supervisor）一詞有時視為「顧問」的同義詞。

課堂上的老師都擁有初等教育的大學學位。他們在畢業之前通常會選修一或二門音樂課程，但他們在音樂上所受的訓練仍十分有限。他們通常負責學生在校中大部份受教的課程，但是體育、美術與音樂並不在他們的教學範圍內。

他們比一般的音樂專家在音樂教學上佔有更多的優勢。他們較了解班上的學生，同時能夠彈性地安排課程。假如上午十點最適合學習西部牛仔音樂，那麼他們只要將課表調整一下便可。同樣的情形，假如西部牛仔音樂是由音樂專家來教授，則這堂課就必須按照課表來進行。此外，由於級任老師負責大部份的課程，所以能將音樂與其他課程做更好的整

合。

　　但是，音樂知識與能力的不足，是級任老師最大的劣勢。對所有的級任老師而言，進行立即須對音樂提出評語的活動是十分吃力的。儘管他們對於他們的25到30位學生認識很深，但他們對於全盤的音樂教育計畫，如何落實在各個年級上都沒有什麼概念。上述的情形加上音樂準備上的限制，因此，MENC的教師教育委員會（Teacher Education Commission of MENC）特別提出，小學的音樂教育課程應該由音樂專家來負責（Klotman,1972）。

　　這些年以來，音樂教育專業團體對於級任老師教授音樂課程的觀點是一再改變。在1940和1950年代，學界鼓吹著由級任老師負責音樂教學的理念。到了1960年代，除了強調正式學科之外，不再強調「自給自足的班級」（self-contained class room），以及不認為級任老師能夠且應該負責音樂教學的工作。

　　注意力轉向正式學科內容，並不是不再強調由級任老師負責音樂教育的唯一原因。音樂教育工作者開始體認到級任老師須準備所有教授課程的難處。通常老師們會將他們認為較「特殊」的科目，例如音樂，先擺在一邊。同時，音樂教育工作者逐漸明白，要期望那些大多數缺乏音樂素養的級任老師負責音樂教學是不可行的。他們明瞭不可能讓一到六年級的級任老師來負責計畫與執行音樂教育的計畫。

　　雖然級任老師在學校體系的音樂教學中並無絕對的地位，但他們對於計畫的成功與否卻十分重要。主要理由如下：

首先，並沒有足夠的音樂專家可以去照顧到每個音樂教育所須注意的細節，因此級任老師須扮演填補此空缺的角色。

其次，級任老師對於音樂的態度也是音樂教育計畫成敗的關鍵，儘管他們自己並不教音樂。不管他們是否有此認知，所有老師都是學生的行為模範。小學生會因為其導師對於音樂的態度而受到影響。孩童細微的心靈很快便能洞察老師對此一主題的觀感。當音樂專家來到一個班級時，若缺乏導師的支持與關注，便會使原先的教學成果大打折扣。有些老師將音樂專家的到來視為一段休息時間，而儘快地回到教師休息室去，有些則表現出沮喪的語氣說：「又到了上音樂課的時刻嗎？」。有時級任老師會對學生說一些負面的字眼來形容音樂專家，諸如「他們可真賣力啊！」、「祝他們好運」等諷刺的話。

最後，班級導師能夠在許多方面配合音樂專家的努力。舉例來說，他們可以在音樂專家不在時，帶著學生複習學過的歌曲、欣賞音樂課時所錄的作品，以及練習試唱、試譜或熟悉節拍等技巧。學童會從這些每天少量的練習讀譜與演唱技巧中獲益良多，而班級導師正是可以提供這種每日練習的唯一人選。這點是十分重要的，正如我們稍早所說的，若由音樂專家來負責音樂教學，在時間上會受到極大的限制。

音樂教學的組合安排

要正確地指出美國現在負責小學音樂教學的是那些人，並不容易，因為州與州、區域與區域之間有極大的差異，同

時對於教師角色一詞的界定亦十分曖昧不明。最新的全國性研究報告指出，有45％的學區是由全職的音樂專家來擔任教學的工作，39％則是由兼職的專家負責，16％則沒有聘用任何音樂專家（NCES 1987）。通常聘用兼職的音樂專家，即意味著導師應該教授學生一些音樂課程。

班級教學的內容

小學的音樂課所教授的內容在性質上屬於一般化。主題與活動的選取範圍頗為寬廣，但不大注重深度，這主要是受到時間的限制。大體而言，學生主要透過接觸基本音樂程序（表演、創作與分析）來學習音樂及其組成結構（旋律、韻律、節拍形式等等）。傳統的小學音樂教育計畫可區分為兩大類別。唱歌、演奏樂器、律動、作曲與讀譜，是與表演歷程相關的活動；聆賞則是與分析相關的活動。

確切的內容，則可從小學各個年級所使用的音樂課本中，一窺究竟。目前市面上三大出版商出版了一系列吸引人的音樂教科書：Holt，Rinehart & Winston，Macmilan與Silver Burdett and Ginn。這些書具有若干同質性，儘管在標題方面有很大的差異。它們充滿許多彩色圖片，其內容是由學有專精的學者們協助編寫以確保正確性。寫一冊書都附有給各個不同年級老師參考的教師版，另外也包含一套在書中出現的曲目之錄音作品。

從前的課本大多為歌本，但由於小學音樂計畫的性質已經擴充，使課本的內容也隨著做了些更動。二年級的音樂課

本一般而言收納約70首歌曲，其中有三分之二爲民謠。此外還有供欣賞的部份、作曲的活動、課堂中樂器的部份（例如電子豎琴）、內容的評量、來自奧福（Orff）與高大宜（Kodály）之音樂教育的概念素材、音樂風格的詮釋、其他的藝術，以及對殘障學童所提的建言。五年級的課本涵蓋更多的歌曲，包括分部合唱曲，呈現出比二年級更爲深入的內容。

　　雖然音樂課本不是教授音樂的必備工具，但卻大有幫助。除了可做爲音樂啓蒙的起始點之外，也提供著下列幾項優點：

1. 它們是歌曲與其他音樂活動的取材來源之一，教師們可以因此省卻搜尋資料與想法的功夫。

2. 它們提供了學習音樂的最低課程標準。通常書中的內容是由各個主題、單元或一連串的指示組織而成。

3. 每一冊書的教師版提供了教學的程序。參考資料齊備，所有的歌目與學習活動都完整地標明在索引裏，彩色印刷以及其他科技的使用，使得資料更爲清楚明確。

4. 在每首歌曲中提供簡單的鋼琴伴奏。

5. 對於教室樂器與管絃樂的整合伴奏提供各種想法。

6. 對所有包含在內的外國歌曲提供發音的指導，同時也提供歌詞的翻譯。

7. 高品質的錄音演奏。由童音所錄製的歌唱品質也相當優秀。這些表演提供其他學童在歌唱時模傲的範例。在錄音作品中音樂的編製極富品味、趣味以及美學色彩；同

時在適當時機亦採用民俗樂器來伴奏。

8. 它們對於如何將學習活動延伸至其他藝術與其他學科範疇提供建議方針，其中包括對殘障學童的指引。對於採取奧福（Carl Orff）與高大宜（Zoltán Kodály）兩大教學取向（參見第9章）的教師而言，它們會建議如何將教授技巧融入音樂教學中。

9. 許多活動使得課堂上的教學更有趣和更具變化。這包含了劇本、遊戲、聆賞指南、排行榜的內容、錄音與吉他作品，以及不同曲目大師作品的改寫。

10. 透過提供課程的考核項目，協助教師評鑑學生的學習情形。

在小學音樂課中採用的兩套教材，則與上述一系列的課本有很大的差異。其中之一是*Jump Right In : The Music Curriculum*（Chicago : G.I.A Publications,1984），由Edwin Gordon與David Woods聯合編寫。這些教本題材主要是根據Gordon的音樂學習理論為基礎，分成兩個部份：學習歷程的活動與教室的活動。學習歷程的活動涵蓋五十三音調與五十六韻律學習單元的進程順序（調式內容與韻律是分開顯示的）。一般而言這些會花上5到10分鐘的時間。其餘的課堂時間則致力於教室的活動。大約有3,800多個活動與技巧包含在檔案卡中。當然，*Jump Right In*這本書亦為學生選取了一些歌曲和活動，其內容有高度的結構性，同時使用了大量特殊的專門術語。

山葉公司於1991年出版《音樂在教育中的地位》（*Music in Education*）一書，率先將電子鍵盤、電腦，軟體以及CD的使用做一統整，並且對於不同的要素都設計得十分仔細。在第10章將會說到電腦比書本更能吸引人們的注意力，因而會成為更具彈性的教學工具。

中學音樂課程計畫

五或六年級到九年級階段，在美國並無標準的型態。有些學校由五到八或六到八年級的學生所組成，而有些初級中學則收錄七到八或七到九年級的學生。我們亦可發現僅有一個年級的學校。此外一些「明星」學校同時有初中部與高中部；其中一些為「學校中的學校」（schools within schools），但絕大部份為自主的學校。許多明星學校同時設有其他藝術科系，但並不全都如此（Goffe,1991）。

中學與小學在音樂教育上有許多不同。在六或七年級以後，音樂課是大約只有一至五位學生的小班教學，這是較特別的地方。事實上，大多數的人認為樂團與音樂課即等同於音樂教育計畫。中學的表演樂團是音樂教育計畫中僅為人所知的部份。許多計畫，特別在中學的階段，在設計中都有表演樂團。這些團體通常會參與競爭性的比賽或慶典，其中許多團體的組織性十分強。

正因為如此，大多數中學的音樂教師在想法上不同於小

學的音樂教育。舉例來說，中學的音樂課程很少像小學有那樣豐富的內容。中學學校主管的注意力只放在成績上，很少想到對學生的教育。而中學這種只採取小班教學的事實，似乎也不能獲得大多數音樂老師的重視。也們對於學校音樂計畫的其他部份並非持著厭惡的態度，但也不會主動去支持。或許「默許」（acquiescence）正是描述這種情況的最佳字眼。

通識音樂教育

在美國的音樂教育中，中學階段的表演團體一直有傑出的表現，特別是樂團，但這項成果對於大多數的中學在學學生而言並沒有多大意義。造成表演與非表演課程之間這種差距的部份原因，在於音樂教師的態度。一些老師認為通識音樂教育是加入高中樂團的先修課程；其他老師則視之為娛樂時間，即使學生沒有學到很多東西亦無關緊要。許多被指派去教授通識音樂課的老師寧可去指導高中樂團的表現，他們對於通識音樂教育課程並沒有賦予該有的重視。因而許多初級中等學校便減少或刪除通識音樂教育的課程。在1973到1982年的9年之間，學生人數顯著增加，但選修音樂通識課程的人數卻顯著減少（MENC，1990）。

中等學校實施通識音樂教育的確切資料已不可考，但有逐漸下降的趨勢。許多中等學校將通識音樂課程視為一種「探索」（exploratory）的課程，所有6或7年級的學生（除了參與樂器練習課的學生外）都必須選修為時長達6或9個星

期的音樂課。對大多數的學生而言，這是中學音樂經驗的全部。這種選修課程的輪調，有時被稱為「輪子」（whell），提供極為有限的音樂教育；同時也使中學的表演團體出現了一些問題。這種情況持續到1990年，直到MENC宣告中等學校音樂教育應成為優先考量的課程之一。

在某些學校制度中，初級中學的通識音樂教育課程是學生初次接受音樂專家的指導。在另外一些學校制度中，由於小學的音樂教育頗為成功，使學生擁有堅實的音樂基礎。

通識音樂課人數的多寡並沒有一定的標準，通常與一般學科的人數差不多；但有時亦會達到60個或更多的學生。

中等學校的通識音樂課程在內容的強調方面，和小學的音樂教學有些差別。雖然一些歌唱和其他音樂創造的活動依然持續，但是會花較多的時間在欣賞與分析音樂上。通識音樂課著重在聆賞與分析上，這主要有兩大理由：首先，此時期恰巧是男孩子的變聲期，在這個轉變期要唱歌不是件容易輕鬆的事。再來較重要的原因是，學生受完教育後，他們接觸音樂最主要的方式就是成為一個聆賞者，而非聲樂家或樂器演奏家。因此，音樂老師必須幫助學生增進聆賞音樂的技巧。

儘管聆賞在中學的音樂通識教育中佔有較重的比例，但仍然延續歌唱和其他音樂創作的課程。正如同第6章所說的，歌唱與彈奏樂器能夠建立學生對音樂的敏感度。通識音樂教育不應成為只是聆聽音樂與討論音樂的課程。

選修課程

音 樂 計 畫			
	必修課程	選 修 課 程	挑選課程
小學	通識音樂	合唱團 樂器學習	
初級中學 中等學校	通識音樂	合唱團 樂器學習進到 　中級課程	合唱團 樂隊 爵士樂團 管絃樂團
高級中學		應用音樂學科 現代藝術 理論 合唱團 聲樂課程	合唱團 樂隊 爵士樂團 管絃樂團
課外活動		音樂俱樂部 小型室內樂團 音樂發表會 爵士樂團 樂隊（軍樂） 輔助團隊	

圖8.1　美國的音樂教育計畫

七年級的學生除了有一般性通識音樂課程外，學校也提供了一些選修課程。這些課程包含了樂隊、合唱團、管絃樂團以及一些課外活動。圖8.2指出目前美國學校體系三個階段的音樂計畫特性。

　　目前美國高級中學通識與選修音樂課的最新全國統計數據如下所示：

課　　程	登記學生數	佔全國高中學生註冊人數百分比
樂隊	1,111,000	8.8
管絃樂團	86,000	0.7
器樂編制樂團	52,000	0.4
樂器課程	190,000	1.5
合唱團	1,061,000	8.4
通識音樂	61,000	0.5
音樂欣賞	99,000	0.8
理論與作曲	72,000	0.6
總　　數	2,732,000	21.7

資料來源：National Center for Educational
Statistics (1987)

　　儘管各項數據的正確性有些疑點，但對於1980年代早期的音樂教育之情況，已能提供良好的看法。從這些數據我們可以得到幾項重要的結論：(1)在中學裏，樂隊與合唱團的參與人數之比重較高；(2)樂團的人數比管絃樂團高出12倍之多，反映了只有五分之一的學校提供管絃樂課程的事實；(3)

通識音樂、音樂欣賞與理論的課程，合起來僅佔總註冊學生數的8.49%，而其餘的91.51%都屬於表演性的團體。目前中學階段的音樂教育主要集中於表演團體這方面。

雖然表演團體是美國中學音樂計畫的主流，但音樂教育者也不能因此淡忘理論、鑑賞以及現代藝術的課程。他們必須在表演課程與非表演課程之間取得一較佳的平衡點。通常這個平衡點可藉著將非表演視為學校的一般課程，進而將這些課程在學生間推廣。倘若老師有機會教授這些課程，他們必須付出與表演課程同樣的心力去教學。最後，音樂教育者應努力告知學校管理當局與社區，有關非表演團體課程在音樂教育計畫中的價值。

要了解中學的音樂課之所以集中於表演導向，須知道一些歷史背景。在1910和1940年間，中學學生的人數大量激增。此時一般人能獲致入學的機會由原本的十分之一增加為四分之三（U.S. Dept. of Health, Education, and Welfare, 1970）。這個數據的增加，意味著許多學生進入中學就讀並非僅為了升大學的準備，因此在課程上需要極大的變革。同時，傳統上只重視正式學科的態度也有所修正。由於中學音樂課程擴充得十分迅速，而現有的教師又缺乏教授音樂的訓練，所以學校乃聘請專業的音樂家擔綱教學的工作，這種潮流在失業率高的1930年代早期達到高峰。這些早期的專業音樂家自然而然將其指揮專業樂團的方法套用在音樂教學上。這段時期樂隊或合唱團的聚會稱為彩排（rehearsal），其目的在於使他們表現出經過訓練的完美表演。在團隊越熟悉這

些專業音樂家後,這些老師則合理地被視爲「指揮」 (direc-tor) 。因此音樂變成由指揮去控制彩排,取代了老師在課堂上的教學。

許多專業音樂家加入教學的行列,使得音樂教育權益增加不少。即使在今天,由於維生條件的限制,很多音樂家亦紛紛投入教書的行業。由於肩負專業音樂家與音樂教育者雙重的使命,因而要求具感性且足以勝任的專業音樂家來負任教學的工作。然而,對於專業樂團而言,最好的一套辦法並不總是可以套用在學校的表演團體上。由於這兩種團體在目的上已然有別,因而處理的方式也應有所區分。

至於繼續開設中等學校表演團體課程,則有下列幾個主要理由:一是學生可以從力行中學習,從力行中體驗。學生透過在團體中一同練習彩排比單單坐在教室裏上課,對音樂作品會有較完整的認識。許多學生在開始時對一些作品缺乏興趣,但在演奏過後則消除了這種感覺。

另外一點是,表演團體的優點在於它充滿青少年所追求的歸屬感與活力。在其他的學科方面,學生僅能消極地坐在教室裏學習,而音樂卻是能夠直接參與的學科之一。以音樂的表演來激勵學生,正足以提供他們某些歸屬感。

第三個理由是,表演團體在學校音樂教育上已建立起良好基礎。老師在接受訓練時會針對如何帶領表演團體,而且也已有足夠的題材可資教學使用。在拋棄這些成就時,則應該找更有價值的東西來取代。

未來所需要做的顯然是:(1)籌設一些非表演的課程;(2)

對表演團體做更富有教育涵義的改革（而非革命）。有關表演團體的練習型態與時間量的取捨，已超出本書範圍，讀者可以參考筆者另外一本書《中學的音樂教學》（*Teaching Music in the Secondary Schools*）第四版。

表演團體的類別

並非所有中學學生都能夠從音樂教育中獲得同樣的益處。學生們需要的是能符合他們興趣與能力的音樂指導。在註冊的人數足夠時，可以區分出不同能力的班別團體。對於有興趣且有天份的學生則可組成混聲的合唱隊。對樂器表演團體，這種作法同樣適用。這樣的配置，主要是基於人人機會均等的民主理念。教師必須對於能力較差的團體加強訓練以彌補其不足。學生在合唱隊中所接受的教育跟學生在唱詩班所接受的教育是一樣重要的，而做此區分的主要原因是程度上的不同。

小型室內樂團：中學階段音樂教育的缺點之一，就是太著重在大型樂團的發展。所有的音樂教育學者都知道，對學生而言，能夠在小型室內樂團中演奏將會是寶貴的經驗。他們若能成為一個聲部的單獨表演者，將能滿足其獨立自主的訴求；同時小型的樂團能將興趣與音樂家精神做一發揮。除此以外，有許多豐富的作品是為這種小型編制而創作的，例如絃樂、木管五重奏，以及銅管樂團。

這裡至少有三個原因足以說明小型樂團在學校為什麼不受到鼓勵。首先，木管五重奏或三重奏並不像合唱團與樂隊

一樣能激起公眾的熱情。其次，老師在教學的時間上受到限制；他們的行程表都被一些課程與大型樂團的彩排所填滿。幾乎沒有一個學校的行政當局願意雇用一個專為4到5名學生上課的音樂老師。第三，學生能投注在小型室內樂團的時間亦很有限。非常少的學生能有足夠的時間每天排上一節以上音樂課，而這些課大多是大型樂團的課程。許多為了參加比賽而設置的小型室內樂團體，他們也只有很少的時間是在老師的指導下練習。

這些問題並不能抹滅參加小型樂團的經驗將會非常美好的事實。一些老師在同樣的時間為數個不同的小型樂團指導彩排練習，這樣他們可以穿梭在學生間指正其優缺點。有些情況則是會找一些能力較好的學生組成小型樂團；原因是他們的學習能力很強，能比其他學生更快熟練自己負責的部份，因而他們可以請假離開大型樂團，一週一至二次去進行小型室內樂團的練習。

管絃樂團：由於各種不同的因素，使管絃樂團的選修人數遠不及一般的樂隊。造成這不幸情況的原因主要有二項。首先，管絃樂團的作品遠比樂隊豐富。在音樂史上很少有名作曲家為樂隊創作；除了一些當代的作品外，樂隊演奏的作品大多是為教育市場編寫的作品以及重編的作品。木管樂團漸漸地找到專屬的當代作品，或許過了50年後，好作品的問題將不再如此嚴重。其次，對於管絃樂的愛好者，課後的練習也很少會用到木管樂器。

許多樂隊指揮指出了不提供絃樂器教學的三個理由：(1)

這將會造成具潛力人才的流失，使得本來可以成為一個好的樂隊卻變成兩個中庸的團體；(2)沒有足夠的能力去教授絃樂器；(3)樂隊指揮沒有時間再去開課。第一個理由對於目前七到十二年級的學生人數少於一千人的學校是一項事實，然而某些小學區的學校亦同時擁有風評極佳的樂隊與管絃樂團。至於教授絃樂器的能力不足，則是個藉口。若樂隊指揮是個豎笛手，則至少可以教授初級到中級的鋼管樂器。

然而老師時間的問題則必須加以正視。天下沒有白吃的午餐。幸運的是，學校花在絃樂器的成本與木管樂器相同，他們通常可以由音樂代理商處租到樂器，而不必要求學校投入資金增設器材。在絃樂器教學計畫最初起步的一、二年，對增加師資需求量很少；當這個計畫推廣到全年級時，這個計畫比管樂器會增加大約四分之一的時間需求。

軍樂隊：軍樂隊具有令人讚賞的特徵，為音樂科目最佳的公共關係代言人。許多人僅僅在足球賽或街道的遊行時才會注意到樂隊，而這時正是他們與學校音樂教育計畫唯一的接觸。透過多樣化的遊行表演將學校的精神表現出來，進而使外界人士對學校產生良好的觀感。怎麼會有人反對這種無害的愉悅以及使人們印象良好的音樂計畫？

問題是，在某些社區中，軍樂隊的教育計畫是由學區主宰著，而且在一些中學裡，軍樂隊成為音樂教育計畫的全部。在這種情況下，音樂教育變成專屬於小眾的樂隊成員，大多數的學生則被剝奪了上音樂課的權益。

由於軍樂隊的成長與軍樂隊的風格更受歡迎，這個問題

在過去十年來進一步惡化。姑且將軍樂隊的技術特性，例如步伐與肢體風格等先擺在一旁，軍樂隊通常一年只學習一種表演，並且在每個出席的地方表演同樣的曲目。這種單一表演提供給學生極爲有限的音樂經驗。許多軍樂隊出席的場合是比賽現場，大約每個秋季會有5場之多的比賽。這種軍樂隊比賽的評估標準主要是以非音樂性的因素爲基礎，並觀察團體的大小（樂隊成員與輔助團隊）及行進的速度。一項對高中樂隊的研究顯示，許多學生喜歡競賽與受到的認同感，但也明瞭自己從樂隊中所學到的比音樂會樂隊少。甚至許多在比賽中爲常勝軍的樂隊指揮，亦坦承他們並沒有花許多力氣在教授音樂上（Roger 1982）。這種用於比賽和橄欖球賽而爲學生所認同的軍樂隊，其價值只不過是樂隊地位的提升、特色的建立，與滿足學生的歸屬感而已。這些可回溯到第一章所提到的音樂之非音樂性價值。

　　身爲音樂教育者，在這種情況下該如何自處呢？在今日大多數美國社區的軍樂隊已蔚爲風尙的情況下，建議中止其發展是不切實際的。教師們可以開始在軍樂隊的指導中融入一部份與音樂計畫有關的想法。有時這種調整意味著縮減（後幾年內）樂隊出席比賽的次數。也或許意味著簡化軍樂隊的表演，以取代學生所期望的舊有模式。事實上大多數的足球迷並不能區分複雜或簡單的軍樂表演之差別（或許他們不在意）。此外，若能設置專人去管理輔助器材，譬如旗幟、來福木等等，會使教師在教學時省下不少力氣。其他的教師或社區民眾若能協助這些樂團，則音樂老師便能有更多的時

圖8.2　合唱音樂會與相關的團體

圖8.3　樂團與相關的團體

間去教授音樂課程，這才是他們的專職。

　　爵士樂團和搖滾合唱團：我們應該把一些「特別」的團體，諸如爵士樂團、民歌歌手與搖滾團體等，與樂隊、管絃樂團、合唱團與通識音樂課，同樣地納入中學音樂教育的課程中嗎？當然，在可能的範圍內應儘量涵蓋在內，但必須做適度的修改，使其附屬於較大的樂團。舉例來說，爵士樂團的成員應該為音樂會樂隊成員或者有二年以上演奏經驗的成員。這個原則由MENC大力地推廣著(1986 a)。圖8.3和8.4指出主要的樂團，包括樂隊和合唱團與其他相關的團體。

　　上述建議顧及學生所接受的音樂教育之品質。學生的音樂教育會在認識更大的音樂世界之前，受到自身不成熟地選擇某特殊領域的音樂而受到侷限。

　　在某些學校裡，像這種特別的樂團會吸引著老師與大眾的注意力，但卻使較大的音樂團體受到忽略。例如郊區一所有名的高中之音樂會樂團嚴重萎縮，因為老師只把注意力放在鋼管樂團身上。

　　在美國，許多州的音樂老師都能教所有年級。縱使不足以教所有年級，他們也應該明白自己乃是音樂教育計畫的一部份。如果要落實學校的音樂教育；則必須協調與規劃從幼稚園到十二年級之音樂教學上的努力。若能體認與切實做到這一點，則師生雙方都會獲益不淺。

問　題

1.三大類的目標（技巧、理解力和態度）同樣重要嗎？

2.從你的經驗來看，那一類的目標是大部份的音樂課和演奏練習所致才能達到的？

3.為什麼小學裡的通識音樂計畫是學校課程中相當重要的一部份？為什麼通識課程的基金募款會比較困難？

4.小學階段的標準音樂課程計畫，在教師的類型、提供的指導、上課的時間和使用的教材各有何特色？

5.讓音樂專家擔任小學的音樂教學工作具有那些優點？

6.讓級任老師擔任小學的音樂教學工作具有那些優點？

7.使用分年級的音樂教科書具有那些優點？

8.中學與小學的音樂教育計畫有何差異處？

9.中學的通識音樂教育計畫之內容與小學的差異處為何？

10.造成美國中學音樂教育著重於表演團體課程之主要原因為何？

11.中學應涵蓋小型樂團演奏課程的原因為何？

12.絃樂器必須納入學校的音樂課程之原因為何？

13.樂隊、管絃樂團與合唱團成為中學音樂教育的核心表演團體之原因為何？

活 動

1.檢視音樂教學的三大目標：

　a.指出《音樂在通識教育中的地位》與《學校的音樂教育計畫：課程內容與標準》這兩本書的相似處。

　b.將《學校的音樂教育計畫：課程內容與標準》這本書所列的十項教學成果技巧、理解力與態度三大目標做一分

類。

c.將上述的分類結果加以評比（非常重要／重要／不重
要），依照你個人認爲學生應從音樂教育中學到什麼觀
點。

2.回想你曾經上過的學校，並找尋下列問題的答案：

a.小學的通識音樂教育之授教工作是由音樂專家或由級任
老師負責？

b.小學每週大約花多少時間在通識音樂教育的課程上？

c.中學提供了那些音樂課程？

參考書目

Ernst, K. E., & Gary, C. L. (Eds.) (1965). *Music in general education*. Reston, VA: Music Educators National Conference.

Goffe, J. (1991). *Music programs in performing arts high schools: Current status and implications for future development*. Unpublished doctoral dissertation, University of Florida.

Klotman, R. H. (Ed.). (1972). *Teacher education in music: Final report*. Reston, VA: Music Educators National Conference.

Music Educators National Conference. (1986a). *Guidelines for performances of school music groups: Expectations and limitations*. Reston, VA: Author.

Music Educators National Conference. (1986b). *The school music program: Description and standards* (2nd ed.). Reston, VA: Author.

Music Educators National Conference. (1990). *Data on music education*. Reston, VA: Author.

National Center for Educational Statistics. (1987). *Public school district policies in selected aspects of arts and humanities instruction*. Washington, DC: U.S. Department of Education.

Rogers, G. L. (1982). *Attitudes of high school band directors, band members, parents, and principals toward marching band contests*. Unpublished doctoral dissertation, Indiana University.

Soundpost, 3 (8) (Spring 1992), p. 9.

U.S. Department of Health, Education, and Welfare. (1970). *Digest of educational statistics*. Washington, DC: U.S. Government Printing Office.

第9章

國際音樂課程的發展

　　美國在吸收其他國家的藝術觀方面，已有悠久的傳統，
舉例來說，18世紀的家俱製造業者擷取來自東方的風格，而
發展出今天所稱的「中國風味的齊本德爾式家俱」。一直到
20世紀，畫家和作曲家都認定到歐洲研習是邁向成功的必經
之路。然而在教育方面，美國並沒有如此快速積極地擷採其
他國家的理念。一直到最近的幾十年以來，教育學家認為美
國在大學教育的試驗上很少師法其他國家的教育實務。事實
上，在第二次世界大戰之後，許多國家紛紛效法與吸取美國
的教育理念。

　　或許因為音樂藝術的淵源，音樂教育者在這方面則比較
不同。在60年代初期，音樂教育工作者已對來自其他國家的
三種教育取向（或方法）顯示出興趣：德國的奧福（Orff
Schulwerk）系統、匈牙利的高大宜（Kodály）音樂教育理

念，以及日本鈴木（Suzuki）的天才教育計畫。此外，還有瑞士音樂教育學家德爾克羅茲（Jaques-Dalcroze）的教育方式。美國音樂教育者對這四種音樂教育課程重視的原因很簡單，主要是這每一種教育方式都曾在教育學生方面產生極佳的效果，因而吸引著老師運用這些方法。

　　這四種來自不同國家的教學方式，已全然受到美國教育學習者的重視。因此準音樂教師必須對這幾種音樂教育法的主要特徵有所認識。

德爾克羅茲法

發展背景

　　德爾克羅茲（Émile Jaques-Dalcroze, 1865-1950）在本世紀初即開始從事音樂教學工作。當時的音樂教育大致可分為幾項課程，例如和聲、讀譜試唱、形式與分析等等。德爾克羅茲注意到許多學生只以理解的方式來認識音樂：

> 當他要求和聲課程的學生記下和絃時，他發現學生所寫的並非他們真正聽到的，大多數的人僅僅把和聲當成數學問題來解。他很清楚地察覺到傳統訓練音樂家的方法大多偏重智性上的理解，這對感官的認知是有害的，並不能讓學生在學習初期就能獲得音樂基礎要素的相關重

要經驗（Dobbs.1968.p.13）。

　　他同時也注意到，在表現節奏形式上有困難的學生，其實在具節奏性的動作活動（例如走路）中並沒有顯示出任何障礙。由這些觀察所導出的結論是：人們天生就具有節奏感，但並沒有將這項本能轉換成音樂。於是他開始針對上述概念進行一項實驗，讓學生依照不同拍子的節奏感來走路，慢慢地再擴展至身體的其他部份能與音樂相呼應。藉由這種方法，他逐漸發展出一套音樂的教學方法，其中可分為三大部份：⑴拍子（eurhythmics），對音樂的律動反應；⑵試唱（solfège），歌唱的音節分段；以及⑶即席演奏（improvisation）。

　　在1902年的日內瓦，讓學生呼應音樂而從事身體上的律動之理念，仍屬革命性的創見（上德爾克羅茲課的學生都可穿著舒適的便服）。沒多久，他便離開日內瓦的音樂學校，並籌設自己的工作室，繼續進行這實驗。稍後，一群日內瓦商人為他在德國的赫勒洛（Hellerau）設立一所學校。在1910到1914年間，他所倡導的教育方式受到大家的重視並呈現大幅度的成長。上過他課程的名人，包括英國劇作家蕭伯納（George Bernard Shaw）、波蘭籍鋼琴家拉赫曼尼諾夫（Paderewski　Rachmaninoff）以及舞蹈家瑪莎葛蘭姆（Martha Graham）與泰德蕭（Ted Shawn）。1914年第二次世界大戰爆發後，德爾克羅茲便離開德國回到日內瓦創設「德爾克羅茲機構」，現今已隸屬音樂學校。

雖然德爾克羅茲並不認為他的音樂教學方式僅靠著閱讀就可理解，但他也將他的理念寫成了幾本書。在《韻律、音樂和教育》（*Rhythm, Music and Education*）一書中，他為這三大部份羅列了廿二種的活動，並以「韻律活動」（Rhythmic Movement）、「視唱或音感訓練」（Solfège or Aural Training）與「鋼琴即興演奏」（Piano Improvisation）做為標題。不管如何，這些方法幾乎都完全取決於個人的教學方式。

　　大約1915年時，音樂首先引進了德爾克羅茲教學法，但公立學校卻無法提供德氏所認可的教學方式之足夠的時間與空間。不過有些老師做了些調整，有些老師雖然不知道德爾克羅茲法，卻受到這些方法的影響。在小學音樂課中以「走」和「跑」來表示四分音符與八分音符的方式，就是一個典型的例子。到了1930年代，許多大學音樂和體育科系都會設置與德爾克羅茲常使用的「韻律」一詞類似的課程。對德氏教學法的興趣此時升至最高，然後逐漸消褪。到了1970年代才又興起。

德爾克羅茲法的特色

　　1.身體對音樂的反應是德爾克羅茲法的基本概念，同時亦主宰著早期的課程內容。這個為人所熟知的部份稱為拍子（eurhythmics）──這個字源於希臘文，有「良好的韻律或流動之意。移動的目的在於創造韻律感，使學生通過全身去感受音樂的韻律，而通過肢體的伸展亦強化了音樂的概

念。有時學生會開始做一些較大聲的意念表達。身體的移動表現著意念，這是日常生活大家已十分熟悉的概念，而非屬音樂上所做的初次嘗試。舉例來說，讓走路的步伐越走越有力，然後學生再聽音樂時便可輕易地聽出音樂漸強的效果，於是腳步的移動與音樂趨於和諧一致。漸強板（crescendo）一詞透過肢體運動而體驗到，接著再從音樂的表達中再次地體會。在一些進階課程中，學生可以將上述概念運用在譜曲與即席演奏上。

身體的運動並非經過事先安排，而是獨特與自發性的產物。因而一群學生對同樣音樂的反應會有很大的差異。但是學生確實會從指導者身上學習到一些方法相似的「姿勢表現法」。在課堂中，除了個人的反應之外，還會有某種團體互動。雖然有些芭蕾舞者跟隨德爾克羅茲學習，但他堅持他是音樂而非舞蹈老師的身份，然而其教學與現代舞蹈的訓練十分相近。

此處我們提供兩種在德氏書中提到的韻律活動，雖然稍有調整，但已足以說明德氏教學法在課堂上進行的情形。

活動一：跟著音樂，表達拍子與音調的特質

在鋼琴即席演奏課中，老師帶領學生像管絃樂團指揮家一樣，揮動雙臂（通常以圓形方式）來數拍子（3/4,5/8, 12/8等等），同時以踏步來表示拍子的長短（四分音符為一個踏步，八分音符為跑步，二分音符則以一個踏步及拍大腿一下來表示，附點八分音符和十六分音符則以

跳躍表示）。老師變化彈奏，一會兒增加音量，一會兒減輕音量，一會兒快，一會兒慢，而學生則透過老師即興的演奏方式，跟著音樂創作出律動。

活動九：控制的獨立性

這個活動是多重韻律的，學生在同一時間內表達出數種韻律型式。或許他的左手表示3/4拍子，右手表示4/4拍子，同時並以雙腳表示12/8拍子。在最初的時候學生認為要同時以手表達二或三種拍子，特別是要能記住每一個節拍的第一重音所在的變化練習十分因難。這種練習的另一種形式是使學生在數另外的拍子時，揮動不同的節拍，以手臂表示第三種，以腳表示第四種拍子。這些活動在起初以解數學問題的方式很有規律地進行，當學生學會運用肌肉與意識時，這種同時進行的韻律運動就不會有問題。

2.德爾克羅茲法的第二項主要分枝是「試唱」（solfège），使學生熟悉不同音調的使用，但是do永遠是C調，di是升C大調等等。德爾克羅茲認為試唱的訓練可促進聽力以及對音樂的記憶力。歌唱與指出正確的主調位置，是學習試唱時常用的方法，這些活動開啓了譜曲的經驗。

對於內在聽力——在心中想像音樂的能力，則甚為注重。德爾克羅茲課堂上的學生會以音節來唱一段音程或一首歌曲。歌曲的有些小節會大聲唱出，其他小節則在心裏默唱。

一個旋律應該在幾個小節處留白，讓學生可以在初次試唱時填上或做即興的演出。

另一個練習是在黑板上寫下一段旋律，在學生唱完之後即擦掉，接著學生必須依記憶再唱出完整的旋律。

讀譜是試唱訓練的一部份，但是唯有在奠立了的實質的音樂基礎後才能做到。音符總是與聲音有密不可分的關係。例如可以令年輕的學生站在標示著1至8的數字卡旁，去辨識鋼琴所彈出的音調。韻律最初可以用紙上標明的點數與直線來代表不同拍值的音符。

3.即席演出是德爾克羅茲教學法第三部份的音樂訓練。它是拍子和試唱活動的整合。德爾克羅茲認為每個學生都應該具有表達出自身的音樂概念之經驗。

即席演奏最初起源於敲擊樂器和聲樂的表演上。有時可以給學生某幾小節，讓他們做一些即興式的回應，而其他的部份則仍維持基本的拍子。口頭命令或信號應在開放即興表演的地方下達。這個練習會使學生仔細地聆聽音樂，並能鼓勵技巧的發展。譬如，當學生以雙腳數拍子時，再要求他們以手臂表達相反的節拍類型。

在學生能成功地以他們的聲音和敲擊樂器做即興演出時，他們便可以開始在鋼琴上做即席演奏。對於進階班的學生和老師而言，更須強調鋼琴的即席演奏之訓練。

奧福教育系統

發展背景

奧福（Carl Orff, 1895-1982）以當代作曲家的身份為人所知。他最膾炙人口的作品是 *Carmina Burana and Catulli Carmina*。在1924年，奧福首先在慕尼黑跟隨古德（Dorothea Güdnther）學習音樂；此時歐洲的音樂教育深受德爾克羅茲的影響，而且體操與舞蹈學校紛紛林立。而奧福本身的興趣則在音樂上。其學校成立了一支舞蹈和管絃樂的表演團體，使得舞蹈與音樂表演者能相互取代。這個團體巡迴至歐洲並吸引了許人的注意與好評。

在二次世界大戰期間，這所學校遭到毀滅的命運，而樂器也都遺失了。直到1948年，奧福應巴伐利亞電台的邀請，開設了一個專為兒童設計的音樂節目，此時他才開始重新思考他對音樂教育的觀點。當時接觸音樂教育是在青少年階段，但他卻認為音樂教育最好從兒童小時候開始實施。

> 我開始以正確的觀點來看待事物。「本質的」是應用在音樂本身、樂器、說話與身體移動的形式之字眼。它的意義為何？拉丁文elementarius是這個字的來源，有本質、基本、原始之意。而基本的音樂是什麼呢？它不曾

單獨地存在，而是會與運動、舞蹈以及發出聲音等活動相結合；唯有主動地參與才有意義。基本音樂先於智識的發展；它沒有偉大的形式，能自滿於簡單的順序結構與小規模的主題循環範圍。它是一種純樸、自然與大部份屬於身體的活動（Orff,1990.p.143）。

這個重生的想法十分成功，從其開始一直持續了五年之久。在1950到1954年間，奧福那五冊基本的音樂教育專書（Schulwerk）得以出版。1949年在奧國薩爾斯堡即開始實施這樣的音樂教學課程，在奇特曼（Gunild Keetman）的領導下，奧福協會終於在1963年在薩爾斯堡設立。

雖然奧福為孩童所寫的這五冊音樂書籍可資使用，但他的用意是想要提供一個孩子所能達到的典範，而不是編寫一部學習的課程或標準的演出節目。由於著重即席性，故不鼓勵使用樂譜。寫下音樂的目的是為了保留作品，使以後能再度演奏。

這套課程並非學習的課程。奧福說道：「想要在這些書中找到一種現成教學方法的人或許會感到不舒服」（Orff,1900,p.138）。由於未能建立一套程序，使得奧福的教本在活動的執行上遭遇了一些困難。奧福本身對這種情況做了如下的評論：「不幸的，這些書常常受到人們的誤解、濫用，以及竄改至諷刺的程度」（Orff,1990,p.138）。

奧福對基本音樂的興趣，或許會讓許多讀者感到不平凡。他的想法係根據人類的發展為理論，認為兒童在音樂上

的發展情形大致跟音樂在世上的發展類似。根據這個理論；韻律先於旋律，旋律又先於和聲。不管大家對這個理論同意與否，並沒有必要採用它做爲教授奧福課程的一部份。

奧福的音樂概念，紛紛爲美國音樂教育工作者學習採用。在1980年左右，美國境內大約有三分之二的小學音樂教育專家加入奧福機構，而其中四分之一的老師接受四週以上的訓練課程（Hoffer,1981）。1960年代與1970年代美國境內學區的幾個奧福計畫，亦採用奧福的教學系統來幫助殘障或異常的學生。

奧福教學法的特色

1.說話的韻律是早期奧福音樂中很重要的一部份。孩童通常以充滿精神的說話方式唱出韻律。例如，歌曲的短樂句可以學生的名字區分爲幾種類別（Kraus, 1990），範例如下：

拍子與口音也是口語形式的內容部份。學生有時會以輪唱的方式來唱一個句子。但學生更熟悉說話的形式時，他們便可以開始進入樂句、小節、滑音與斷奏的風格，以及迴旋曲等簡單的形式等教學課程。說話的形式通常會與肢體的韻律相結合：拍手、彈手指頭、拍打聲（拍大腿）；這正是奧

福教學獨特的地方。例如，拍手和拍大腿的形式可以變成主題。它們可以變化、重覆、不協調地表演，或成為迴旋曲的主題。

　　2.唱歌的經驗是跟隨著說話的形式而來的，這正是奧福旋律跟隨韻律的理念。在初期階段，唱歌主要是許多短短的樂句，由老師和學生不停地傳唱。通常唱歌時會以樂器或身體的韻律來伴奏。

　　最早學到的是下降小三度的sol-mi音程。並不像德爾克羅茲法，這些音樂都是可移動而非固定的。在這些簡單的兩拍音符上，通常會加上歌詞，下面為其例子：

Go to bed, Tom,　　Go to bed, Tom,　　Tired or not, Tom,　　Go to bed, Tom.

　　在某些課程中，會介紹音程（intervals）的知識。在sol和mi之後便是la，再來是re和do，直到所有的五聲音階都完成為止，在這同時，亦教導大小調音階的觀念。奧福偏好五聲音階，因為他認為較為自然。在即席創作時，儘量避免使用半拍在強音的旋律上，否則這個主題就會被削弱。

　　3.運動是奧福音樂教學的重要部份之一，但並沒有像在美國教育中應用得那麼廣泛。奧福對於身體運動的價值與目的，觀點與德爾克羅茲十分相似。孩子那些自然、不經過訓練的動作，是一切運動的基礎。跑步、跳躍以及其他運動都是學生發展音樂的一部份。大多數的運動都是自由無拘、獨

特的，並有詮釋音樂的意圖。

　　4.奧福教學的中心是即席演奏，同時在說話、運動、歌唱與樂器演奏等活動中，都可發現到它的蹤跡。即席演奏的最初發展是十分嚴格的。孩童們被限定運用有限的音調，來創作一首特定長度的旋律或韻律架構；通常最初只在幾個小節中使用mi和sol兩個音。當學生獲得更多的即席創作經驗後，則音調與類型就變得更長更為複雜。許多短的序曲與尾曲開始注入到作品中，而發展出作品的特性。

　　5.樂器演奏是奧福教學的另一項重點。並非所有的樂器都可被他的課程所接納。奧福會要求小孩的耳朵去熟悉樂器的聲音特質。更進一步，他要求樂器能夠容易彈奏，而且偏好具有「原始吸引力」的樂器種類。因而他以敲擊樂器的組合來表演旋律：木琴、鐘琴，以及不同尺寸大小的鐵琴。較晚期才加入像笛子的樂器。有時也採用一些打擊樂器。在第二次世界大戰後，許多原創的樂器都遭到破壞；奧福和貝克（Klauss Becker）一同發展出今日奧福音樂課中所採用的多種學習樂器，讀者可以參考圖9.1。這些樂器除了有良好聲音特質之外，同時對於即席演奏亦非常實用；任何不必要的部份都可暫時地移走，使學生不會偶然地敲擊到。鋼琴並非適用於所有作品上。奧福體系的樂器並不是玩具，但卻是創作音樂的重要工具。所有的演出都是靠記憶或即興方式來表演，使得學生不會受到讀譜的限制。

　　6.讀譜是數年之後才開始進行的訓練課程。但其主要的功能在於保存即席演奏的表演特質。

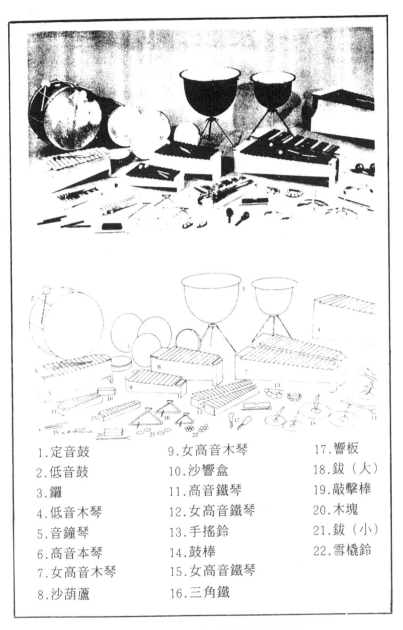

1.定音鼓	9.女高音木琴	17.響板
2.低音鼓	10.沙響盒	18.鈸（大）
3.鑼	11.高音鐵琴	19.敲擊棒
4.低音木琴	12.女高音鐵琴	20.木塊
5.音鐘琴	13.手搖鈴	21.鈸（小）
6.高音本琴	14.鼓棒	22.雪橇鈴
7.女高音木琴	15.女高音鐵琴	
8.沙葫蘆	16.三角鐵	

圖9.1 奧福課程中使用的樂器

7.奧福的音樂以及其課程中所採用的創作作品，都具有強烈的民俗音樂風格。其音樂包含短小而有力的旋律意念、簡單的合聲，以及近乎原始的特質。

高大宜教學法

發展背景

高大宜（Zoltán Kodály, 1882-1967）和奧福一樣都是著名的作曲家。雖然他在作曲方面獲得很大的成功，但*Háry János*才是其最著名的作品。他與巴爾托克（Bela Bartok）是好友兼同事，與他一同學習並蒐集匈牙利的民謠歌曲。「沒有人會偉大到不屑為兒童創作音樂」，他寫道，「相反地——每個人都應該善盡這份職責」（Kraus,1990,p.80）。為了使其理念付諸實行，高大宜為在校學生創作了近20本的音樂書籍。包括為學齡前學童所寫的簡單題材，一直到極為艱澀的四聲部作品。同時，他也在匈牙利的母校中進行實驗性的音樂教育課程。

第二次世界大戰期間，匈牙利為納粹所佔領，因此高大宜的教育理念一直到1945年後方才實施。雖然受到政治方面的限制，新的音樂教育體系仍然成功地建立，而外在環境也提供了不尋常的機會來發展這項音樂計畫。匈牙利的教育權是由各省控制，而且具有嚴謹的學院傳統，使得建構一個強

而有力的全國性計畫之可能性大爲提高。在今日,所有匈牙利小學的學童每週會接受兩堂長達45分鐘的音樂教育課程。四年級之前的音樂課程是由受過學院訓練的級任老師擔任教學的工作,而五到八年級則由專家來指導。

　　大部份令外國觀察者對匈牙利音樂教育計畫產生特別印象的是130所「音樂初級學校」。這些學校與其他的小學十分相似,只有一項重要的差異:該校學生每天由音樂教育專家指導一個小時的音樂課程。由於父母對於這些學校的申請相當踴躍,因此學童要通過一些基本的音樂考試才得以進入就讀(Carder,1990)。正因如此,音樂初級學校與一般普通小學是不同的。圖9.2指出其一年級的課程計畫內容。課程顯示教學的程序,而課本則提供了一些基本內容。每個老師在教學內容上,學年開始時可視需要自己調整。課程的一些活動亦留待依老師的音樂興趣與能力來決定。

　　在1958、1961以及特別是在1964年的國際音樂教育會議中,匈牙利的音樂初級學校計畫經由匈牙利音樂教育工作者的提報,開始受到國際上的重視。從1960年代中期開始,美國的教育工作者便前往匈牙利視察學習其計畫內容;同時一些匈牙利籍的音樂老師,亦轉往美國從事音樂教育的工作。到了1980年,有將近半數的美國音樂教育專家曾經參與高大宜教學法的訓練課程,其中有超過12%的人之訓練課程更超過四週以上(Hoffer,1981)。

　　高大宜爲匈牙利音樂教師所寫的手冊,被翻譯成英文,而其他爲兒童所寫的書籍也可以在美國書局中找到。一些美

國音樂教育工作者以高大宜的理念來發展新的內容，最初有
Mary Helen Richards,Lorna Zemke,Denise Bacon,Lois
Chosky以及其他後繼者。高大宜的一些教學技巧亦被摘錄至
一系列的音樂教科書中。

匈牙利音樂初級學校一年級的教學大綱(1978)

Ⅰ.音樂教材

　歌　唱

　　　45-50韻律，兒童的遊戲歌曲，創作歌曲，愛國歌曲（教
　　　材如下）

　　　高大宜，333歌唱練習（可適當地選擇）

　　　高大宜，五聲音樂，第一冊（可選擇）

　音樂欣賞

　　　由老師爲學生演唱童謠與民謠歌曲

　　　重要的錄音作品（或現場演奏）選集：

　　　　Batr'ok, For Children

　　　　高大宜，兒童與女聲合唱曲

　　　　莫札特，兒童交響曲

　　　　高大宜，五聲音樂，第一冊

　　民俗樂器的錄音作品及民謠演奏的錄音作品

Ⅱ.音樂知識和技巧

　　穩定的拍子

　　旋律的韻律

　　四分音符

　　附點八分音符

　　四分休止符

　　二分音符

二拍（簡單的）

小節線

雙小節線

反覆記號

五聲音階音符（so，mi，la，do,re，la，so，dó,）依試唱
系統 中所需的，聽，說，寫能力來加以延展

辨別聲音的差異：聲樂／器樂，童聲／成年聲，男聲／女聲
，鋼琴／錄音機／金屬

音樂編制（合唱團／管絃樂團）

速度：快，慢，中等

兒歌的主題

反覆

能夠彈出錄音機播放的簡單五聲音階

III.課堂上時間的分配

基本教材：約85堂課

補充教材：約43堂課

其　　中：60%歌唱活動

10%音樂欣賞活動

30%認知訓練活動

IV.活動主旨（與上述教材相呼應）

圖9.2　一年級的課程大綱

高大宜課程的特色

1.高大宜認為音樂教育的目的在於增加認識音樂的人口。「如何去想像一個無法閱讀的人，能夠吸取任何一種文學的文化或知識？」同樣地，閱讀音樂（讀譜）是吸收音樂知識的首要工作（Kodály，1969,p.10）。這種對於音符譜表知識的著重，與奧福和德爾克羅茲的教學法完全相反，使得高大宜在教育兒童的一些技巧上，主要在於培育能夠識譜的音樂家。

在發展音樂初級學校計畫之前，高大宜便深入地在許多國家從事音樂教學的研究工作。從英國他採用了兩種技巧：其一是克爾溫（John Curwen）於一百年前所發展的手勢符號；其二是與手勢符號密切相關的sol-fa或移動的do音調之使用。在移動do中，所有的主調都是do。因而音節表示的是音的相對位置，而非他們在試唱中的固定位置。手的位置代表相關調性的強化，同時這概念也為高大宜做了些微的改變。這些都顯示在圖9.3中。高大宜另外也採用克爾溫將音節名稱縮寫第一個字母的概念。這些字母並不是為了要取代原來的標準音名，而是協助學習調性的相關位置。

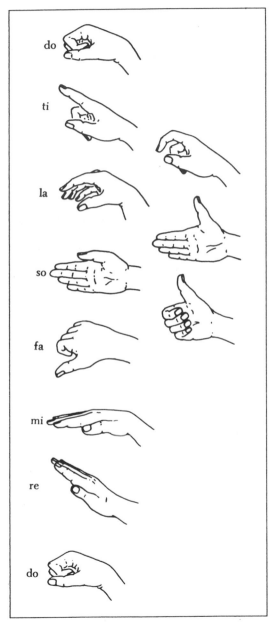

圖9.3 克爾溫手勢符號

調式音節的排列順序與奧福系統採用的sol，mi，la，do，re十分相似，然後在二年級（在非音樂學校則是三年級）稍晚加入fa和ti。在後幾年則又增加fi，si和ta，而以這些音節來演唱。在教學的最初幾年，大多數的歌曲都是五聲的。高大宜發現小朋友在唱到第四個音時會略爲升高，而唱到第七個音時則會略爲下降。五聲音階排除了這個問題，同時在匈牙利的民謠歌曲裏也都有五聲音階的強烈色彩。

2.學習形式和動機是高大宜教學法的重點之一。大部份它們源於學生所唱的歌。最通俗的形式是常常演習且爲學生所熟知的。透過這種方式可以加強學生對樂法結構的敏感度。

3.韻律形式亦由他們歌唱的相關內容而灌輸到每個人身上。韻律值（rhythmic values）以一條垂直線代表四分音符，而一對垂直線加上頂端的橫線表示八分音符。如同範例所示。

韻律音節通常叫做「音值」：ta是四分音符，ti是八分音符，二分音符是Ta-a，附點二分音符是ta-a-a，而全音符則是ta-a-a-a。

最初音符是以圖畫來表示，以加強小朋友對於拍子長度的認知（參見圖9.4）。

圖9.4 音符與音值的表示

4.在高大宜課程中大多藉由歌唱的方式來教導音樂。高大宜是聲音（大聲）的強烈信仰者。「只有每個人所擁有的聲音才是所有樂器中最美的一種，可以做爲一般音樂文化的基礎」（Kraus,1990,p.81）。聆聽錄音作品是對於歌唱基礎已奠定的二或三年級學生所設計的課程。由於匈牙利並不是一個富裕的國家，學校中並沒有許多鋼琴，因此對於鋼琴並沒有特別重視。

5.高大宜如此偏好無伴奏歌唱的主要原因之一就是，他希望能培養孩童正確的音感並以心去聆聽音樂的能力。匈牙利學校的學生確實比美國學生在歌唱方面表現傑出，他們的

語調似乎毫無瑕疵，聲音亦十分純粹。

他們設計許多活動來培養內在聽力。除了仔細聆聽單聲部和多聲部的歌曲外，學生必須練習在心裡默唱音樂。一首歌曲在老師指示沈默之前，一定會大聲地唱出來，接著學生會繼續在心裡默唱，大聲唱歌會在老師放出收復信號時再度開始。有時學生會默唸一首短歌。在他們背誦起來之後，音樂即使遮蓋或擦掉，他們都能大聲地再唱一遍。

6.高大宜堅決相信音樂教育必須從小開始，最好在進小學之前就開始。

> 顯然地，韻律旋律的表達以及反覆重複簡單的樂句漸進
> 到複雜的結構，對於孩童而言是一個合理自發的過程。
> 孩童的三到六歲是學習音樂的關鍵期；幼稚園學童應可
> 在音樂上完成許多學習（Kodály,1990 ,p.75）。

這種對於越早學習音樂越好的觀點，恰巧和許多美國音樂老師的意見相反。高大宜認為若不在早期打下良好的音樂基礎，後來的結果將十分有限。

7.在最初幾年的音樂課程中摘錄大量的匈牙利民謠歌曲。高大宜教學法帶有濃烈的民謠風味，一直為許多外國人所忽略。匈牙利是一個很小的國家，人口大略和俄亥俄州相同。大多數的時期都在異族的佔領之下——土耳其、奧匈帝國、德國以及蘇聯。有二件事使匈牙利在這種情況下依然保持對國家意識的認同：一是他們的語言（和荷蘭文十分相近）；一是他們的音樂。因此對音樂知識的了解，對匈牙利

人而言尤其重要。我們不知道國家主義在高大宜於二次世界大戰時發展音樂教育計畫所佔的分量有多重。但是他的理念已經清楚地證實了它們在無國家色彩時也依然具有效果。

他對於民謠音樂的價值之觀點是十分清楚的：

我敢說我們必須將這項成功絕大部份歸因於我們主要的內容——民謠歌曲。民謠歌曲提供了許多孩童成長時對人類意識以及對於國家土地的認同……。

在成為國際人之前，我們必須先屬於某個特殊的民族及說著自身的語言，而非地球語。在了解其他民族之前，我們必須先了解我們自己。沒有任何東西可以比得上藉由民謠音樂來了解自己賴以生存的土地（Kodály,1969,p.143）。

8.高大宜的教學法十分著重高品質的音樂。在其課程中，找不到任何的市場流行音樂。「藝術的領域中，壞的品味是真正精神的傷害，因而提供保護方是學校的職責……其目標是：以此方法教導孩童發現音樂對人生的必要性……這當然是指真正好的音樂，高大宜如此說」（Kraus,1990,p.84）。

鈴木的天才教育

發展背景

　　隨著鈴木（Shinichi Suzuki,b.1898）的教學工作，我們在這裏要將重心由聲樂轉換到器樂。鈴木視小提琴的教學是開啟一個人與生俱來音樂天份的聯繫。「所有的人與生都俱有偉大的潛能」，鈴木曾說：「每一種內在的獨特潛能，使人們具有更進一步發展的能力」（Kendall,1966,P.9）。這項認為人們普遍擁有音樂天份的信仰，造就了以「天才教育」為名的教育計畫。

　　鈴木的父親擁有一間小提琴工廠，他在小時候便開始學習如何拉奏小提琴。他在1920年代在柏林待了8年學習音樂。在第二次世界大戰前，他與他的三個兄弟組成一個絃樂四重奏的團體，並從事一些教學的工作。在第二次世界大戰之後，他開始教授年輕人拉奏小提琴。他在教學上的成就，在1958年奧柏林學院（Oberlin College）舉辦的全美絃樂教師協會的會議中，當影片播放750名日本學生表演巴哈的雙小提琴協奏曲時，開始受到美國的重視。一年後，肯達爾（John Kendall）便至日本觀摩鈴木的教學課程，而在1962年又做了第二次訪問。1964年，全美絃樂教師協會邀請鈴木以及十位由10到14歲年齡組成的學生成員，出席在費城所舉行的

MENC全國大會，他給現場帶來不小的震撼效果。幾乎沒有老師曾聽過學生能達到如此完美的表演水準。隨著這陣旋風，美國各地紛紛成立了幾百間以鈴木教學法為號召的音樂教室；鈴木亦帶領著他的學生在全美做巡迴演出。因為若干因素使得鈴木教學法在公立學校所造成的衝擊有限，但他的理念多多少少也產生了一些影響效果。

鈴木「天才教育」的特色

1.鈴木認為音樂教育最好從小開始，而且愈早開始愈好。在天才教育中，小提琴通常由三歲開始，但可以更早。當學生在啟蒙時，他喜歡為他們播放一些好的錄音作品；而且要求父母在小提琴課開始的幾個星期前，每天為孩子播放他們稍後會學到的小提琴作品。然後小孩來上一些課並進行一些觀察、聆聽。這個準則亦可應用在其他樂器教學上。

這裡必須說明的是，絃樂器並不是其他樂器，它可以隨著孩子而調整其大小。許多小朋友以十六分之一的尺寸開始小提琴課程的學習。當他們長大時，他們就換大一點的琴，直到他們可演奏一般正常大小的小提琴。

2.學習方式採記憶式的模仿。即讓學生模仿他們所聽到的演奏。鈴木認為音樂的學習與語言的學習在方法上是相同的。他曾指出，「世界上所有的孩子都能展現出他們使用與理解其母語的特出能力，這正顯示了人類心智的原生力量」（Kendall,1966,p.9）。

鈴木的教學課程中對於聽覺模仿的部份常為大家所忽

視。這個方法不僅對學生的音樂演奏有所助益，同時能帶領學生跨越一些在學習之初所碰到的技巧問題與障礙。

　　3.學生全部以背譜的方式來演奏音樂。首先學習演奏樂器的一些技巧，再來就是開始看譜了。當然，閱讀對三歲大的孩童是很大的問題，因爲他們的視覺肌肉尚未發展完全，無法集中注意於像音符那樣小的事物上。不過，父母親可以使用課本並伴隨著音樂來幫助孩童練習。

　　當學習經過幾年之後，接著是熟悉那些學生已知歌曲的樂譜。此時音符邏輯很容易了解，因爲在視覺認知的過程中已全部記了下來。

　　4.學生所學習的東西都要學習完全。舉例來說，當學生在演奏像韋瓦第Ａ小調協奏曲的作品時，老師或許會爲他們編排位置。有時候學生會被分爲兩半。當一半演奏時，另一半則靜待，並隨時準備輪到他們演出。一個完整的作品可由兩個團體輪流演出而不會在中途間斷。

　　5.雙親中的一位，通常是母親，會和孩子一同到教室學習拉小提琴。鈴木主張這些參與課程的雙親應該加深孩子對重要活動的印象，同時也能在練習時做指導的工作。

　　6.爲小朋友所設的課程通常是屬於私人性質，時間也很短。若孩童開始打哈欠時，課程就結束。學生和老師都對課程有完全的主控權。這種方法增進良好的出席率與學習效果。教室通常保持空蕩以防止分心，因爲鈴木要求孩童必須專注地拉小提琴；當其他的孩子來觀摩教學時，或許也可以加入而成爲演奏的成員之一。

7.不論其能力如何，所有的學生一律學習同樣的音樂課程。有些學生或許進度超前，但仍以一樣的次序學習相同的作品。因此鈴木的學生有相同的曲目，使得他們在未經排演即可輕易地組成一個大的表演團體，其教材幾乎完全沒有任何練習曲和音階，這些在過去是許多音樂老師心愛的工具。相反地，轉絃、撥絃、弓法等等技巧，都在音樂作品的相關處出現時加以講解練習。鈴木在學生未達到進階水準時，避免製造所謂的「人為教材」。

8.十本手冊或課本包括了精心挑選的曲子，大部份是巴哈（Bach）、韓德爾（Handel）與章瓦第（Vivaldi）的作品。在前五、六冊中，亦有一些由著名小提琴家演奏的錄音作品做為欣賞指引。

9.強調學生之間是合作而非競爭。所有進階班的學生可以一同演出，年長的學生會幫助年幼的同學。在雙親、教師和學生之間培養出相互尊重的態度。

在美國有許多像鈴木一樣的私人音樂教室，同時也將日本的鈴木學校證實有效的教學理念運用在大提琴和鋼琴的教學上。由於鋼琴尺寸太大，因此使用箱子來提高椅子的高度。讓幼小的學生便於彈奏。的確，美國並不是日本，許多文化的因素使得鈴木教學理念在推行上遭遇不少困難。然而，在這個國家裏也有實行鈴木計畫而成功的案例。

外國教學方式在美國學校實行的狀況

　　許多專業的音樂教育工作者常常會想去檢視與思考新的教學理念。其中的來源之一就是已在其他國家獲得豐碩成果的教育理念。然而，不論這些方法在其他國家推行得多麼成功，美國教育工作者應該在心裡訂出採用的標準。

　　我們不可能隨便挑一個來自匈牙利、日本或其他國家的音樂課程，而隨便就在美國開始施行。因為每一個國家和美國在音樂、教育和文化上，都存在很大的差異。舉例而言，我們可以在6/8拍子的使用看出音樂的差異。許多美國歌曲都是6/8拍，但這在匈牙利便不常見。在匈牙利，6/8拍子的課程一直到四年級才開始。另外，五聲音階在匈牙利民謠中常見，但卻甚少出現在美國民謠中。倘若音樂計畫要採民謠為基本素材，如高大宜所建議的，那美國幾乎沒有任何歌曲可以是用在五聲音階中。

　　世界各國之間的教育亦存在著許多差異。比方說，歐洲國家的上學時間比美國短，同時不提供額外的活動和營養午餐。對歐洲學校而言，挪出一或二小時到社區音樂學校學習音樂是十分輕而易舉的事。因此歐洲學校很少有音樂課，尤其是樂器課程。在某些國家裡，中學是純粹的學科或商業學校；但這在美國則不多見。由於這些特性，使它們與美國的中學有所差別。

美國的音樂教育工作者必須記得奧福與鈴木的小提琴課程，從來就沒有在相關國家的公立學校中實施過。他們主要是收取學費的私人授課課程。德爾克羅茲的課程除了在瑞士幾個城市的公立學校施行外，幾乎沒有在其他國家的學校中獲得採用。即使是高大宜的課程也屬於一種特別而與一般美國學校不同的課程。

　　國與國之間同時也存在文化的差異，這些差異很難用文字來形容。譬如當肯達爾（John Kendall）到日本觀摩鈴木的教學法時，曾和一位16歲的少年談到小提琴的學習。儘管他希望在未來成為一個工程師，他每天還是很努力地花兩小時練習拉奏小提琴。他所上的中學並沒有設置任何管絃樂團可供練習；社區的管絃管團在日本十分罕見，因此肯達爾明白沒有地方可以讓他與別人一同練習，同時其未來的音樂前途恐怕也沒什麼希望。當肯達爾問，「為什麼你會如此努力地練習小提琴？」男孩的回答是：「因為，它對我的靈魂有益」（J.Kendall, personal communication, April, 1965）。這種類似的答案很難出現在美國16歲的小孩身上。

　　儘管轉換音樂的教學方法會產生不少困難，但如果僅採納其中的一些技巧卻十分容易。高大宜本身就採用了英國人克爾溫的手勢符號，美國的音樂教育工作者也可以如法泡製，採用本章所討論的各種方法與技巧。然而這些教學取向裡面卻有比技巧更重要的東西。德爾克羅茲、奧福、高大宜以及鈴木，每一個人所提供給世界的不僅止於教學技巧與程序。將學生置於運動的音樂中，並不一定就認定是德爾克羅

茲的教學方式，而使用鐵琴在教學上也不能認定就是奧福的方法。雖然這些方法的主要特徵已在本章中做過介紹，但它們卻還有更多的特徵。

美國音樂教育工作者，在採用來自其他國家的教學方法時必須十分謹慎。必須在對這些方法有全盤的認識後，才能採行這樣的計畫。正如Thomas Huxley所說的：「一知半解是十分危險的」（Huxley,1968,p.725）。教學方法的誤用會招致比先前更糟的結果。

問　題

1.德爾克羅茲和奧福教學法的相似之處爲何？

2.奧福和高大宜教學法的差異處爲何？

3.固定do和移動do之間的差異處爲何？

4.奧福教學法以說話型態爲起點之原因爲何？

5.匈牙利音樂初級學校與美國一般學校的差異爲何？

6.手勢符號與其他手部運動如何幫助學生能更精準地唱出該音調？

7.高大宜在初級程度上側重聲樂而非樂器演奏的理由爲何？

8.鈴木的小提琴教學法跟小朋友學習說話的方法之間的差異處爲何？

9.美國音樂教育學者在採用發展自其他國家的音樂教學方法時，必須加以修改的原因爲何？

活 動

訪問採用德爾克羅茲、奧福，或高大宜教學法的小學音樂教育專家。特別問到這些方法用於美國學生身上的優點為何，以及指出在美國學校應用這些方法須修改之處。

參考書目

Becknell, A. F. (1970). *A history of the development of Dalcroze eurhythmics in the United States and its influence on the public school music program.* Doctoral dissertation, University of Michigan.

Carder, P. (Ed.). (1990). *The eclectic curriculum in American music education: Contributions of Dalcroze, Kodály, and Orff* (2nd ed.). Reston, VA: Music Educators National Conference.

Dobbs, J. (1968, August). Some great music educators: Emile Jaques-Dalcroze. *Music teacher, 47*(8). p. 13.

Hoffer, C. R. (1981). How widely are Kodály and Orff approaches used? *Music Educators Journal, 67*(6). 46–47.

Huxley, T. H. (1968). On Elemental Instruction Physiology. Quoted in J. Bartlett, *Bartlett's Familiar Quotations* (14th ed.) (p. 725). (E. M. Beck, Ed.). Boston: Little, Brown.

Kendall, J. (1966). *Talent education and Suzuki.* Reston, VA: Music Educators National Conference.

Kodály, Z. (1969). *Visszatekintes.* In H. Szabo, *The Kodály concept of music education* (G. Russell-Smith, Trans.). London: Boosey and Hawkes. (Original work published 1964)

Kraus, E. (1990). Zoltán Kodály's legacy to music education. In P. Carder (Ed.). *The eclectic curriculum in American music education: Contributions of Dalcroze, Kodály, and Orff* (2nd ed.) (pp. 79–92). Reston, VA: Music Educators National Conference.

Orff, C. (1990). The *Schulwerk*—its origins and aims. (A. Walter, Trans.). In P. Carder (Ed.). *The eclectic curriculum in American music education: Contributions of Dalcroze, Kodály, and Orff* (2nd ed.) (pp. 137–144). Reston, VA: Music Educators National Conference.

Pennington, J. (1925). *The importance of being rhythmic. A study of the principles of Dalcroze eurhythmics applied to general education and to the arts of music dancing, and acting.* Based on and adapted from *Rhythm, music and education* by E. Jaques-Dalcroze. New York: G. P. Putnam's Sons.

第 10 章

音樂教育所面臨的挑戰

　　狄更斯（Charles Dickens）在他的《雙城記》（*Tale of Two Cities*）一書中以下面這句著名的句子做為開頭：「這是一個最好的時代，也是一個最糟的時代」。在論及音樂教育的現況時，也會產生相同的感觸，準音樂教師在未來必須把這種看法牢記在心。的確，在現在這個階段的確產生了一些問題，而到了未來同樣會有未來的問題。不過，問題的反面也意味存在著採取修正行動的轉機；藉由這些修正的行動，音樂教育才能進步成長。

　　本章所要探討的主題是，音樂教育工作者在現階段以及不久的將來，所面臨的問題與機會。倘若這些音樂教育工作者能成功地、適度地處理這些問題，則音樂教育就會投致長足的進步與發展。事實上，音樂教育的前景主要取決於目前在學校教授音樂的老師，以及未來會加入其行列的準教師。

兒童早期階段的音樂教育

在過去的10到15年間，3歲至5歲的兒童登記入學的比例
已呈現驚人的大幅成長。目前估計，所有4歲的幼童中，有近
5成的比率正接受某種學校教育；5歲的幼童，有大約90%的
比例進入幼稚園就讀（Andress,1989）。這些學校以及其所
招收的學生，正代表著音樂教育的重大契機。

研究報告已證實稚齡時期學習音樂的重要性。在孩童幼
小時候學習音樂技巧（譬如音感訓練）的效果最佳；而到了
較大時，學習效果會遜色許多。雖然教導孩子認知節拍或唱
首簡單的歌曲，並不能算是高層次的音樂或智性的活動；但
對於孩童往後音樂上的發展卻十分重要。這非但關係到音樂
的技巧，同時亦會影響到孩童對音樂所抱持的態度。當孩童
在音樂課堂上無法達到與同儕相同的音樂理解力時，這將會
造成他們對於參與音樂活動和音樂本身抱持負面的態度。在
第9章中所談到的德爾克羅茲、奧福、高大宜與鈴木等教育體
系，全部都強調孩童早期接受音樂的重要性。基於某些理由，
直到最近才開始有少數音樂家，去關切幼童在入學前與幼稚
園中所接受的音樂教育內容。

對於3到5歲孩童來說，音樂教育可說是非常重要，而且
需要付予較多的關心。幾乎沒有學校體系採行學齡前的教學
計畫。州政府的教育立法通常只提到5到6歲開始入學。很少

有州政府會在經濟上支援學齡前的兒童教育。少數現有的法規通常只言明硬體設施的規格、成年人與兒童的比例,但對於課程卻隻字未提。大多數的預備學校是由教會、公司或私人開設的,通常其工作人員即一般所稱的「看顧者」(care givers)並不是擁有合格證照的教師。許多看顧者都支領廉價的時薪,本身所受的教育也很有限。正如看顧者一詞所給人的印象,預備學校通常被當作照料孩童的機構,因而忽視其教育上的功能。孩童所接受的音樂教育,常常就是唱唱歌或是配合著唱片、錄音帶的帶動唱;而有些托兒所甚至連這些活動都沒有。

由於許多預備學校的學童錯失音樂技巧的學習,同時由於這些技巧的學習對兒童早期十分重要,因此MENC特別對學齡前音樂教育付予特別的關注。他們已進行一些改進的工作。首先,他們在1991年督促國家執行機構,針對學齡前與幼稚園階段的音樂教育,發展出一套政策法規。部份條文如下:

> 音樂對於稚齡兒童的成長與發展是極為重要的一環。早期與音樂的正面互動會影響孩童的生活品質。成功的音樂經驗,經由在歌曲、律動、聆賞經驗中的創造性表演,將對兒童的情感和智性之發展有所助益。早期兒童的音樂教育奠定其往後學習音樂的基礎。這些音樂經驗的灌輸必須融入孩童每日的生活與遊戲中。以這種方式,就會培養出創造與分享音樂的態度。

孩童的音樂教育必須涵蓋歌唱、律動、欣賞、創作及演奏。這些計畫的內容必須涵蓋不同時地、多樣文化的音樂風貌。於每天的活動中，必須抽出一段專屬音樂的時間。在這同時也可促進完成其他的一些非音樂目標。

音樂經驗的灌輸應以遊戲為基礎，並規劃出各種學習方式，例如一對一教學、自選時間、與其他領域的課程統合，以及大型的音樂團體。同時應提供最好的音樂教學模式與活動。成人負有指導這些經驗的責任，其成員包括雙親、看顧者、學齡前教育工作者，以及音樂專家。音樂教育工作者必須與這些成人通力合作，提供這些孩童良好的音樂經驗 (*Soundpost*,p.21)。

法案中亦對幼童的音樂教育，列出十項信條：

1. 所有的孩童都具有音樂潛能。
2. 孩童將其獨特的興趣與能力帶進學習音樂的環境中。
3. 稚齡的孩童經由音樂的概念，能培養出重要的思維技巧。
4. 孩童從不同的經歷中可以喚醒其幼年時期的音樂經驗。
5. 孩童應該體驗正統的音樂聲音、活動與教材。
6. 孩童不應該被強迫去追求符合表演水準的目標。
7. 孩童的遊戲就是他們的工作。
8. 孩童在愉悅的自然環境與社會環境中有較好的學習效果。

9. 對於個別的兒童必須提供不同的學習環境，以符合其發展需求。

10. 孩童會受到成人行為模式的影響。

　　對於一些在中學中教授合唱或樂器課程的老師，稚齡兒童的音樂教育似乎不重要。這種觀念可說是大錯特錯的。雖然良好的音樂教育成果並不會在十年或多年後立即地顯現；但卻會表現在音樂的技巧與態度上。而對音樂的興趣與愛好也將會日益滋長。到那時，每個人都會同蒙其利。

中等學校的音樂教育

　　六到九年級學生的音樂教育之問題層出不窮。在這個階段的學生正經驗著由孩童蛻變為成人的一大轉換期。這些年級的學生或成熟或不成熟，這問題本身就是一種挑戰與契機。

　　音樂教育工作者該提供何種型式的音樂課程給這個年齡層的學生會較適當？這令老師們感到十分棘手。初等教育一直延續到八年級，接著從九年級開始由高中來銜接，此一制度已行之多年了，當中並沒有緩衝期。後來初級中學興起，是為高中學校的先修班，學生在不同的學科會由不同的老師授課。不管如何，包括九年級的學生在內，已經出現了一些真正的困難。他們的課程成績必須符合某種標準，以後才能

進入大學就讀，而且一般而言，九年級的學生比起七年級的學生又已成熟許多。

這些難題的解決之道似乎在中等學校身上，其設置的本意在於讓小學過渡到高中學。然而中等學校也會出現某些進退兩難的狀況。有些學校由五到八年級組成，有些學校則由六到八年級組成，或還有其他的組合。這些學校都通稱為中等學校，因此中等學校在課程上存在著不一致的問題。某些教育工作者要求中等教育在一些領域應提供「探索性」的課程（不是「基礎性」像數學與英文等課程）。通常音樂課被歸類在探索性的課程，由學生們輪流選修，不過時間只有六到八週。倘若在上課期間有足夠的教室可供使用，以及上課時間排在第七、八堂及午餐時間的話，那麼探索性課程的想法較能為人接受。不幸的是，許多探索性課程被排在第六堂課；這種情況就好比10號的腳去穿7號的鞋子。當如此排課時，音樂課程就會遭殃。

音樂教師也不盡然認同中等學校的音樂課程。有時他們的教學內容，特別是表演團體，與一般高中的內容十分相似。的確，某些中等學校的樂團指導老師，希望儘可能轉到較大較好的高中教書。有時，中等學校的通識音樂課程會與四、五年級學生的課程相同。

顯然中等學校的學生並沒有上到他們應該受教的音樂教育課程。六、七年級的學生持續只上六至九週的探索性課程，幾乎不能算是音樂的適當教育。在《學校的音樂教育計畫：課程內容與標準》一書中，建議六、七年級的學生一年必須

接受九十堂課，加上一些合理的選修課程（見MENC,
1986）。同樣的MENC年報指出，表演團體的成員也應該接
受與其日常練習相關的音樂通識課程。

最糟的是，這些不恰當的中等學校教育課程，正是許多
學生音樂教育的終點站。想想，大部份的學生在中學時期並
沒有選修有關音樂的課程，也即在11或12歲以後的音樂教育
是一片空白的。這是否顯示大部份的美國人之音樂理解力只
停留在12歲的階段呢？

1990年，MENC將中等學校的音樂教育列為優先改革的
重點。這對於音樂教育工作者的確十分重要。倘若因循過去
的窠臼，那麼未來的況也不會有多樂觀的改變。

學習效果評估

近幾年來常常聽到美國學校缺乏一套評估學生學習效果
之標準的批評。學生在修畢一年的課程後，什麼是他們必須
知道的？我們有時會在報紙上閱讀到一些駭人的真實故事，
就是關於學生完成了高中教育之後，但卻是十足的文盲。或
許這些人得以畢業的理由十分複雜，也不在我們討論的範圍
內。但無論如何，這種特例儘管不能用以概括美國教育的全
貌，卻令人感到的有點氣餒。

對於這個常常聽到的有關於不同年級的學生之不同學科
缺乏評估標準的問題，或許有補救的辦法。然而這個想法卻

產生兩個問題有待克服：(1)對於不同年級的學生所學的科目很難產生確切的共識；(2)對於評估學習效果的方式也很難達成共識。不幸的事實是，科目中容易測試的部份往往較不重要。舉例來說，我們可以很快地教會一個人去辨認高音譜表上的音符名稱，但是對於音樂而言，該項知識又有多重要呢？它跟交響樂曲的發展概念或轉調的概念是否同樣重要呢？

音樂教育面臨著可測量的評估準則之問題。首先，音樂並不能只透過筆試的方式來做到適當的評估。音樂教育工作者會要求學生在歌唱上能達到某種水準，而不是只知道歌曲的知識。他們希望學生明瞭音樂的特色，而不是只知道作曲家以及作品的名稱。

音樂老師可以拒絕為學生的學習效果做一評分。但是，倘若其他學科已然如此做，那麼音樂課很難不跟進。你不能一方面說音樂課與其他學科一樣重要，另方面卻不能或拒絕對其做一評量。因此，合理而精確地評估音樂學習成績，可說是音樂教育工作者的一大挑戰與機會。機會是，這使得音樂老師會時時去思考學生的學習效果到底如何，一掃過去的老師總認為學生已吸收了他們所教的所有東西之錯誤觀念。

另一項挑戰是，不要讓考試牽著鼻子走。評分只為了知道學生的學習成效，然而這項結果卻很容易被老師拿來做為選擇上課內容的依據。老師必須記住學習與考試何者較為重要。

教育與娛樂

　　音樂是有趣且令人愉悅的。它同時是祝福與詛咒。當人們沈浸在創作和欣賞音樂的享受時，它就是一種祝福。當它的娛樂價值不為學生、老師，以及社區教育機構所接受為學校的首要科目時，它就成為一種詛咒。

　　教育與娛樂性的兩難，在其他學科領域很少會有同樣的問題。沒有人會認為學習化學變化或練習西班牙文發音為娛樂項目。物理課倒是跟音樂課有點類似，兩個不同的領域都有專家，而這些專家很少再牽涉到其他課程；兩者都各有不同的表演團體（軍樂團與競爭性的物理遊戲）吸引著大多數學生的注意力，但參與者只是少數的學生。

　　此外，運動團體的教練與音樂表演團體的指揮十分相似。他們都將帶領他們的團體做公開的演出或比賽；這一點正是其他學科的老師不可能做到的。帶領學生從事公開性的音樂表演，常給老師帶來鉅大的壓力感。然而，觀眾對於學生的表演，不論好壞，都會給予鼓勵的掌聲；因此表演團體通常對一些音樂作品的練習演奏，比他們對於作品本身的認知還多，曲目的選擇通常由觀眾的正面反應來主導，同時儘量使學生不會犯一般的錯誤，以及認為表演是這個團體的主要目的。這種強勢作風逾越了將教育視為娛樂的界線。正如一般人所說的：「觀眾的掌聲是易醉的醇酒」。一旦嘗過其

滋味，有些老師會想要更多。

　　音樂樂團與體育團體之間亦存在些許的差異。音樂樂團由於被視爲具有「教育性」，因此在學期間可以得到成績的保證。而「教育性」正是音樂與體育之間最大的分野。體育團體的隊員常常被侷限於只要學習如何在比賽中表現得更好的技巧；相對的，音樂團體譬如樂隊、管絃樂團與合唱團，則是使學生有效學習音樂的手段。

　　倘若公開演出的壓力並不是很大，音樂老師也會教授一些選修的科目。他們儘可能會使他們的課程精采到足以吸引學生願意去選修這些課。另外，在學校財務緊縮時，學校管理當局與董事會通常會刪減這類選修課，而將重點放在他們認爲重要的課程上。綜合上面的因素，無怪乎，音樂教師常常會去取悅觀衆。

　　解決娛樂與教育之間紛爭的部份方式，或許可藉以減輕音樂教師必須吸引觀衆的壓力感。事實上，無須把事情弄到如此困難的地步。一些壓力可藉由取得學生、其他老師、教育行政當局、董事會成員，以及社區教育團體成員的諒解而獲得舒緩。

　　一些關於教育和娛樂的看法在這裡無法一一贅述。基本上這些看法是在說明教育與娛樂的概念之涵義，以及這兩項概念如何相互影響。

音樂教育的宣導

　　音樂教育工作者必須對他們的授課內容有所了解並且認同。但這還是不夠的。不幸的是，音樂教師無法決定他們在學校的預算中可以分配到多少，幕僚服務人員有幾位，是否會關建新的音樂教室，以及音樂與美術是否包含在高中畢業的必修科目內等等。這些問題的決策權通由學校管理當局、校董會或州政府的法令來決定，因此音樂教育工作者必須告知這些決策者要制定何種音樂計畫、所需的支援，以及原因。除非音樂教師能說服別人並落實其計畫，否則在預算緊縮時，他們的構想就會受到質疑。

　　每一位音樂教師都須擔負起一些這樣的工作。MENC以及其宣言的內容，能夠幫助大家興起對音樂重要性的認識以及提供支援。但在每一所學校裡，老師必須去教導校長與家長對音樂教育的認知。學校的行政當局，除非預先告知他們有關學校音樂教育的目的與特性，否則他們通常不知道制訂音樂教育計畫應注重的方針和預期要達成的成果。因為他們的背景經常不在音樂而是其他領域，通常是自然科學，因此對於音樂教育並沒有多少概念。

　　宣導音樂教育或許聽起來似乎是個大工程，但的確有其必要性。宣導本身並不會佔用額外的時間，通常每週平均一小時即可達到效果。

倘若想要向對音樂不感興趣的人宣導音樂的重要性，我們應該給他們那些信息？該跟他們說些什麼？首先，這些信息不能只是一句口號。「請支持學校實施音樂教育」是一個很好的想法，但並沒有說到我們要支持學校實施音樂教育的原因，以及我們如何去幫助。基本上，信息應該符合下列兩項要求：

1. 必須爲非音樂家的一般大眾所理解，咬文嚼字將不會起任何作用。
2. 信息必須適當且眞實。對於音樂能促進團隊工作或市民精神等誇張宣言，將會漏洞百出。倘若促進市民精神與健康是學校教育的目標，那麼邏輯上應選擇社會科學與體育教育，絕不是音樂。

　　音樂對所有學生的重要性，可以就兩個不同的觀點來解釋。其一是提供客觀的資料，說明音樂對於所有文明與當代美國的重要性。我們很容易就可以收集到人們花費在錄音帶與音樂會的錢、全美學習樂器或參與合唱團的成員總數，以及諸如此類的數據資料。這些數據將會使人產生深刻的印象。

　　另一個觀點則與主觀的感受有關。所有的人都認爲音樂是值得投入的活動。他們在聆聽年輕人的合唱表演或樂器演出之後，都會有一種正面的感覺，雖然他們不能用言語來形容他們的感受。這些主觀正面的感受，正是音樂教育所追求的目的。

無論主觀或客觀的訴求，都是用來支持音樂教育的手段。關於音樂很重要的資訊，應隨處可以取得。此外，必須讓大家聽到學生的表演。能夠實地觀察到學生在音樂學習與創作上的成果，對每個人而言是很有價值的。這些訴求會指出：「沒有人應該錯失學習音樂的機會；亦沒有人應該否定這項豐富人生的機會」。其主要的論點就是：「年輕人不應該被剝奪學習音樂的機會」。正如沒有人希望在學校畢業後不會使用基本英文或對科學一無所知一樣，也沒有人希望在畢業後對音樂一無所知。

　　那些是音樂老師可以宣導的內容，以下是許多選錄內容的重點：

1. 即使沒有規定，仍要爲校長與督學準備一份書面報告。一份思路分明、條理清楚的音樂計畫，會使人產生正面的印象。每年至少要提出一份像這樣子的報告。

2. 將學校的表演公開給大家，使觀衆一邊聆賞音樂，一邊對學生的學習成效有所了解。

3. 將有關學校所實行的音樂計畫之資料，交給當地報社、社區報導、有線電視網（本地接收得到的頻道），以及其他的傳播媒體。這些資訊的內容項目應包括：特殊的音樂課程、學生的學習成果等等的最新報導。

4. 找到任何可以爲市民公開演出音樂的機會。在表演中可以提到曾參與暑期學院特殊音樂課程的學生名字。此外，要對觀衆解釋所表演的音樂之意涵，以及學生透過

歌唱或演奏所學習到的東西。

5. 大力地鼓吹樂團的支持者與其他的家長會團體，以他們對於教育行政當局和董事會的影響力，來支持全方位的音樂教育計畫。為了促進中等學校音樂計畫的發展，支持者可以不花分文，以書信或電話的方式幫助教育計畫的發展。

6. 私人音樂教師、專業音樂家、音樂經紀人，以及社區中任何對音樂有好感的人，與社區音樂發展有財務利益的人，都是可以配合的對象。

7. 熟悉州政府層次的其他教育工作者，以促進和教育部門、立法部門和其他決策人員之間的接觸。

　　或許在自然科學與社會科學的老師沒有教導大家認知其科目的價值，但音樂教育工作者卻一再強調其價值的情況是有點不公平。但對音樂教育工作而言，這只不過是人生的簡單事實，正好比俗語所說：「這就是天職」。音樂老師不能忽視屬於他們的「天職」。

發展基金的籌措

　　為學校的音樂團體籌措發展基金，是一把兩面的刀。其中一面是好的，除了可做為樂團購買設備器材的資金來源之外，剩餘的資金則可用來推動豐富音樂生活的活動。

籌措基金負面的意義在於：**籌措基金會深深地影響到學**校的音樂發展。如何影響呢？主要在以下的四個部份：(1)時間與努力；(2)音樂計畫的平衡；(3)大眾的印象；以及(4)音樂課程的定位。

首先，時間與努力會受到重視，是因為大部份基金籌措活動會用到課堂或綵排的時間，使音樂教學的時間總是十分短促。此外，學生和家長在捐獻基金時，會在時間和努力上做一些要求。相關的音樂老師就會做出相呼應的承諾。由於一天就只有幾個小時，這些力氣會使老師規劃與實際教學的時間相對減少。

籌措基金活動，通常只針對特別的音樂團體而非全盤的學校音樂計畫，這因此會傷害到學校音樂計畫的本體。獲得資金運用的團體，通常是十分具有可看性的團體，而其他大部份的計畫（牽涉到大多數的學生）則不會受到注意。我們很少聽到某筆資金是運用在五年級的通識音樂課程上！結果是，大家只注意音樂團體的音樂計畫，而忽略了所有學生的音樂計畫，這種不均衡的狀態於焉產生。

在許多社區，一個團體能否爭取到基金，決定了所有音樂計畫的成功與否。舉例來說，一個獲得基金去旅行的團體（他們絕對會登上當地報紙的封面），也就證明了該學區音樂計畫的完善。有時這種推論是正確的，但就一般的情況而言並非如此。任何學區內表演團體品質的好壞，通常與其音樂計畫沒有多大的關係。

籌措基金同時會招惹來使音樂形象受損的包袱。當大多

數的人與學校音樂有所接觸時，通常是在由發展基金所資助的旅行活動中，因而難以避免讓人們將音樂與課外活動做一聯想。畢竟，學生不會為了科學或英文課去賣糖果或洗車。籌措基金會造成音樂只不過是一些美好但不重要的裝飾品之觀點。籌措基金的活動往往未能致力於宣導音樂是一個值得學習的學科。當大多數的人們所看到的是一些花花綠綠的促銷活動時，以後當刪減預算時，就沒有人會去支持音樂教育。

此外，還有一些籌募基金活動會打擊到學校音樂的現象。一旦一個音樂團體以發展基金的資源建立了一些輝煌的成績時，學校管理當局則會有音樂在財務上獨立的想法傾向。校方認為在音樂方面節省下來的錢可以用做學校其他用途。由於籌措基金活動的緣故，一些樂團的指揮，不管出於志願與否，都會將其樂團置於學校的預算之外。

不幸的是，籌措基金的優點，並不能彌補它對學校音樂計畫的破壞。這把刀的兩面之影響效果並不相當。

最初的修正行動是在1989年由MENC提出。它擬訂出一份政策聲明，由主管機關修改後於1990年付諸施行。

這項政策的基本概念非常簡單。首先，現今音樂教學計畫必須編列在學校的預算中。其次，音樂課中或許會有某些增進學生對音樂認識的活動，一般而言不應受到學生預算的資助。第三，籌措基金活動必須限定在合理的範圍內，避免佔用課堂的時間，以及須大規模地耗費數百小時以及數千美元。第四，前面三點的成效決定於音樂老師對於引導籌款活動有其意願與能力。第五，籌措基金的努力，不應將年輕人

置於險境。對MENC與音樂教育工作者而言，這項政策的完成不啻是個新的契機與挑戰。

文化的多樣性

有一些理由使得音樂教師在傳統的西方古典音樂與民謠之外，再另教一些不同類型的音樂。每一天，世界似乎越來越小，而人與人之間的距離也似乎越來越短。電視播放著來自世界各地的節目，數百萬的人們每年相互拜訪參觀不同的國家。這個世界已成為名符其實的「地球村」了！甚至許多來自不同文化背景的學生也齊聚一堂，一起上課。在美國的許多學校，這些學生每年成長的比率相當驚人。

這樣的事實，成為將不同類型音樂納入學校計畫的好理由。但並不意味著這是件容易的事。首先，必須考量到時間的問題。倘若一個小學音樂老師一星期只有一堂30到40分鐘的音樂課，則不難了解時間的不足。在這種情況下，要增加更多音樂型態，會出現一些問題。

其次，並非所有老師都能教授不同類型的音樂。每一種類型的音樂各有其特性，同時要求不同的訓練才能正確地理解與流暢地演奏。倘若音樂教師在對這些不同的音樂之了解有困難時，他們如何能教導學生那些自己也不甚了解的東西？這當然沒有明確的答案，但卻是每個音樂老師應該去思考的。

第三，音樂本身與文化有密不可分的關係。這個事實可說是利弊互見。好消息是音樂具有幫助學生認識世界各地人們的價值。就負面來看，音樂與文化之間緊密的關係，意味著從事多類型音樂教學的複雜性。它不只包含聲音，同時還有社會與文化方面的素材。

　　第四，世界上的音樂種類不勝枚舉，音樂老師只能從其中選擇一小部份。

　　儘管這項工作並不容易，音樂老師仍然有必要擴展音樂的類別，以有別於過去的教學。下面的建議或許有助於這項工作的進行：

1. 仔細選擇世界上所有形式的音樂，儘量能具有代表性。
2. 確定所選擇的作品是這類音樂的最佳範例。然後花足夠的時間使學生真正學習到這些作品。
3. 儘量將這些非西方文化主流的音樂做真實的介紹。通常會使用錄音設備，有時恰巧可在社區中找到能實地演奏這類型音樂的人。在學生聽過之後，可以要求學生做同樣的嘗試。
4. 最重要的是，使學生對所有種類的音樂抱持尊重與接納的態度。態度比獲得的資訊更為重要。

　　對於更多樣化的音樂課程的需求，表示音樂教育工作者有機會使音樂計畫變得更為有趣，同時更能代表美國多元化社會的特性。

身陷危機的學生

　　有一段時期裡，學校被視為學術活動的中心，與紛擾的外在世界有所隔離。曾幾何時，這種「象牙塔」式的教育觀點也開始讓人質疑了。因為今日美國的學校根本不具有這種風貌。幾乎所有社會問題都會影響到學生——濫用藥物、未婚懷孕、破碎家庭等等問題。換句話說，這些問題使一些就學的學生不能或沒有意願學習；而在畢業前總會有段逃學的時期。在今日的美國若沒有中學的畢業文憑，恐怕連找個像礦工之類的工作都有困難。

　　音樂能否提供那些身陷危機、可能輟學的學生任何的幫助？答案是肯定也是否定的。那些身陷危機的同學，其問題通常都相當嚴重。這些龐雜的問題，並非學校任何的計畫能輕易解決的。儘管花很多時間與力氣在學生身上也無法解決。學校設立音樂教學的目的不在於提供這方面的協助，因此上述問題的答案在許多情況下是否定的。

　　有時，答案也可能是肯定的。中學樂團的指揮在幾年內所率領的學生成員大抵相同。此外，這些指揮除了在課堂與預演時會看到他們之外，也常在旅行或體育活動中碰頭。事實上這些或許比學校其他的老師對這群學生更為熟悉，有時甚至比父母親更瞭解這些學生的一切。由於這些理由，音樂老師有時可對學生產生其他老師所不能有的影響力。音樂老

師通常是一個楷模，透過音樂表演和學生做頻繁多次的接觸，音樂老師的影響力遠遠超過其他老師。

　　為身陷危機的學生設置吸引他們的音樂團體，是許多教育工作者多年來的夢想，但卻很少被提出來。佛羅里達州在1990年的一份研究顯示，超過70％以上的中學校長考慮過為逃學的學生設置一些藝術課程（Florida Department of Education,1990）。這樣的證據，說明了音樂具有幫助身陷危機學生的龐大力量。但是音樂並不能扭轉社會的病因。

　　音樂教育者所面臨的挑戰是，如何去吸引更多身陷危機的學生來參與音樂課程。假如所有的中學都只提供密集的課程給表演團體，那麼幾乎沒有學生會有接觸音樂教育課程的機會，同時也不能供給這類團體的花費和需求。因此音樂教育工作者必須提供更多樣性的課程。為一般學生增設非表演性課程，可能是接觸到更多學生的一個方法（Hoffer, 1989）。其他的課程與音樂經驗也應該提供，例如種族性音樂團體、吉他和類似的樂器、搖滾樂團等。

　　許多身陷危機的學生都十分活躍，對某一類型的音樂非常熟悉。問題並不在於他們不喜歡音樂，而是現今存在於中學的音樂教育計畫，並不符合他們的音樂需求。音樂老師是否應該降低標準，去迎合學生？抑或音樂老師應對這些身陷危機的學生做一些要求？究竟何種方式對他們會最好？或許每個人都應該比過去更具彈性與諒解吧！

科技與音樂教育

　　科學的進步對於音樂本身以及人們體驗音樂的方式，產生巨大影響已是不爭的事實。現代比過去的人擁有更豐富的音樂，但對音樂的注意力卻漸漸降低。縱然以電子鍵盤的擬聲去創作音樂十分簡單，幾乎沒有多少人有興趣去聽新的音樂。由於電子合成作曲的簡易，使很多學生對於傳統歌唱與樂器的教學方式已不感興趣。

　　音樂教育工作者對於科技的態度有好有壞。一些人喜歡玩弄錄音機、影片、電視、電視投影器，以及其他先進設備；另外一些人則對科技懷有恐懼和不信任感，而且希望這些東西能離開他們的視線。

　　事實上這些設備的重要性與日俱增。理由為何？這些科技對於音樂老師的好處為何？電腦在那些項目可以達到書本所不能及的教學效果？首先，一部程式設計良好的電腦可提供個人化的教導。倘若學生在某些主題上沒有達到應有的程度，電腦則可提供額外的練習與教學。當老師必須教導大多數中等程度的學生時，電腦可以幫助老師符合那些學習能力較差以及學習能力超前的學生之需求。

　　其次，電腦程式可與學生產生互動。電腦會考慮學生的反應，並能提供意見及指引一些未來學習的方向。

　　第三，電腦與電子鍵盤可大大地減少參與音樂時的技術

障礙。要將音樂意念以音符表現，必須要有某種程度的音樂知識。然而在今天，這樣的情況已完全改觀了。所要做的一件事就是彈奏鍵盤（必要時，一隻手指即可），即可將之輸入電腦，電腦就會記憶並再彈奏出來（包含輸入時錯誤的演奏）。演奏也變得更為簡單，只要撥一下開關就可以找出正確的調式、做節奏的變化，或者以一隻指頭彈出完整的三和絃。一些人會對這些不經努力、不經正統教育的速食創作，感到哲學上的疑慮，但多數人並不會去思考這個問題。

第四，科技節省老師與學生的精力。電腦能在數秒鐘內解決人類須花數分鐘或數小時才能解決的問題。

至於科技的發展對音樂教育的挑戰究竟為何？保持不斷的進步可說是一項挑戰。每年都會有新設備與新程式出現。山葉（Yamaha）機構所出版的《教育中的音樂》一書在第8章中提到這些方面的發展。不管老師採用與否，他們必須知道如何使用以及能做出正確的判斷。

第二，他們必須把握科技所提供的優勢。舉例來說，美國一年大概可以賣掉四百萬到五百萬台的電子鍵盤樂器。這個事實使得小學的音樂老師得以推論大多數的學生家裏都有電子鍵盤樂器。因此在作業指派上則可利用這些樂器，使之成為更進一步學習的工具。

第三，音樂教育工作者必須決定如何適切地使用科技。電腦和CD唱盤絕不可能取代音樂老師和書本的角色。電子鍵盤也不能代替歌唱。其中的挑戰在於尋求提供學生不同的音樂體會與適當使用科技之間的平衡。

20世紀末與21世紀初，對於音樂教育工作者而言是最好的發展時機。不管學校的音樂教學內容如何，都會面臨不同的挑戰與機會。

問　題

1. 對音樂教育工作者而言，3到5歲的孩童所接受的音樂教育品質十分重要的理由為何？

2. 為何中等學校提供給大多數學生的有限音樂課程，是美國教育體系裡的一大弱點？

3. 對音樂教育工作者而言，準確地評估學習效果的挑戰為何？

4. 音樂令人感到愉悅且具娛樂性，這項事實：

　　a. 以那些方式對教育有所幫助？

　　b. 以那些方式會對教育有所危害？

5. 教育工作者可以採取那些途徑來教育學校行政當局、校董會、家長，以及社區，瞭解音樂教育的目標與價值性？

6. 籌募基金對特殊表演團體的幫助為何？

7. 籌募基金對整體音樂計畫的幫助為何？

8. 籌募基金對於學校音樂計畫的害處為何？

9. 將不同類型的音樂加入傳統的音樂內容中是目前的趨勢。當音樂教育者採取這種教學內容時，其所面臨的主要挑戰為何？

10. 為什麼音樂老師對於身陷危機的學生有較大的影響力？

11. 為什麼程式設計良好的電腦在某些方面（不是一切）比

書本的教學效果更好呢？

活　動

　　請回想一個學校樂團可公開表演的音樂作品。試回答下列有關如何教育觀眾認識音樂及音樂教學計畫的幾個問題。

1.該作品的那些部份應告知觀眾？

2.學生從表演該作品的過程中所學到的有那些應告知觀眾？

參考書目

Andress, B. (1989). *Promising practices: Prekindergarten music education*. Reston, VA: Music Educators National Conference.

The role of fine and performing art in high school dropout prevention (1990). Tallahassee, FL: Florida Department of Education.

Hoffer, C. R. (1989). A new frontier. *Music Educators Journal, 75(7)*, 34.

The school music program: Description and standards (1986) (2nd ed.). Reston, VA: Music Educators National Conference.

Soundpost, 8.

尾　聲

　　當音樂教育工作者面對1990年代以及不久即將來臨的新世紀時，他們可以回顧由他們專業所促成的漫長而傑出之成就記錄。的確，未來隱約可看到暴風雨即將來襲的徵兆（它們總是存在）以及必須面對的問題（這也是眞的）。就長遠的眼光來看，音樂教育並非全然一成不變。或許我們可以將音樂教育以狗兒用後腿行走的模樣來比喻。這並非意指動物站立行走的姿勢不完美；而是動物能夠如此做這件事就足以令人驚歎了!!音樂教育的確在某些極爲艱鉅的情況下完成了許多成果。

　　假如我們身處1836年，聽到馬森（Lowell Mason）向波士頓學校提出在學校設置音樂課程的構想並侈言其理念的未來遠景時，我們或許會認爲那是一個美好但毫無希望付諸實行的夢想。最初音樂和美術與其他科目相比較並沒有帶來任何實際的利益。增設這個科目對於提升人們的生活品質並沒有像其他科目一樣有立即迅速的正面效果。幾乎沒有人想去了解音樂教育對所有學生的眞正價值。甚至音樂也不受到財務與行政管理部門的靑睞。它曾經爲了獲得學校正式學科的認可，奮鬥了好長一段時期。

　　大多數的音樂教育似乎僅是斷章取義地被認爲它應該如何如何。一方面許多教育行政人員認爲音樂在學校的功用在

於提供娛樂，特別是在體育活動中。另一方面，音樂教育必須抵抗來自一些自認為在音樂素養與才智優於一般人的批評者，他們意圖將音樂教育限定為少數學生才可接受的特別課程。

幸運的是，音樂教育擺脫了命中注定失敗的詛咒。今日的音樂教育之成就足以讓馬森（Lewell Mason）感到驚訝。尤其在回顧學校音樂計畫那段坎坷的時期，更教人難以置信。只要音樂教育工作者保有馬森對音樂教育的眼光與熱情，音樂教育自然在未來能持續成長與進步。

附錄A

校外訪談表

學生姓名：
訪談教師：
學校：
訪談日期：
訪談的班別：
學生年齡／年級：

課堂的目標為何？

老師如何達成這些目標？

學生如何回應教學的程序？

你觀察到使用何種控制課堂的方法？

課程目標的達成度如何？

你特別喜歡該位老師教學中的哪些部份？

如果你是課堂上的老師，你會嘗試哪些不同的作法？

其他補充資料或想法？

音樂教育概論　　揚智音樂廳 3

著　　　者／Charles R. Hoffer
譯　　　者／李茂興
出　　　版／揚智文化事業股份有限公司
發 行 人／葉忠賢
總 編 輯／閻富萍
責任編輯／范湘渝
登 記 證／局版臺業字第 1117 號
地　　　址／台北縣深坑鄉北深路三段 260 號 8 樓
電　　　話／(02)8662-6826
傳　　　真／(02)2664-7633
印　　　刷／偉勵彩色印刷股份有限公司
法律顧問／北辰著作權事務所　蕭雄淋律師
初版三刷／2013 年 09 月
定　　　價／新臺幣：250 元

I S B N：957-8446-38-1

國家圖書館出版品預行編目資料

音樂教育概論 /Charles R. Hoffer 著 ; 李茂興譯.
 --二版. --臺北市 : 揚智文化 , 1997 [民 86]
 面 ; 公分 . -（揚智音樂廳 ; 3）
 譯自 : Introduction to music education
 ISBN 957-8446-38-1（平裝）

 1.音樂–教學法 2.音樂–教育

 910.33 86010904